蘭陽 101 海岸故事

林慶桐　著

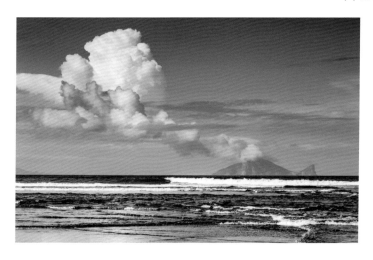

大里

大溪漁港

北關

外澳

烏石港

龜山島

竹安溪出海口

大福觀景台

永鎮濱海遊憩區

壯圍沙丘旅遊服務園區

蘭陽溪出海口

傳統藝術中心
冬山河親水公園

新城溪出海口

蘇澳港

南方澳漁港

烏岩角

粉鳥林漁港

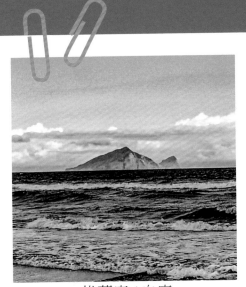

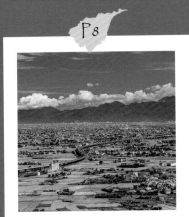

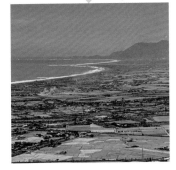

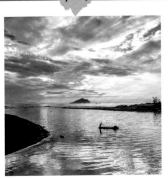
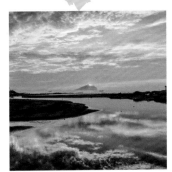

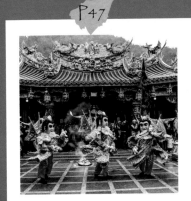
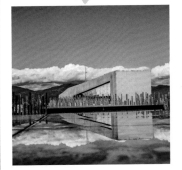
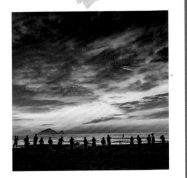
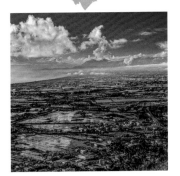

推 薦 序

宜蘭縣長　林姿妙

　　宜蘭文風鼎盛，人才輩出，更不乏關心鄉土，深入基層，默默尋根的作家，「蘭陽101海岸故事」的作者林慶桐老師，就是其中的典型人物之一。

　　每次我主持宜蘭大型活動，諸如宜蘭國際童玩藝術節、龍舟競賽、媽祖文化節、蘭陽溫泉季、鯖魚祭……以及各地廟會慶典時，總可以看到林老師專注拍照的身影。老師不只是位攝影愛好者，更是一位探幽尋秘的能人，老師將十餘年隨手寫下的遊記，累積成一本奇書，這本書對本縣各地山川河流、海灣沿岸如數家珍、源遠流長，堪稱海岸故事大作。驚訝於精美照片、流暢文筆、多元取材及豐富資料，將取名為「微笑海灣」的宜蘭狹長海岸，分門別類，從港灣河口、生態溼地、宗教人文、休閒觀光，還有攝影勝地等五個章節，以老師細膩的文筆，配合絕妙圖片，勾勒出好山好水，讓宜蘭的特色與風采，呈現在大家眼前。這是經年累月匯聚的豐碩成果，十年如一日，愛護鄉土的熱誠，令人感佩。

　　臺北市的101大樓早已名揚國際，而同樣巧合的「101」吉祥數字，我們宜蘭的101漂亮海岸，卻像沒有施抹脂粉的妙齡女郎，等待發光發熱。欣賞這本書，我特別喜歡蘭陽八景之一的龜山朝日，千變萬化，而北關聽濤，澎湃氣勢，也令人震撼。這幾年，我們舉辦的媽祖文化節，浩浩蕩蕩，海陸巡安的創舉，引來縣民熱烈迴響。書中那張新船下水，我和呂前縣長、幾位議員、代表，一同丟擲包子，熱鬧歡樂、討海文化的生動有趣畫面，我更是記憶猶新。

　　「蘭陽101海岸故事」一書，圖文並茂，尤其好多景點照片，如生態溼地、龜山朝日等，絕無僅有，十分珍貴，值得推薦。更期盼我們的101海岸，透過這本書，廣為流傳，帶動無限觀光人潮及商機。本人謹致上最誠摯的敬意，分享林老師鏡頭下的美好宜蘭，微笑海灣，為之代序。

中華民國 112 年 2 月 20 日　　林姿妙

推薦序

立法委員　陳歐珀

　　翻閱老朋友慶桐兄「蘭陽 101 海岸故事」這本大作，他把蘭陽漂亮華麗海岸，敘述得淋漓盡致，生動詳實。附錄照片張張精彩，尤其那兩張蜿蜒如巨龍「在蘭陽平原中的蔣渭水紀念高速公路」的傑作，更是令人嘆為觀止。尚有多幅龜山島終年在外海守護蘭陽的美景，深深觸動我的心弦，歐珀確切感受到宜蘭土地的溫暖與芬芳，更有血脈相連的無名感動。

　　身為立法委員，建設地方，熱愛家鄉，是我的職責。濱海公路的拓寬、頭城五漁村願景規劃、沙丘鐵馬廊道大福觀景台的建設、南方澳大橋完工通車等等，都是歐珀與大家在海岸部分，群策群力的成果。還有在舊蘇花公路烏岩角北端，歐珀建議闢建眺望日本與那國島觀景台，希望能吸引更多遊客，帶動宜蘭觀光發展。

　　處理公務完竣，歐珀幾乎天天回家，每次通過雪山隧道，看到龜蛇把海口時，內心總是迴盪著：眼前的宜蘭，天寬地闊，宜蘭是我的家，宜蘭是我心靈停泊的港灣。「蘭陽 101 海岸故事」的內文及照片，都是我再熟悉不過。卻也跟歐珀創作的歌詩 --「咱兜宜蘭」，唱出對宜蘭的愛戀，唱出對生養土地的未來憧憬，不謀而合。

咱兜宜蘭

咱心內有一首歌　　　歌詩有宜蘭ㄟ名
宜蘭ㄟ水勁甜　　　宜蘭ㄟ土勁黏　　　宜蘭ㄟ人勁打拚
咱兜宜蘭
是善良愛心充滿ㄟ所在　　　咱愛唱出心內ㄟ歌
咱宜蘭是　台灣ㄟ友善農村　　　咱宜蘭是　台灣ㄟ文創原鄉
咱宜蘭是　台灣ㄟ宜居城市　　　咱宜蘭是　台灣ㄟ觀光大縣
咱宜蘭是　台灣ㄟ環保首都
台灣ㄟ願景　　　子孫ㄟ驕傲
宜蘭人ㄟ自信　　　宜蘭人ㄟ光榮
咱兜宜蘭　咱兜宜蘭

謹以 2016 年 11 月所寫的這首歌詩，代為推薦序文。　　　2023 年 3 月 10 日　　陳歐珀

推 薦 序

前宜蘭縣長　呂國華

　　林慶桐老師，是我認識多年的老朋友，大家習慣叫他阿桐伯。這本「蘭陽101海岸故事」，是他十多年來嘔心瀝血的結晶。取材豐富，資料詳實，照片精彩，文圖並茂，值得大力推薦。

　　阿桐伯，獻身教育，在宜蘭高商服務三十年，桃李滿天下。兼任校長秘書以及台北商業大學空中進修學院宜蘭輔導處副主任期間，正是我宜蘭市長任內，我們經常接觸，對他作育英才，推動終生教育的熱誠，深為感動。

　　退休後，他除了延續爬山生涯外，開始接觸攝影，雖然起步稍晚，卻是一日千里，佳作連連。記得我擔任縣長時，他曾以雪山枯木「勁拔」作品，在宜蘭美展得獎，我驚喜地頒獎給這位文武全才的老朋友。個人卸下公職之後，鍾愛聖母山莊攻頂，台灣高山百岳處女航，就是跟隨阿桐伯雪山行，從此展開我登高望遠、悠遊自在、笑傲山林的美好歲月。

　　今年新春，寒流來襲，冒著風雨，我和阿桐伯在聖母山莊，喝喝熱茶之際，他告訴我，他的「蘭陽101海岸故事」，即將出書，要我寫篇文章推薦，看了樣書，大為讚嘆，深得我心。書中內容，所附照片，正是我一輩子魂牽夢縈、日夜掛念的家鄉美景，有些工程，像蘭陽博物館等，就是我縣長任內費力完成的。欣喜閱讀，一步一腳印，熟悉親切的感覺，彷彿如在眼前。

　　俯瞰蘭陽平原，微笑海灣，龜蛇把海口，書中第一章，我經常朗朗上口。港灣河口、寺廟慶典、宗教人文這部分，我積極投入，與民同在，領受民眾那份虔誠。我也以宜蘭生態溼地、休閒觀光的多元豐富，攝影天堂的無處不在，感到自豪。宜蘭好山好水，民情淳厚，而阿桐伯經年累月，山巔水湄，資料蒐集的完整，照片的珍貴，取景的美妙，出類拔萃，難怪他是攝影比賽的常勝軍，能夠分享他的傑作，與有榮焉！這是一本推銷宜蘭，海岸導覽的好書，值得大家細細品味。

　　好友好書，特為之推薦。

中華民國 112 年 1 月 25 日　　呂國華

自 序

　　四十歲那一年，教學忙碌之餘，走向百岳，走向大自然，開始與山林對話，尤其礁溪聖母山莊（最近網路爆紅，稱為抹茶山）。三十年間，來回兩千六百餘次；每次辛苦登頂後，俯瞰蘭陽平原，依山傍水，風景秀麗。連綿海灣，漁舟點點。頓時疲憊盡消，心曠神怡。

　　學校退休之後，踏入攝影領域，除了民俗節慶之外，就是拍日出。叫太陽起床的人，不論上山下海，都離不開海岸。從而發現蘭陽海岸，精彩絕倫，引發寫作念頭，前前後後，從提筆醞釀到創作完成，時隔十多年，轉眼已是頭髮斑白老翁！

　　蘭陽海岸，十分狹長，總共101公里，恰恰和101國際大樓同樣數字；搭快速電梯，只要37秒，就能登上101大樓景觀台，可以俯瞰台北繁華，飽覽都市風光。遠眺蘭陽平原海岸，樣貌多變，風情萬種，卻必須腳踏實地，經年累月，才能體會其中奧秘。年逾七十的阿桐伯，始終懵懵懂懂，未能深入了解，現在因為拍照關係，終於掀開她的真面目，用文字和照片，揭開她神秘的面紗，供大家仔細欣賞她的美貌。

　　多年前，有同事撰寫宜蘭海岸故事，要我提供一些照片佐證，觸發我對這段狹長海岸的興趣，下筆撰述。哪知近山才知山高，臨海才知海的浩瀚無邊，按圖索驥，景色瞬息萬變，發現許多景點，照片明顯不足；有些地方，路途遙遠，交通不便；像北宜交界的鷹仔嶺，起早摸黑，翻山越嶺，去了幾次，摃龜不打緊，車子輪胎還被刮破，有夠折騰！就是近在咫尺的壯圍海邊，最美時段，漁船禁捕，要捕捉經典場景，緣慳一面。天時地利，總難配合。因此卡在最後章節 -- 攝影勝地，遲遲無法完成。

　　最近在多位好友鼓勵下，我的第一本書「宜蘭四季之美 - 阿桐伯攝影百獎集」順利出版，面對蘭陽海岸殘稿，心想現在不寫，何年才能了卻心願？於是重燃希望，鼓其餘勇，奮力寫作，如今即將付梓，高唱凱歌。十多年來，攝影比賽頻頻得獎，本書能夠出版，最要感謝太太陳碧英的默默支持與鼓勵，還有黃純義老師的傾囊相授，指導點撥，書中多張照片，都是追隨他起早趕晚，辛苦拍攝得來的成果。得遇名師，真是三生有幸，謹致萬分謝忱。

　　在文化事業雅書堂工作，我多年前執教的優秀學生張志聞和他的令媛，百忙之中，協助編排；費時多日，細心推敲，反覆修正，慢工出細活，蘭陽101海岸故事，終於出書。不僅讓鄉親體認蘭陽華麗海岸，勁水勁美，也達成一生心願，真好！感恩！

中華民國 112 年 3 月 16 日　　　林慶桐

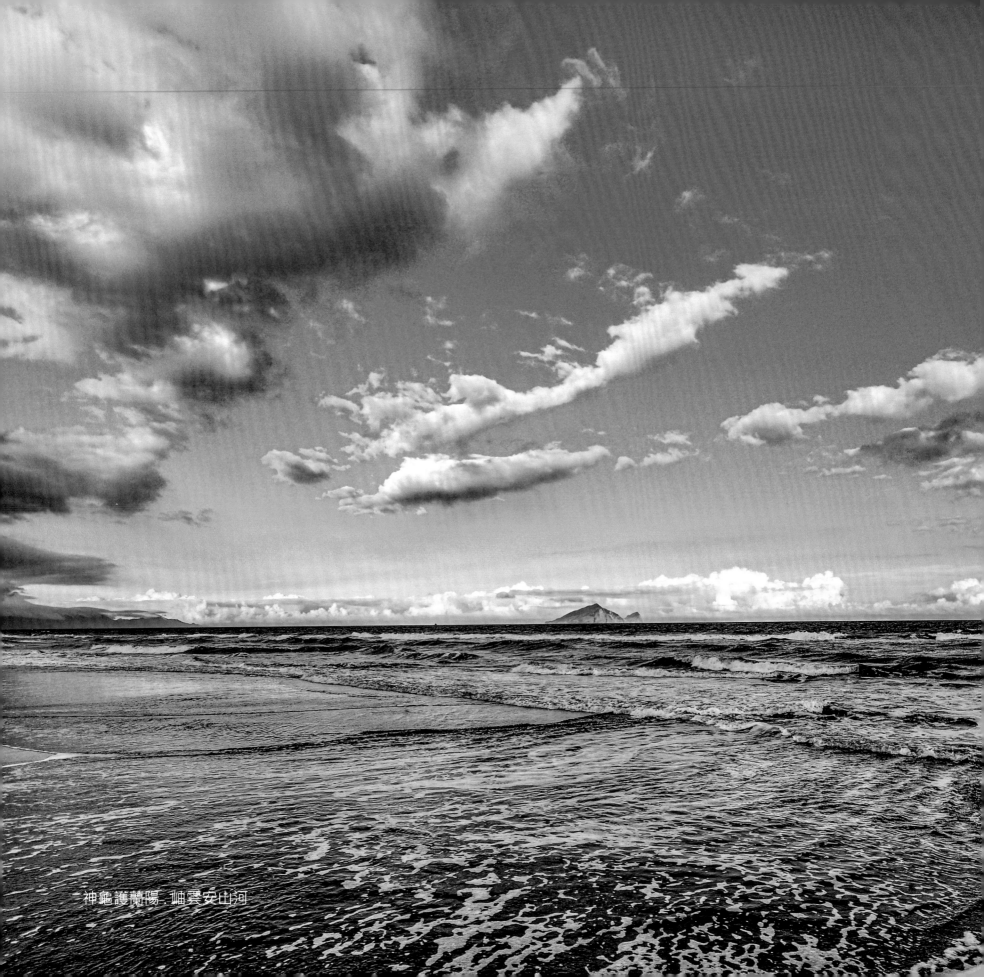

神龜護蘭陽．岫雲安山河

前 言

　　宜蘭真是得天獨厚，從三千五百三十六公尺高的蘭陽溪源頭南湖北山（圖1～4），到海平面的太平洋海岸，處處都是自然美景。在北宜公路上，多處可以俯瞰蘭陽平原：尤其駐足雪山隧道口上方（圖5）或跑馬古道（圖6），不論白天或夜晚，都是炫麗迷人！

▲圖1 蘭陽溪源頭（作者）

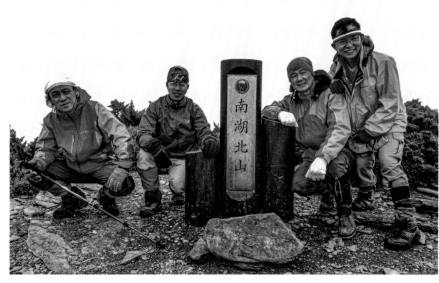

▲圖2 南湖北山（右一 作者）

▲圖3 南湖北山杜鵑

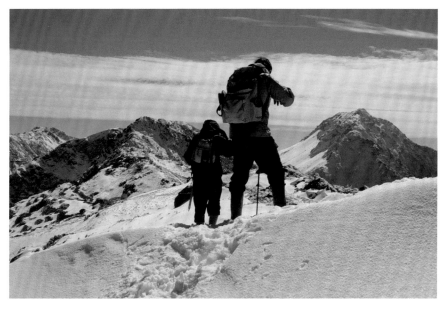

▲圖4 南湖北山雪景

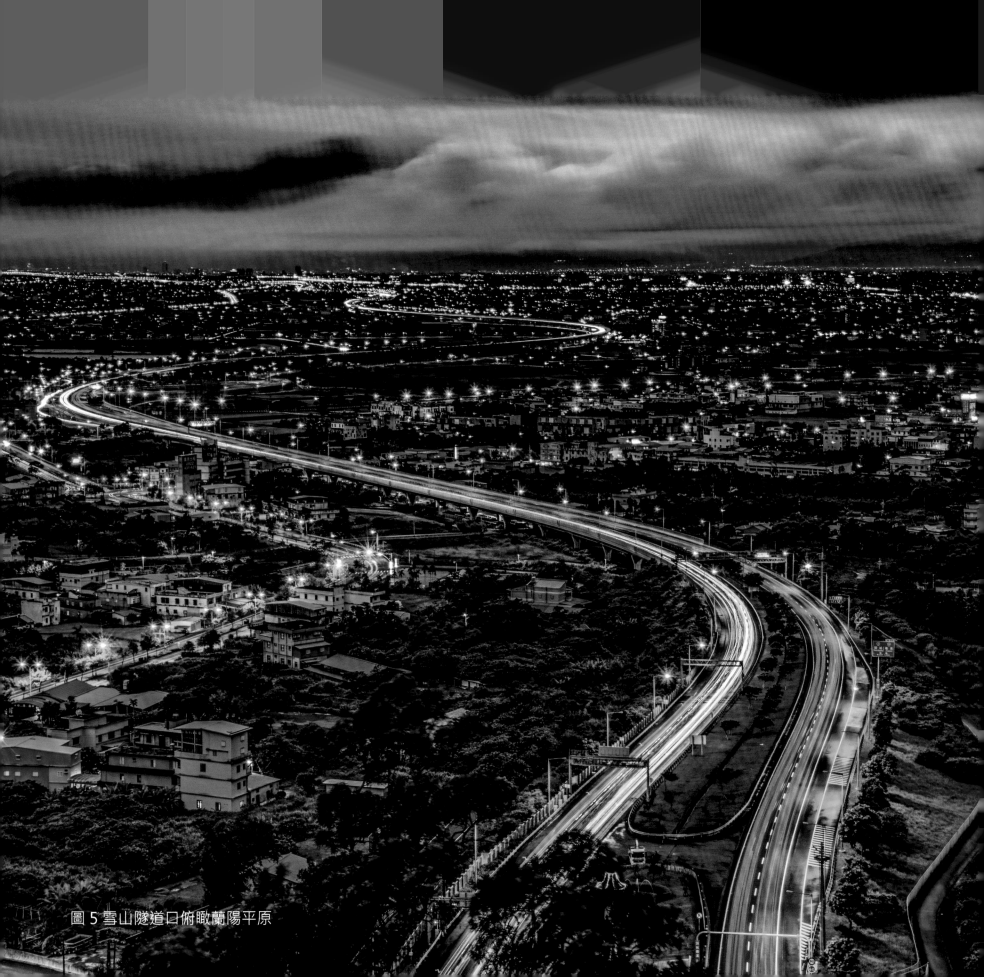

圖 5 雪山隧道口俯瞰蘭陽平原

全長 101 公里的海岸線，『101 數字，是根據蘭陽博物館電子報 009 期蘭博脈動＜宜蘭縣自然生態資源研究前期計畫＞一文』，經濟部水利署 111/10/15 網站資料則是 106 公里；個人偏愛 101 吉祥數字，姑且稱之；由南到北，變化豐富，自然生態，地形景觀，宗教人文，多采多姿，不僅是宜蘭生活經濟命脈，更是提供觀光、休閒、賞鳥、攝影等的好天地。

▼ 圖 6 跑馬古道俯瞰蘭陽平原

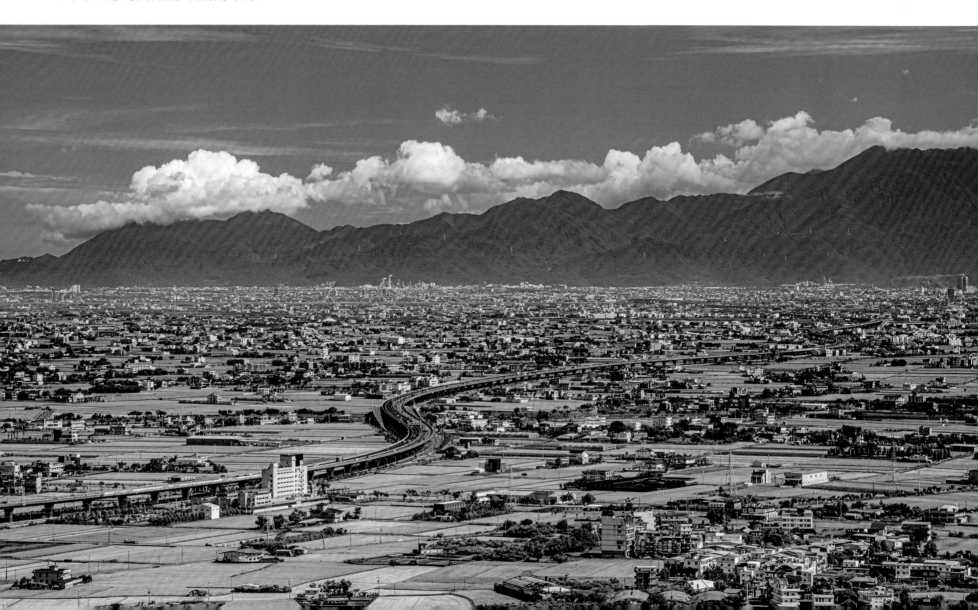

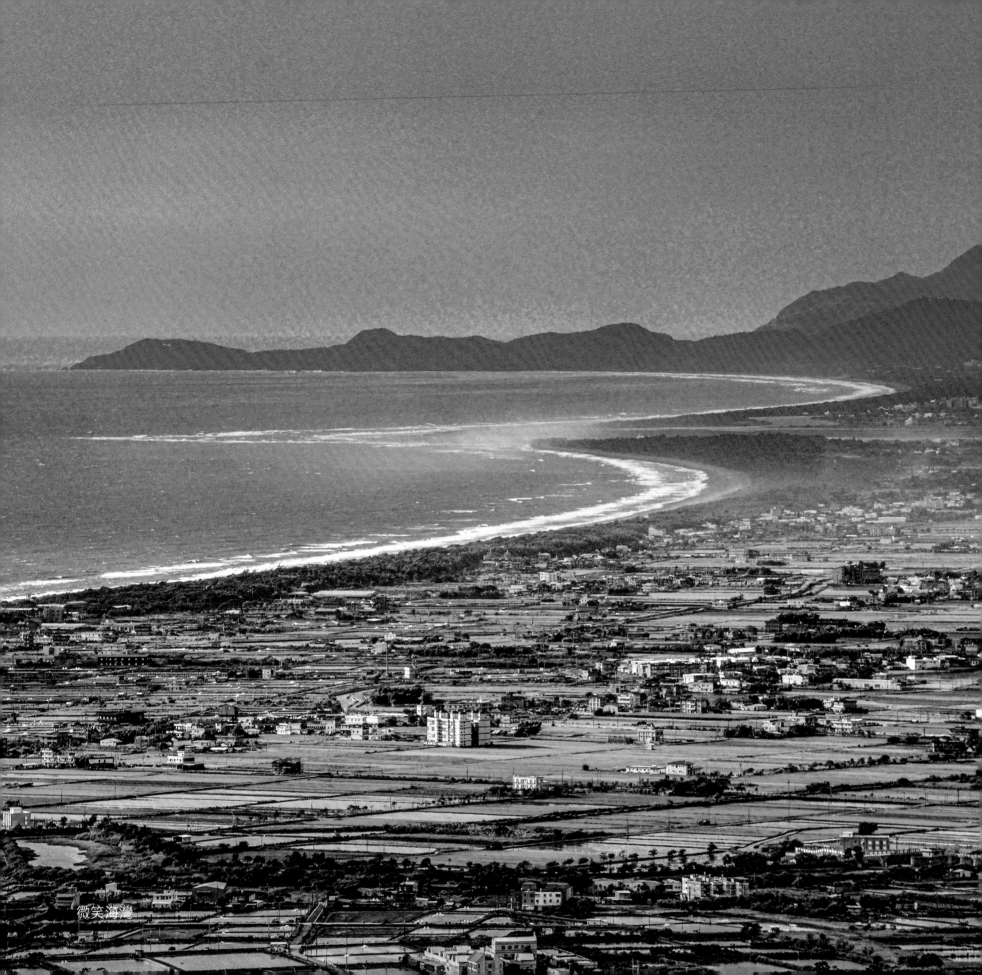
微笑海灣

壹、 微笑海灣

　　宜蘭海岸，從頭城鎮石城里的大澳至外澳里的北港口，屬於礁溪斷層海岸。由高聳的雪山山脈向海岸逼近，從三貂角往南，北部濱海公路沿著海岸線闢建，一邊是陡直的峭壁，一邊則是開闊的海洋，平直的海岸上，布滿各種特有的地形景觀，海蝕平台、豆腐岩、令人讚嘆不已。尤其海潮湧動，激出層層浪花，更是壯觀！《北觀觀潮》因此被列為《蘭陽八景》之一（圖1-1）：

▼圖 1-1 北關單面山

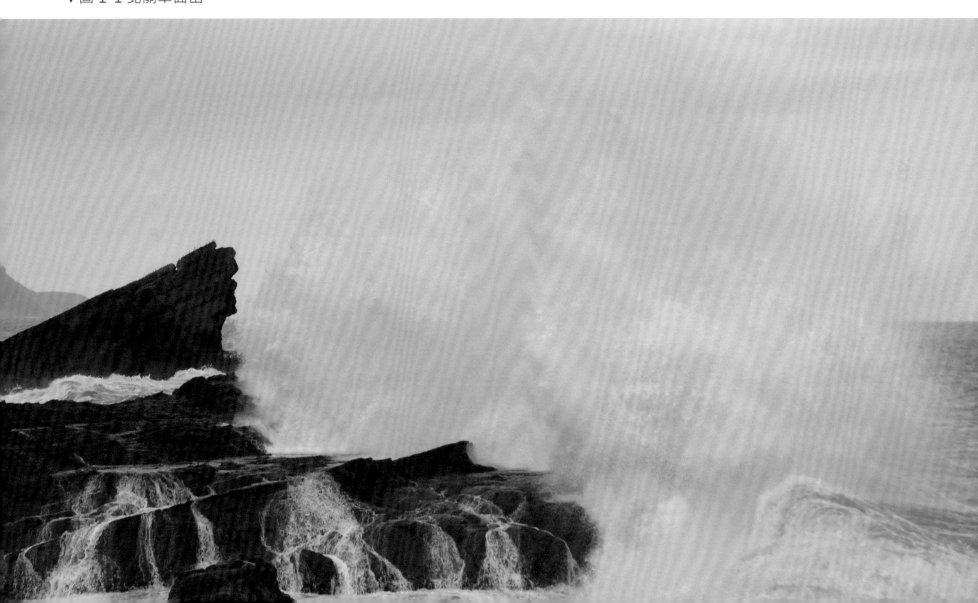

北關，顧名思義，是蘭陽平原北邊的關口，現在闢為公園；
這裡有座奇特的海岸地形－單面山：一側陡峻，一側緩斜，
漲潮時候，浪花激盪。礁石林立的海岸（圖 1-2 ～ 1-4），
海浪捲起千堆雪，附近有一座相當神秘又壯觀的《阿拉伯皇宮》，
建築獨樹一格（圖 1-5）。

▲圖 1-2 礁石林立

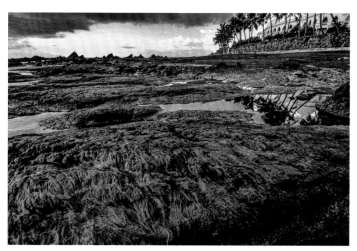

▲圖 1-3 綠藻

▲圖 1-5 外澳阿拉伯皇宮

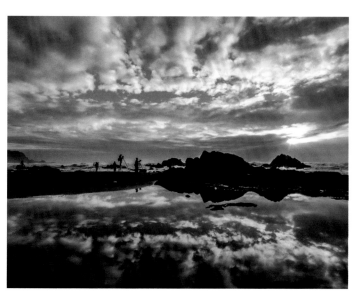

▲圖 1-4 礁石林立的外澳海岸

《阿拉伯皇宮》正後方的礁石，漲潮時候，幸運的話，還可拍到裙襬浪，十分別緻（圖 1-6）。整個東北角海岸，都是垂釣的絕佳場所；只是常有瘋狗浪，捲走不少釣客，駐足公路，經常可以看到不畏巨浪的釣客垂釣（圖 1-7），悠哉忘我，樂在其中，卻是令人捏把冷汗！

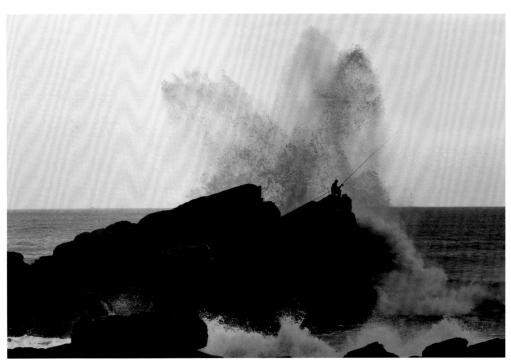

▲圖 1-7 釣客

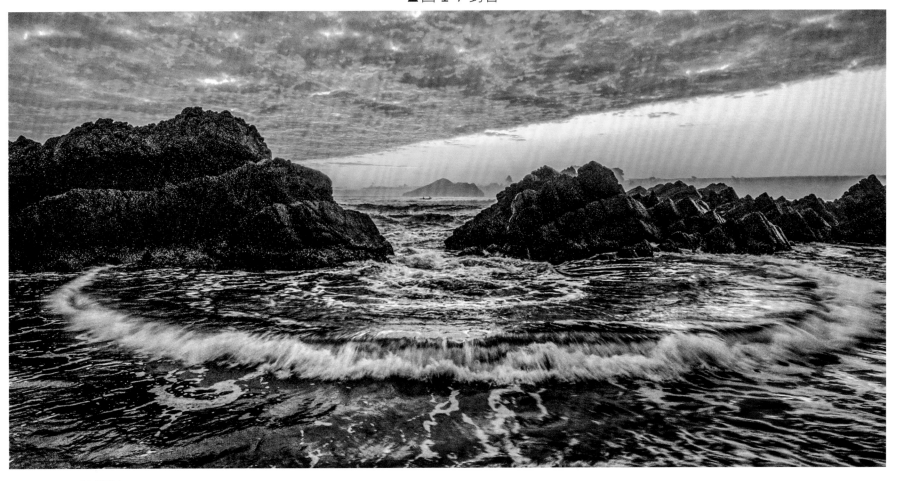

▲圖 1-6 裙襬浪

在北宜高速公路還沒開通之前，除了搭火車以外，

來往台北宜蘭就是依靠北部濱海公路和北宜公路了；

北宜公路，山路蜿蜒，過了坪林、石牌縣界後，

九彎十八拐是觀賞蘭陽平原最佳的地點；

可以看到龜山島在外海忠誠地守護著蘭陽。

不過這裡看到的龜山島，沒有龜形，卻像一隻阿瘦皮鞋（圖 1-8）。

▼圖 1-8 北宜公路晨曦

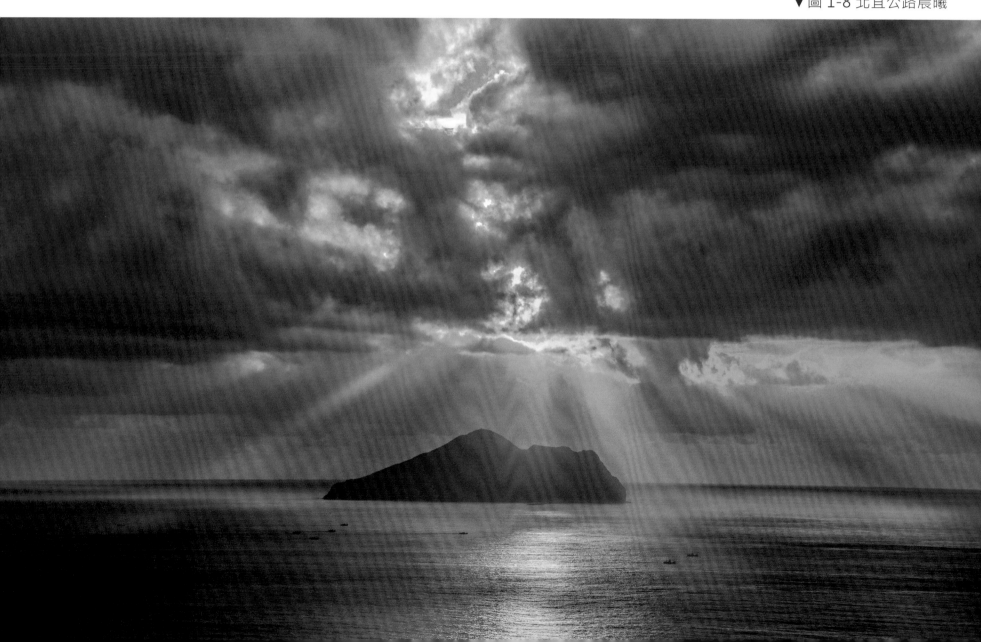

遠處可看到北方澳、蘇澳嶺、七星山、綿延的中央山脈，

宛如一條蛇！蘭陽俗諺《龜蛇把海口，黃金萬萬斗！》

可以一目了然，而這個中段的海岸線，高處俯瞰，有如 W 型的微笑海灣（圖 1-9），

突出部分則是蘭陽溪出海口沙洲。宜蘭海岸的中段，從頭城鎮外澳里的北港口至蘇澳鎮北方澳，

屬於蘭陽沖積海岸，為蘭陽平原的伸展，受季風、海浪堆積，自北而南形成沙丘，

上端從頭城、大坑罟到竹安、大福、永鎮、東港、蘭陽溪口北邊。

▼圖 1-9 微笑海灣

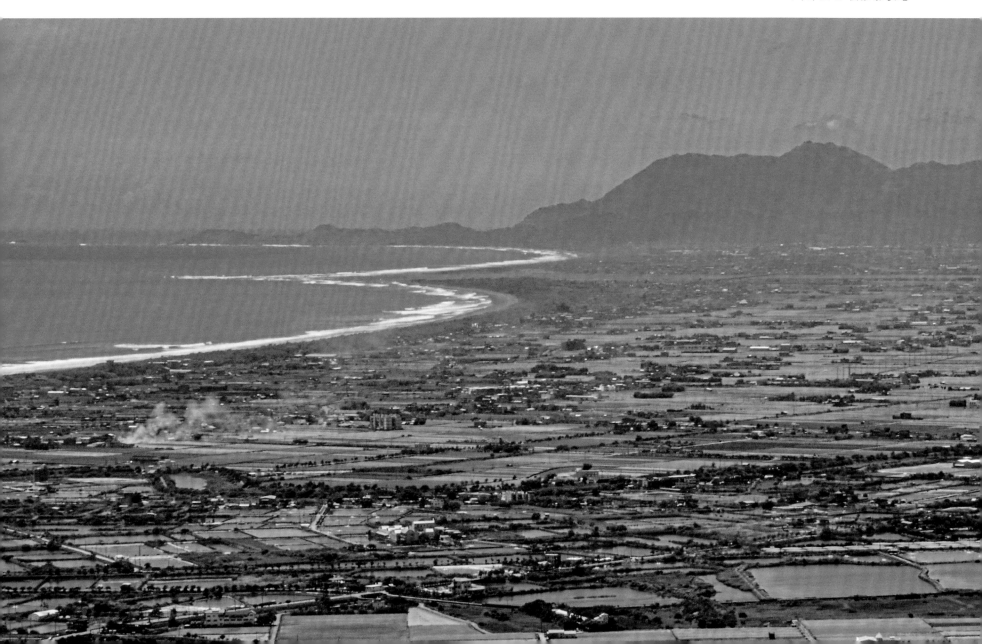

微笑海灣南邊則是利澤工業區、新城，是湛藍海洋中曲線優美的沙岸地形（圖1-10）。沙灘平坦，砂質細膩，還有不少沙洲、沙嘴，內側有平行海岸的狹長而且是典型的多脊沙丘，風光綺麗，景色迷人，海岸植物繁多，所以是候鳥的最愛。

而微笑海灣的末端就是岳明新村，光滑圓潤的礫石遍布，再進去則是岩石峭壁了。越過北方澳、蘇澳港、南方澳，內埤海岸是蘭陽南邊海岸唯一的沙灘，後半段靠近南安國中則又是礫石，石頭光滑圓潤（圖1-11），踩在上面，頗為舒適，南方澳每年的鯖魚祭，也都在此舉行。豆腐岬的岩石，因表面呈現格子狀，類似豆腐而得名（圖1-12）。

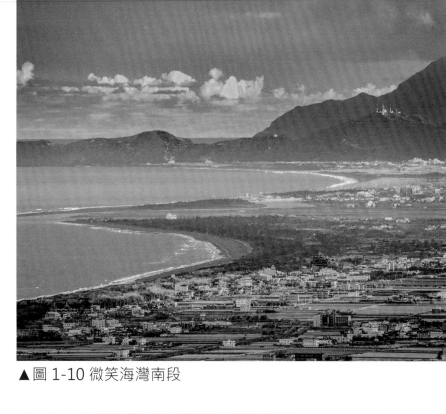

▲圖 1-10 微笑海灣南段

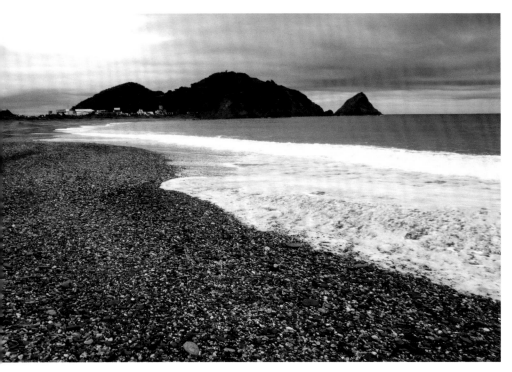

▲圖 1-11 內埤礫石

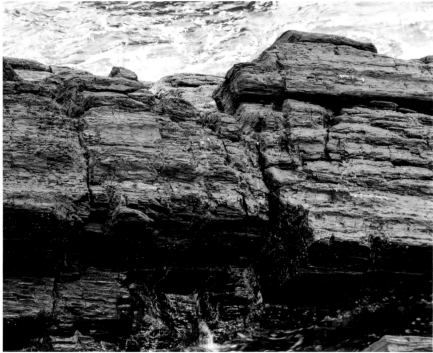

▲圖 1-12 豆腐岬

在舊蘇花公路上，

可以找到好幾個眺望南方澳漁港全景的好地點：

早晚晨昏，內埤港和陸連島，燈火絢爛，

藍調的景象，總是遊客和攝影家的最愛。

蘇澳港漁船進出的船軌，也很迷人，

天氣晴朗時候，龜山島歷歷在目。

（圖 1-13，1-14）

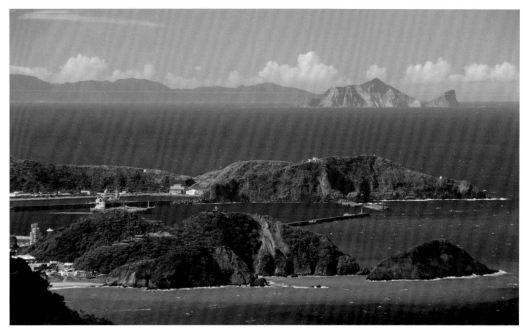

▼圖 1-14 南方澳漁港晨曦　　　　　　▲圖 1-13 蘇澳港

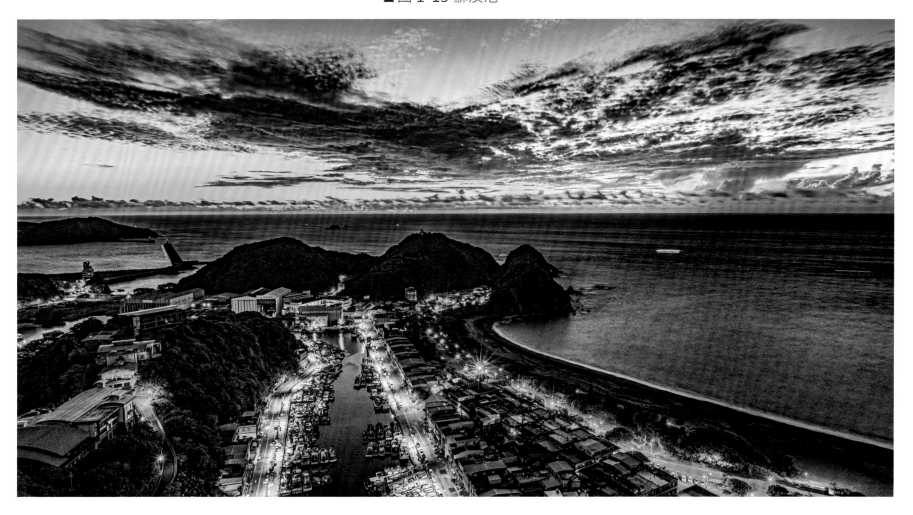

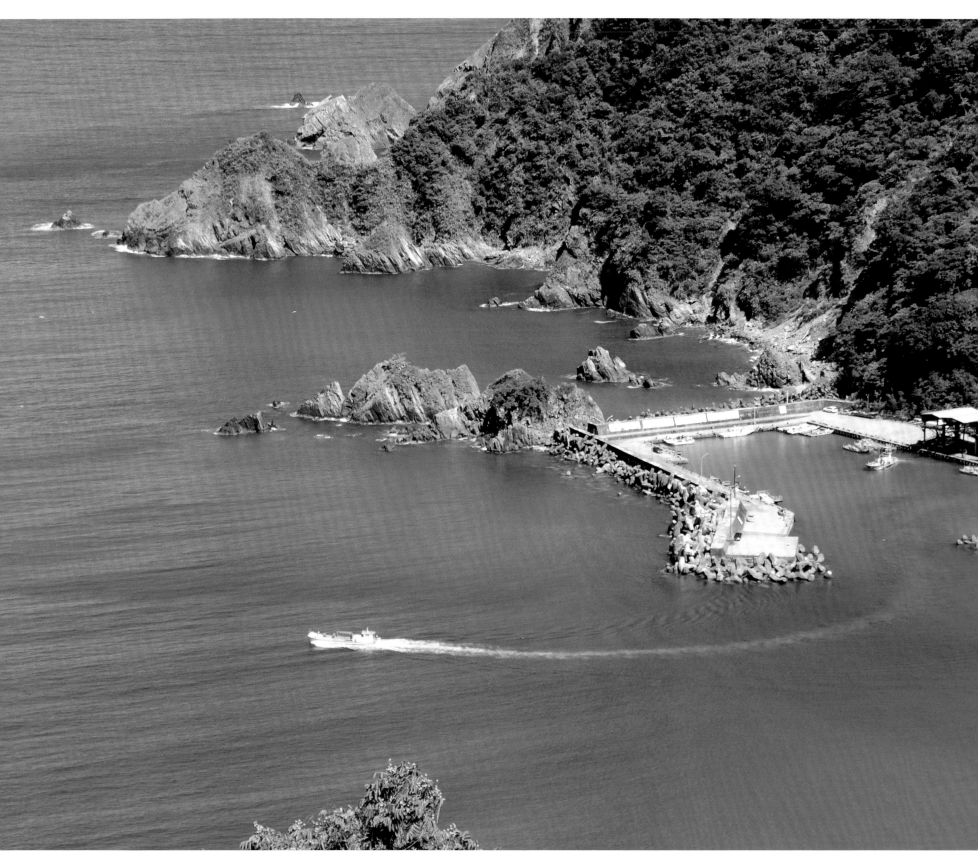

▲圖 1-17 東澳粉鳥林漁港

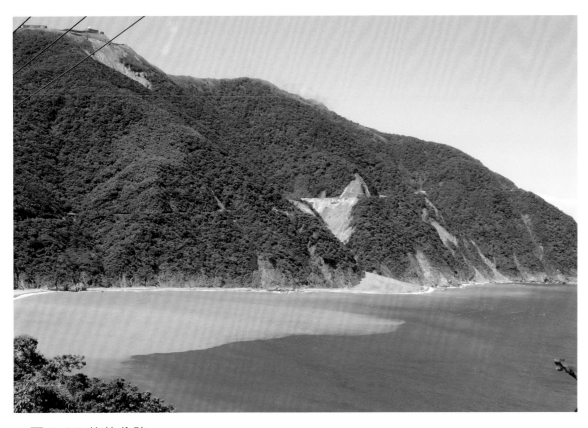

▲圖 1-15 蘇花公路

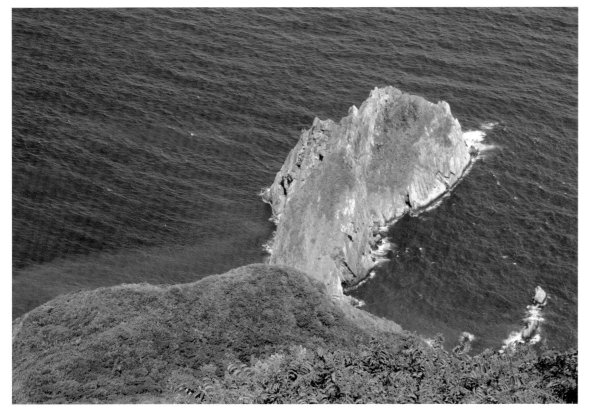

▲圖 1-16 烏岩角

宜蘭海岸的南段，從北方澳向南延伸至南澳鄉澳花村的和平溪口，則是多斷崖、海岬和港灣的蘇花斷層海岸，這段全是陡直的懸崖，直下深海，看起來真是怵目驚心；蘇花公路就是沿著這個斷層開闢（圖1-15），以前經常坍方落石，行駛其中，提心吊膽，驚險萬分：懸崖露出來的岩石，是台灣最老的岩石，也是值得細細欣賞的大自然傑作。半途突出的烏岩角（圖1-16），則是中央山脈的起點。這裡與日本沖繩縣「與那國島」，相距僅約 110 公里，天朗氣清時，有機會眺望到該島輪廓。為拉近與美景的距離，相關單位研議，將在附近增設眺望高台，以及太平洋畔周邊島嶼環境教育、蘇花路廊地質地形解說設施等，讓民眾遠眺一海之隔的異國風情，也把舊有蘇花公路調整為觀光慢活路線，完工後，盼成為宜蘭地區新的話題景點。往南的東澳粉鳥林漁港（圖 1-17），海水蔚藍，附近更是絕佳的定置漁網魚場，藍天白雲相襯，漁船出港，好美的景緻。

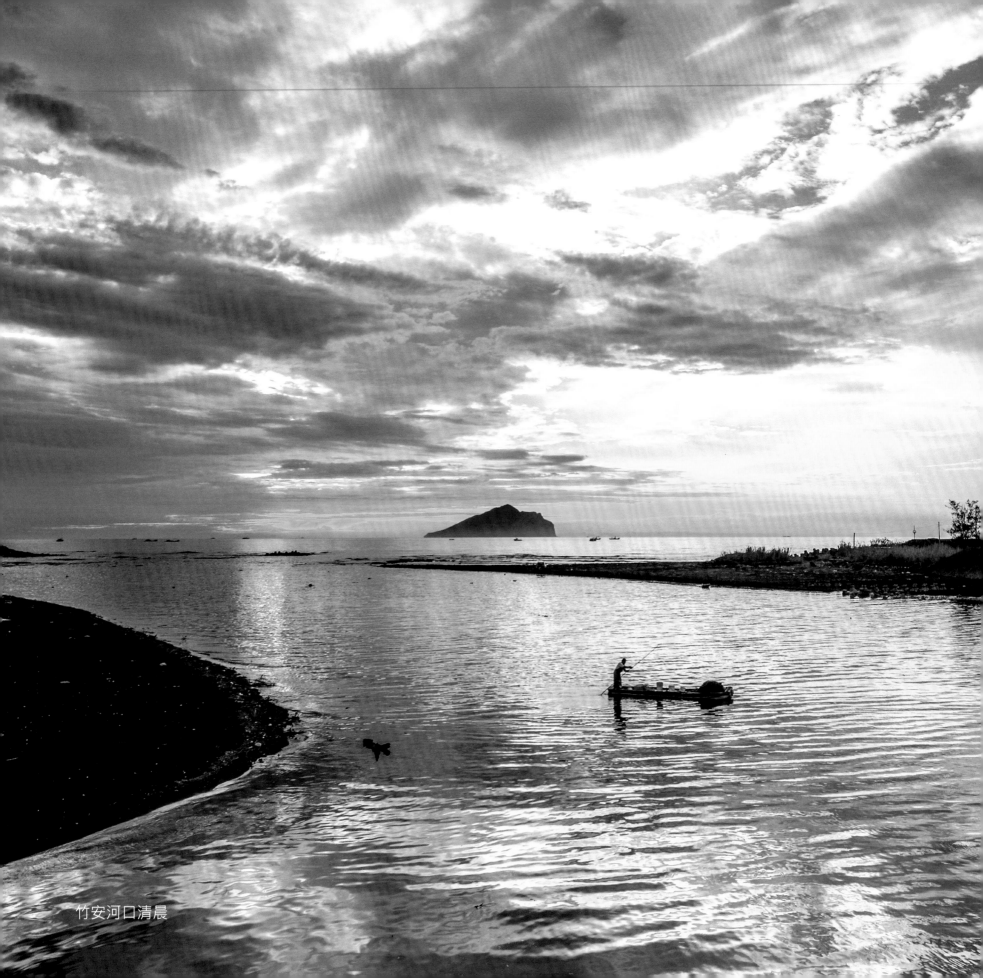

竹安河口清晨

貳、港灣河口

　　宜蘭溪流短促，落差很大，上游中游各有不同風貌；主要河川，從北到南，匯入太平洋，有竹安溪、蘭陽溪、宜蘭河、冬山河、新城溪、南澳溪、和平溪等；竹安溪由順和大排、得子口溪流會合入海，下游水流緩慢，河面寬廣，常有漁民放置漁網，清晨收網，蝦蟹不少（圖2-1）。

▼圖 2-1 竹安河口漁夫

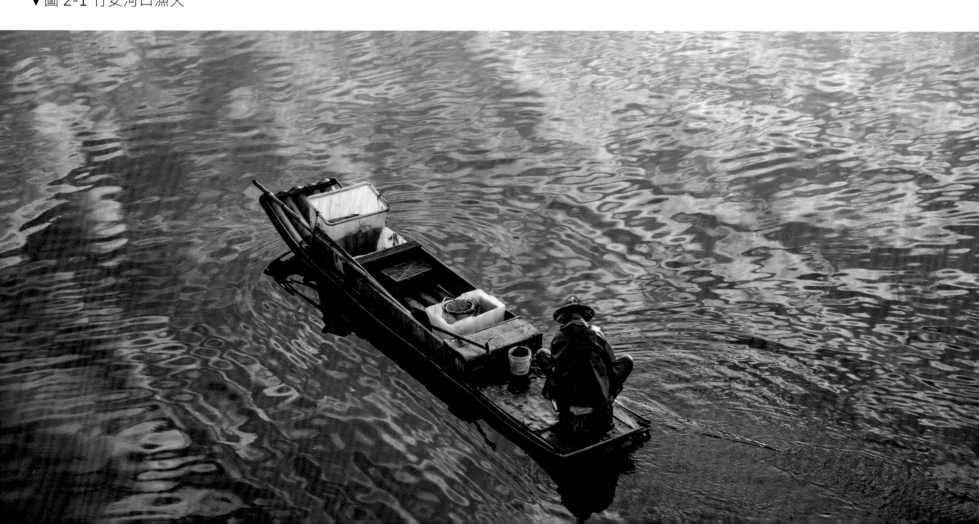

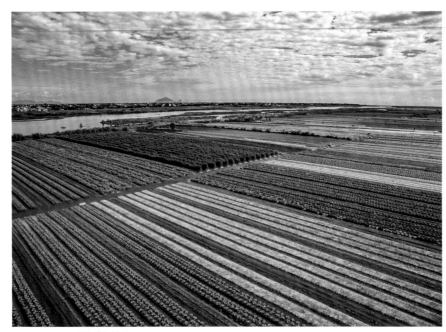

▲圖 2-2 五彩菜園

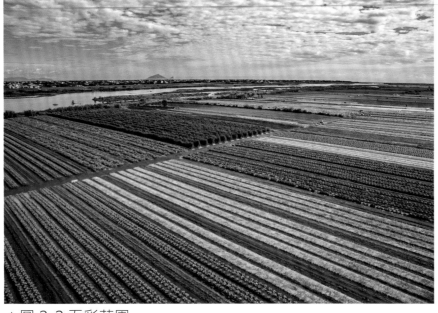

▲圖 2-3 蘭陽溪出海口 - 東港海灘

宜蘭微笑海灣中間突出的部分，正是蘭陽溪口，宜蘭河、冬山河都和蘭陽溪匯聚一起，

形成一個寬廣的出海口，沙丘、沙洲、溼地，所在多有；往上一點的河床上，辛苦的農民開墾為菜園，

也組成五顏六色的美麗圖案（圖 2-2）。新城溪口，則因水流量少，入海處極為狹小；下游溼地卻是候鳥

棲息的好地方；從竹安河口到新城溪口，海岸是沙灘平坦地形（圖 2-3）。

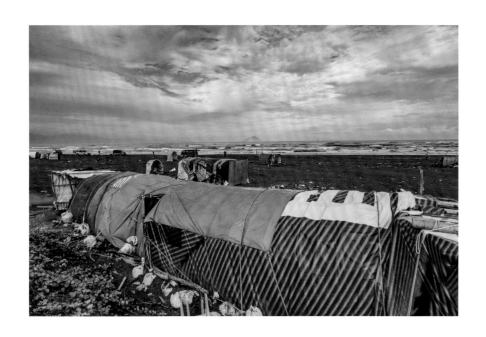

每年冬天，漁民總會抓住鰻魚幼苗出現旺季，夜晚撈捕；
處處設立的簡易帳篷，
就是撈捕鰻魚苗的漁民棲身休息的所在（圖 2-4），
運氣好的時候，有時一晚還會有數萬元收入。

◀ 圖 2-4 捕鰻苗帳篷

有別於冬季的鰻魚苗，南澳溪口（圖 2-5），
則是在夏季清晨，撈捕紅頭�仔魚（圖 2-6），
也是當地居民一大收入。

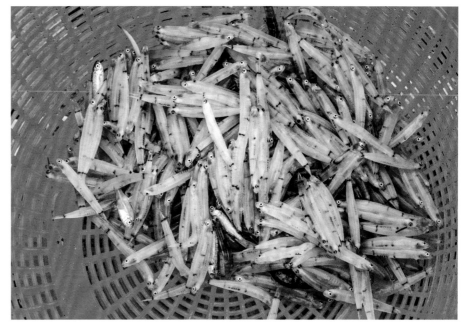

▼圖 2-5 南澳海岸　　　　▶圖 2-6 南澳紅頭head仔魚

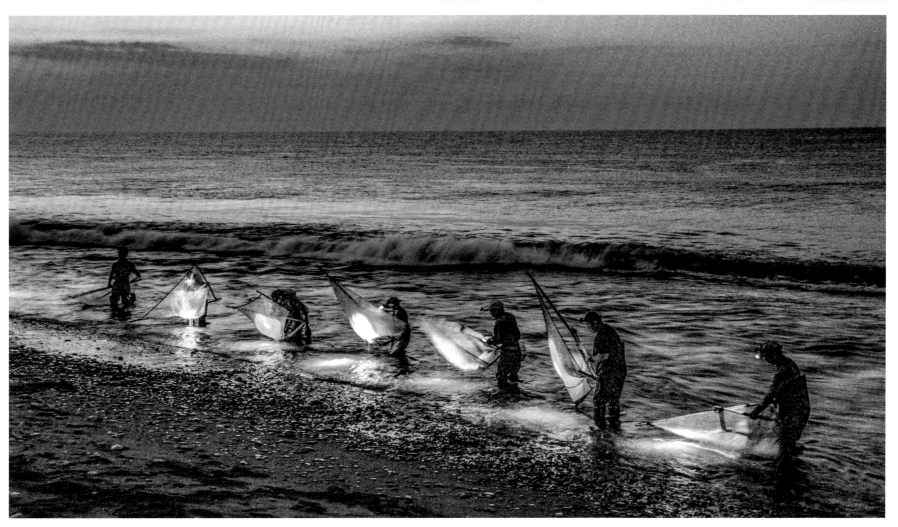

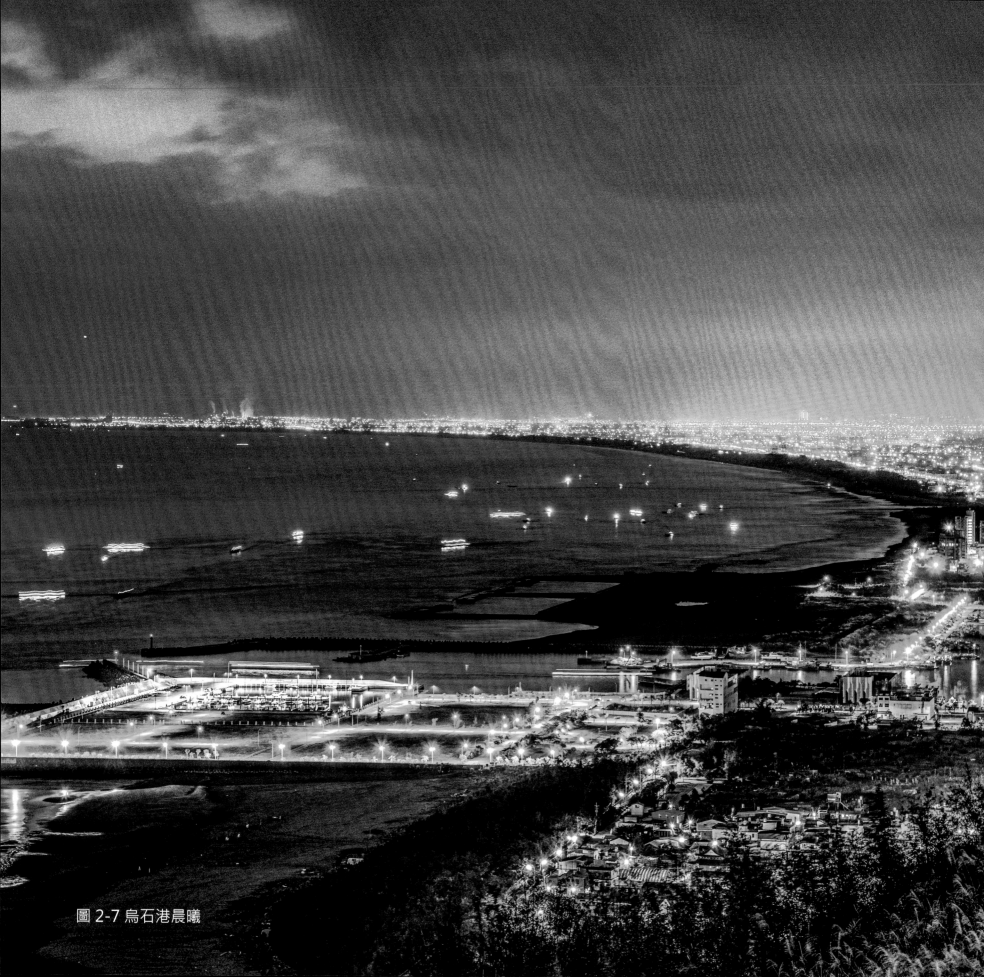
圖 2-7 烏石港晨曦

海岸線極長的宜蘭，靠山吃山，靠海吃海；沿岸多漁村，石城、大里、北關、東港、東澳、朝陽等都是漁港，而規模龐大設備齊全的有大溪漁港（圖2-8）、烏石港（圖2-7）、南方澳漁港（圖2-12）等。

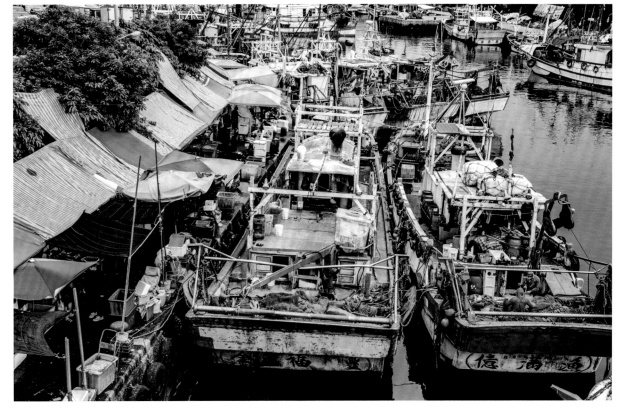

▲圖 2-8 大溪漁港

來到大溪，美食街，海鮮燒烤，代客料理（圖2-9），小卷、櫻花蝦，應有盡有（圖2-10）。港口成排海鮮攤販，物美價廉，任君挑選（圖2-11）。觸目可見的漁船，空氣中全都是海浪及漁產腥濃的氣息，漁村的風味表露無遺。

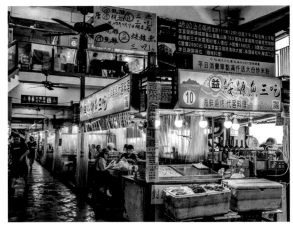

▲圖 2-9 大溪美食街

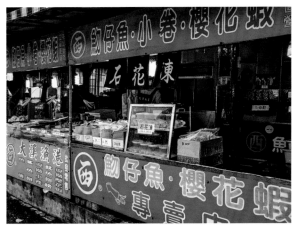

▲圖 2-10 海產店

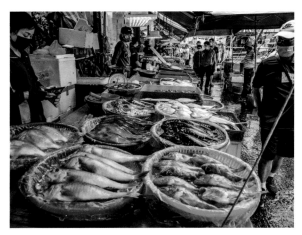

▲圖 2-11 海鮮攤販

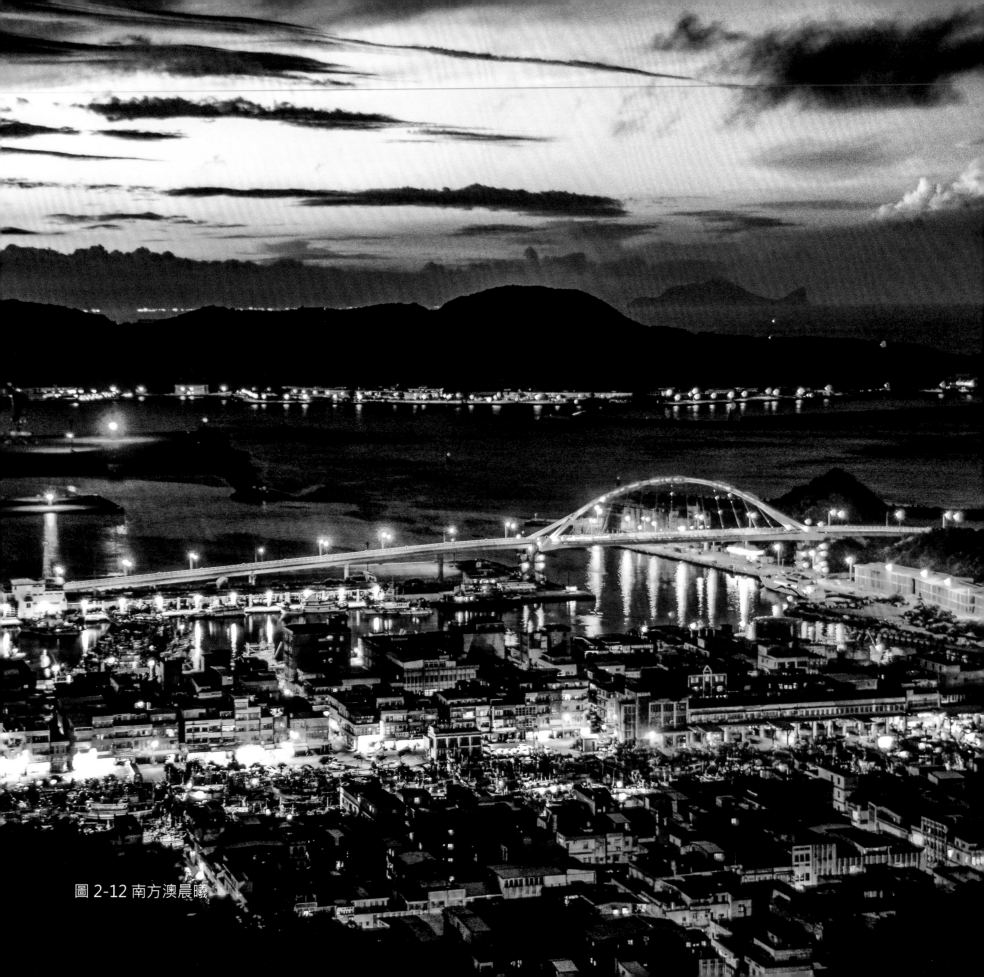
圖 2-12 南方澳晨曦

遊南方澳漁港，則是一趟充滿知性及感官的《漁業之旅》，曝曬的漁網，隨地可見（圖 2-13），逛逛碼頭，可以讓你認識各種不同的漁船。魚市場的魚類（圖 2-14，2-15），琳瑯滿目；海產店裡的海鮮，更可以大快朵頤，大飽口福（圖 2-16）。

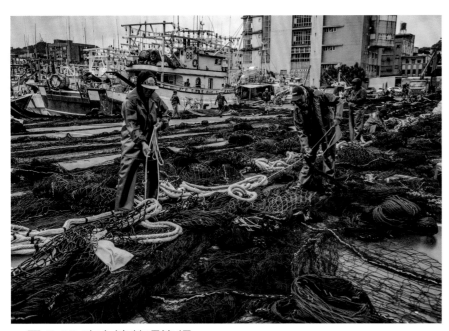

▲圖 2-13 南方澳整理漁網

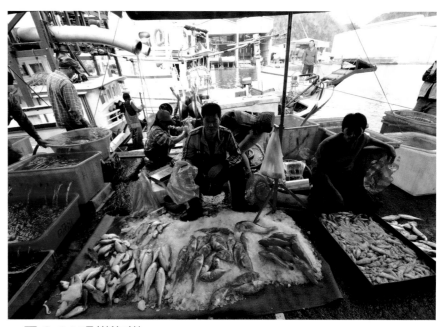

▲圖 2-14 現撈海鮮

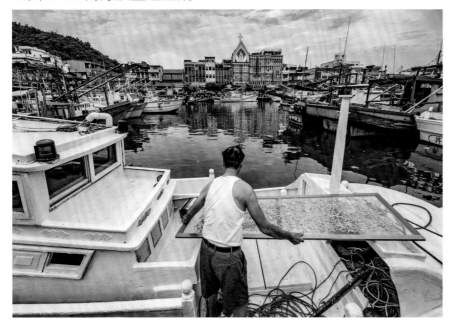

▲圖 2-15 曬魚乾

▲圖 2-16 南方澳海鮮餐廳

從烏石港還可搭上賞鯨船（圖 2-17，2-18），行程包含賞鯨及繞遊龜山島，或是登島一遊，甚至還可登上 401 高地。開放時間是每年 3 月 1 日到 11 月 30 日。

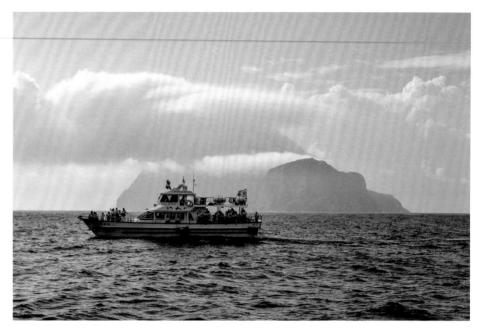

▲圖 2-18 賞鯨船

▼圖 2-17 龜山島 - 龜首

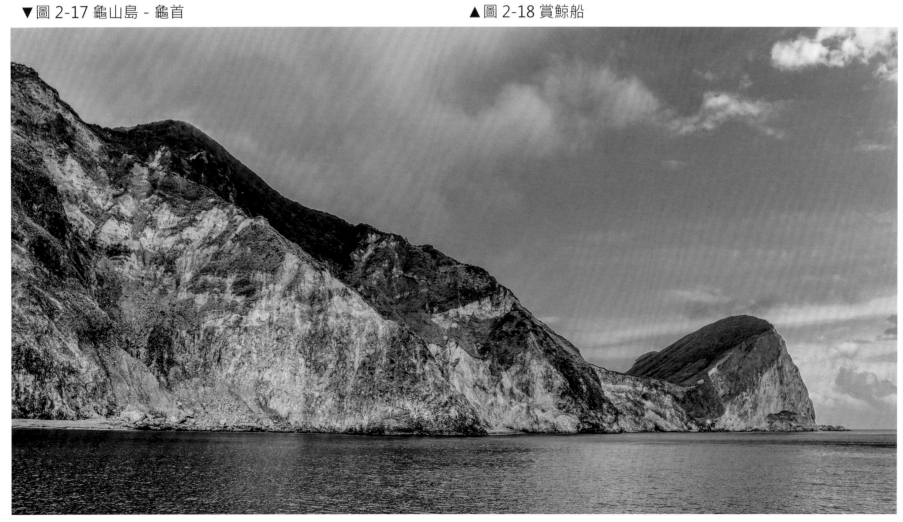

至於蘇澳港：東臨太平洋，其他三面環山，分為北方澳，蘇澳及南方澳三大部分，北方澳歸為軍港；蘇澳港由於是天然良港，因此一直扮演著重要的吐納港口，現在是國際商港，一般人無法進入港內參觀，但站在舊蘇花公路上或砲台山頂，卻可看到蘇澳港全貌（圖 2-19）。

▼圖 2-19 蘇澳港

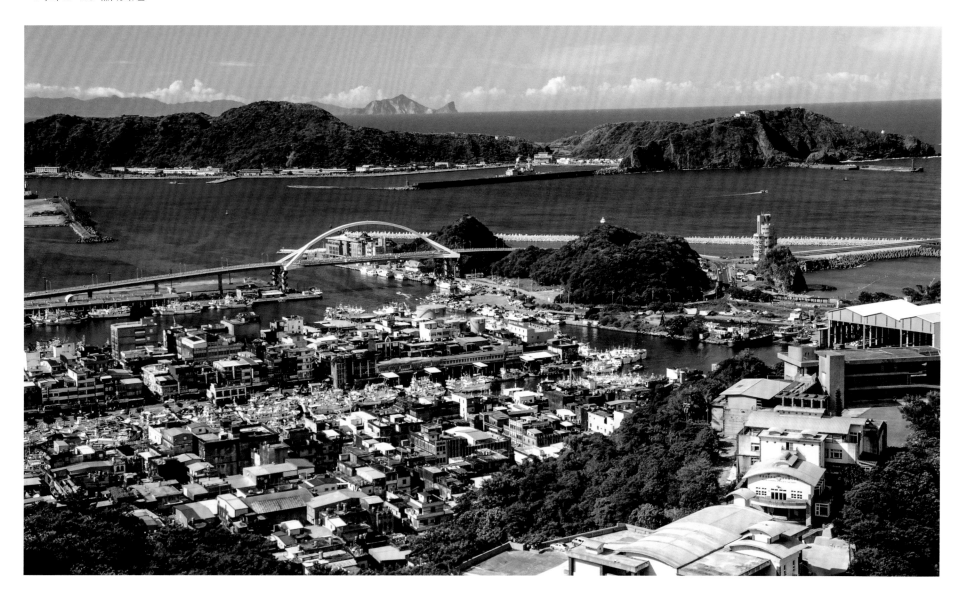

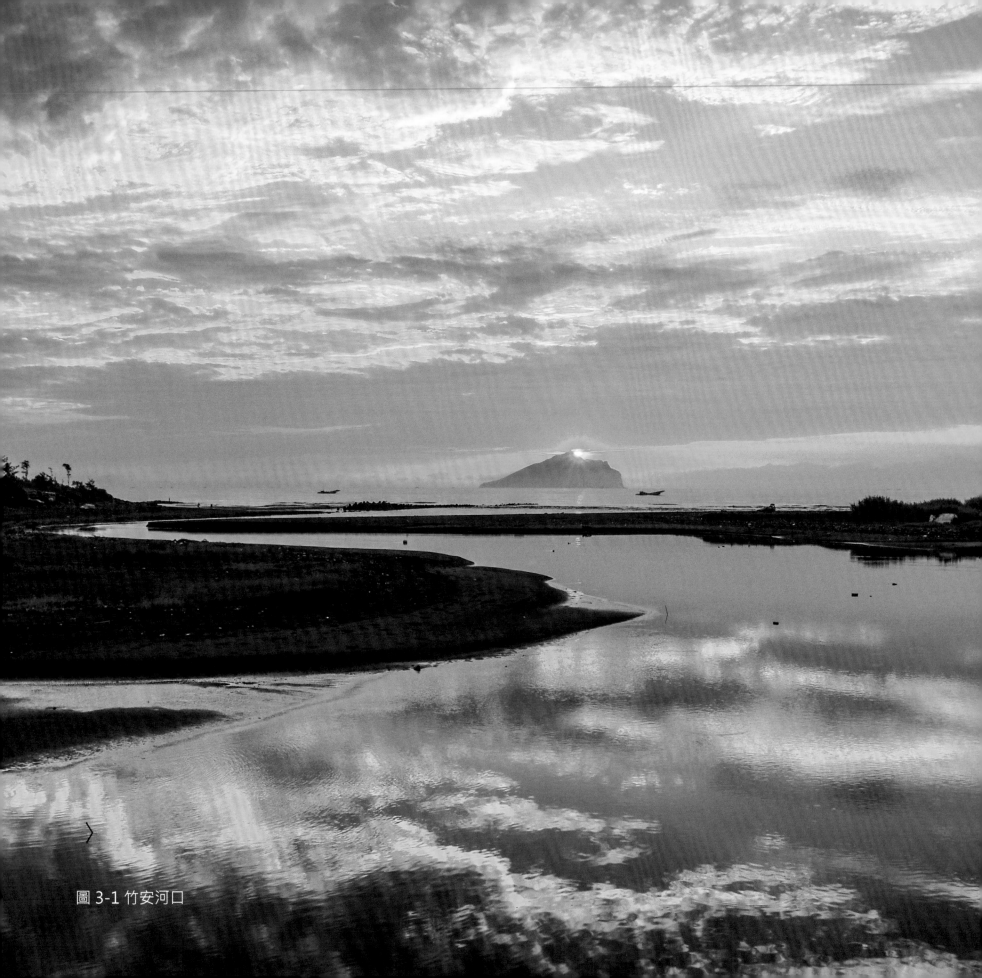

圖 3-1 竹安河口

叁、 生態溼地

宜蘭從南湖北山以降，東至太平洋岸；期間高山、縱谷、丘陵、平原、湖泊、沼澤、河口、海岸等各種環境；不同海拔，形成針葉林、闊葉林、次生林的林相，提供鳥類多樣化的棲息環境；尤其宜蘭平原的河水，受到沙丘阻擋，無法直接匯流入海，在河口附近，所形成的許多沼澤溼地：像竹安河口、蘭陽溪口、頂寮生態溼地、新城溪口、無尾港、四十甲溼地、五十二甲溼地等等各水鳥據點，都有上百種以上水鳥聚集；尤以春秋兩季，候鳥北返南移，鳥況最佳，常有雁鴨蔽日之盛況；水鄉澤國的宜蘭，成為鳥類學界公認的北台灣賞鳥天堂，經常可見來自台北新北等市，甚至全台各地的鳥類觀察者，在各河口溼地裡流連忘返。

其中蘭陽溪口，是台灣12個主要溼地之一：這些溼地，都有著水域、沙洲、旱作地、水田、魚塭、泥灘、灌木、草叢、防風林等多樣化的環境，富含有機物質，可以提供蝦蟹貝類小魚豐富的食物來源；加上密生的蘆葦、防風林，是良好的遮蔽，便成為野生動物的快樂天堂。尤其是每年會有上千隻過境候鳥，到此休息、覓食，構成了壯觀的美景。

竹安河匯集了福德溪、金面溪、得子口溪在此出海（圖3-1）；河口處所沖積的泥灘，充滿各種小生物，吸引許多水鳥及招潮蟹在此活動。

《竹安溪口賞鳥》一直是旅遊地圖及雜誌上的招牌文字，大白鷺、蒼鷺經常可見，候鳥季節，環頸鴴、燕鷗所在多有，泥灘上是宜蘭招潮蟹等觀賞的最佳地點（圖3-2）。只是近幾年來，河口部分受到人為的破壞，盛況大不如前。

◀ 圖3-2 沙蟹

蘭陽溪口，因為是冬山河與宜蘭河在此會合聚流入海，因此形成了豐沛複雜的淡鹹水交會的河口沼澤生態系，不僅是台灣東部海岸線上非常重要的水鳥據點，也是國際知名的重要溼地，鳥類種類之多，令人目不暇給（圖 3-3）。終年可見的留鳥，有白頭翁、棕背伯勞等：

▲圖 3-5 鳳頭蒼鷹

▼圖 3-3 蘭陽溪口鳥類

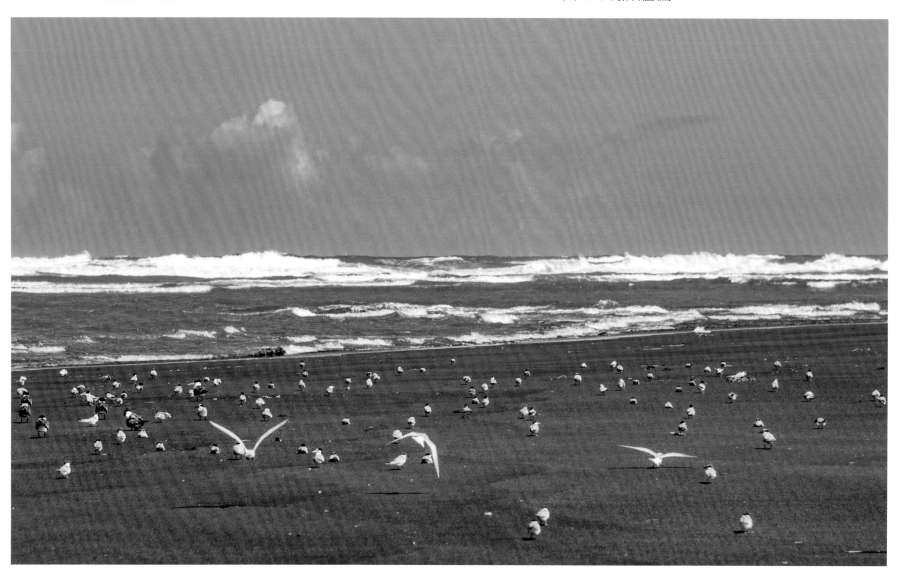

過境鳥如小杓鷸、唐白鷺等；冬候鳥有蒼鷺、紅嘴鷗等，近幾年來黑面琵鷺（圖 3-4），也出現在附近水田，夏候鳥則有鳳頭燕鷗、筒鳥等。珍貴稀有的台灣特有亞種--鳳頭蒼鷹（圖 3-5），在濱海鐵馬廊道上，常可見到。曾經也是台灣最主要的雁鴨避冬區，近年來水鴨相對減少，成群水鴨、高蹺鴴（圖 3-6）現在卻出現在竹安河口附近的時潮，塭底一帶。

▲圖 3-4 竹安河口附近的黑面琵鷺

▼圖 3-6 高蹺鴴

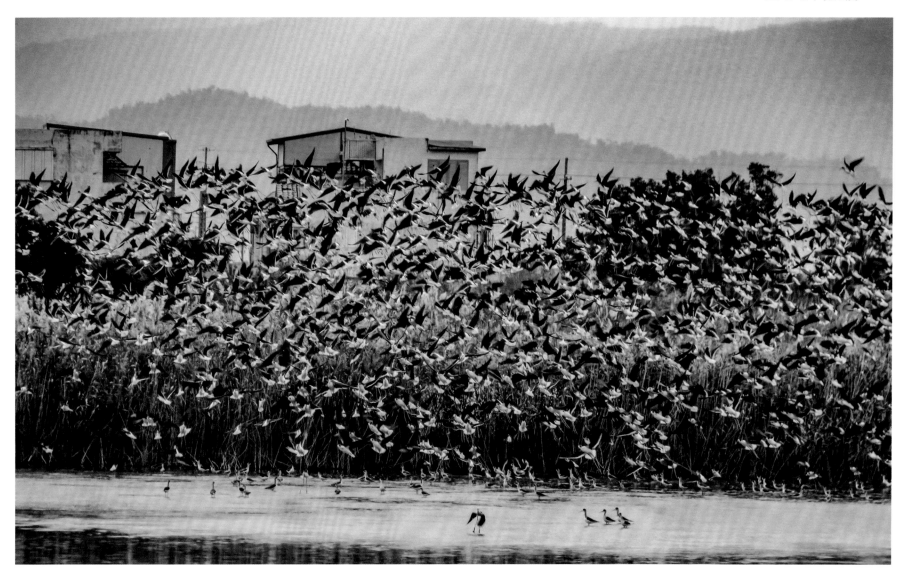

位在利澤工業區最南端的頂寮生態公園（圖3-7），是宜蘭微笑海灣末端，和無尾港一樣有規畫的公園，從涼亭處居高臨下，可以看見海岸線的船隻往來，日出時候，龜山島清晰可見（圖3-11）。下方的溼地生態池，蘆葦叢生，雁鴨成群，悠游池上。公園內樹木粗大，樹蔭繁密，鳥類眾多，已成為愛鳥人士拍攝的新據點。而四、五月，紫綬帶逗留期間，更吸引眾多鳥類達人，攜帶大砲，逗留終日，和紫綬帶鳥周旋，獵取漂亮鏡頭（圖3-9，3-10）。

▼圖 3-7 頂寮生態公園

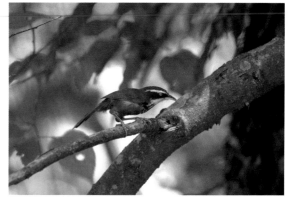

▲ 3-8 小彎嘴畫眉

▲圖 3-9 紫綬帶

▲圖 3-10 紫綬帶

▲ 3-11 頂寮生態公園日出

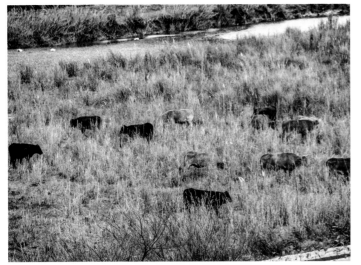

▲ 圖 3-12 新城溪口附近牛群

新城溪口的美景，則是鮮為人知的：由龍德大橋往下游海側的堤防道路行走，映入眼簾的是，左側青青綠草裡，有水牛成群（圖 3-12）；右側溪床裡，放養的牛隻更多，在溪裡游泳的場景，可是許多中老年人的回憶，假日可帶小孩來此一遊。繼續往海邊行走，則是沼澤溼地，靠海部分，漲潮時候，湖面寬廣，白雲倒映，十分美麗，早晚晨昏，各有佳景；這裡鳥類眾多：大濱鷸（圖 3-13，3-14）、翻石鷸（圖 3- 15）、鳳頭燕鷗（圖 3-16）、紅胸濱鷸、環頸鴴等，處處可見。靠近溪口沙灘，每年五月，則是小燕鷗繁殖季節的區域，列為保護區（圖 3-17，3-18）。

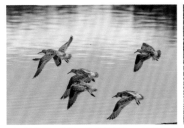

▲ 圖 3-13 大濱鷸 - 飛

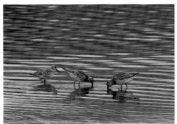

▲ 圖 3-14 大濱鷸

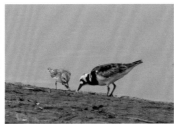

▲ 圖 3-15 翻石鷸

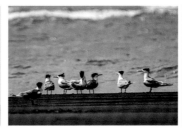

▲ 3-16 鳳頭燕鷗

▲ 圖 3-17 小燕鷗蛋

無尾港位於蘭陽微笑海灣的東南方：南邊是北方澳崖壁，北邊和新城溪交界，附近有港口、大坑罟、嶺腳、岳明新村等聚落；無尾港是因出海口淤塞，無法入海而形成的一個湖泊沼澤體系，高大的木麻黃、防風林，緊緊圍繞著水域，十分隱密，要來無尾港，從濱海公路的榮民醫院蘇澳分院左轉，由岳明國小旁的步道前行，可達賞鳥平台，視野遼闊，可以俯瞰整個湖面；再往前行走在沙土的步道，兩旁的植物、蝶類、昆蟲都是可供觀察的重點。路旁有個石板古茨（圖 3-19）想見當年先民的住居概況；不遠處，來到賞鳥小屋，隱蔽於防風林裡，可透過賞鳥窗口，一窺水面鳥況，這裡以小水鴨、花嘴鴨較多。

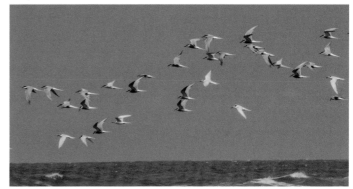

▲ 圖 3-18 小燕鷗飛行

▶ 圖 3-19 無尾港古茨

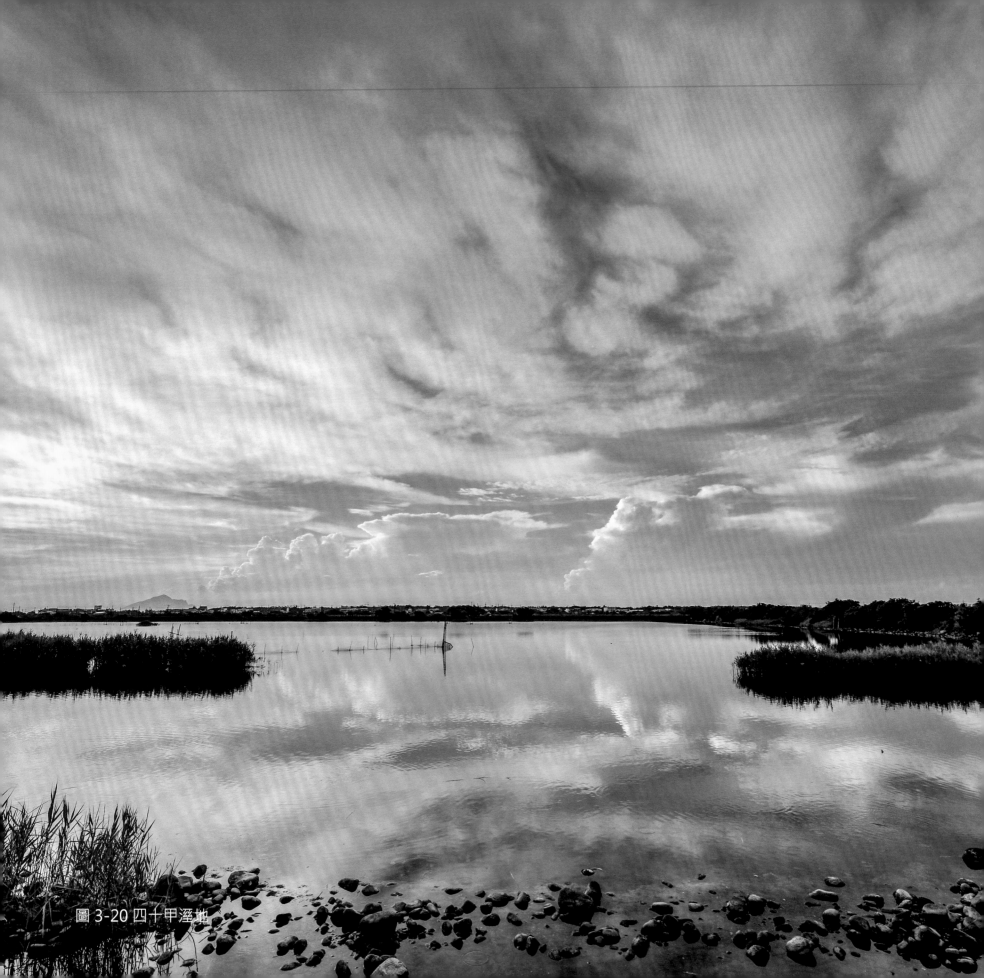

圖 3-20 四十甲溼地

海岸沿線，另有兩處都是以農田甲數命名的溼地：「四十甲溼地」以及「五十二甲溼地」，分處南北兩地，卻有如孿生姊妹美人一般，也是近來休閒觀光的好去處！

竹安河口旁下埔地區的「四十甲溼地」（圖3-20），為一廣大沼澤區，擁有優美的自然景觀，因為地處隱密，遠離塵囂，養殖場又多，適合候鳥前來過冬。三四月期間，紫鷺（圖3-21）在叢林間棲息、築巢、育雛，更吸引許多愛鳥人士，架設望遠鏡頭，專注凝神，為的是捕捉各種生動精彩的瞬間畫面，樂此不疲。

隨著時序的交替，區內蘊含著童話般的浪漫氛圍；春季生氣盎然，道路兩旁，剛剛冒出新芽的小葉欖仁、水黃皮，綠意無限，炎夏濃蔭蔽日，清涼舒爽，號稱「宜蘭綠色隧道」（圖3-22）。秋高氣爽，蘆葦擺動（圖3-23），冬天冷冽蕭瑟景象，在詩畫般的景致當中，更能遠眺「宜蘭的地標－龜山島」，山海視野，渾然天成，幻化為宜蘭深度旅遊的新亮點。

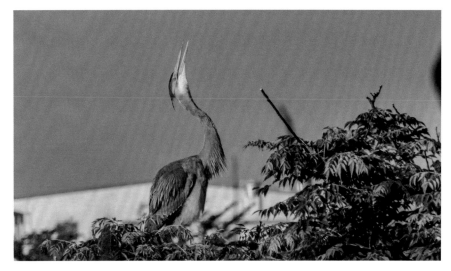

▲圖 3-21 紫鷺

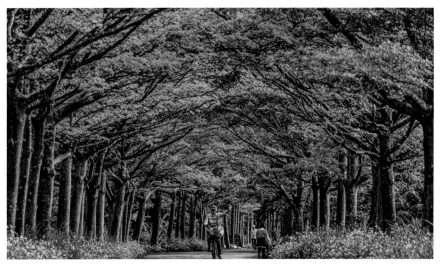

▲圖 3-22 綠色隧道

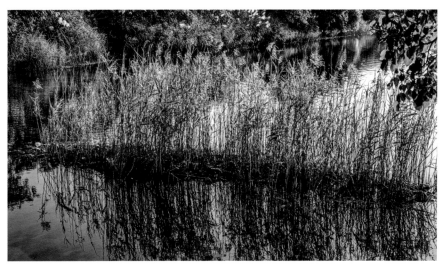

▲圖 3-23 蘆葦

四十甲溼地往南，壯圍新社，休耕農田，或是閒置養殖場上，常有彩鷸出現：有時三五成群，熱鬧追逐；有時父子結隊，溫馨可愛；有時一公一母，相伴隨行（圖3-24、3-25）。

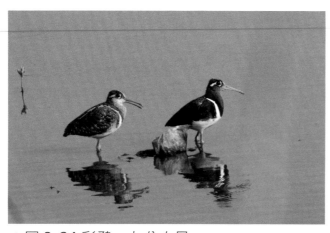

▲圖 3-24 彩鷸、左公右母

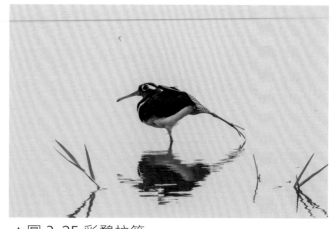

▲圖 3-25 彩鷸拉筋

引人注目的是，大福國小附近農家，101 年還曾經有兩隻白頭鶴蒞臨，逗留一個多月，每天都有大批賞鳥人士，尋找牠的芳蹤，欣賞並拍攝這對遠來嬌客的身影（圖 3-26 ～ 3-30）。剛到還有些怕生，習慣後在田裡悠遊覓食。牠體型龐大，距離人群又不遠，不用大砲就能拍攝，不小心甚至會爆框，機會十分難得。鳥友觀察牠的習性後，每天傍晚，是牠展現美妙舞姿時刻：伸開長達 180 公分的雙翅，跳起舞來，輕盈曼妙，搖首擺尾，婀娜多姿，讓人拍案叫絕！白頭鶴具遷徙性，夏季時於西伯利亞繁殖育雛，冬季時主要於日本南部度冬，目前全球數量不到 1 萬隻，名列國際自然保護聯盟瀕危物種紅色名錄之中，是受保護的瀕臨絕種保育類動物，台灣曾有過數筆的觀察紀錄，這是宜蘭首見，造成轟動，值得一提。

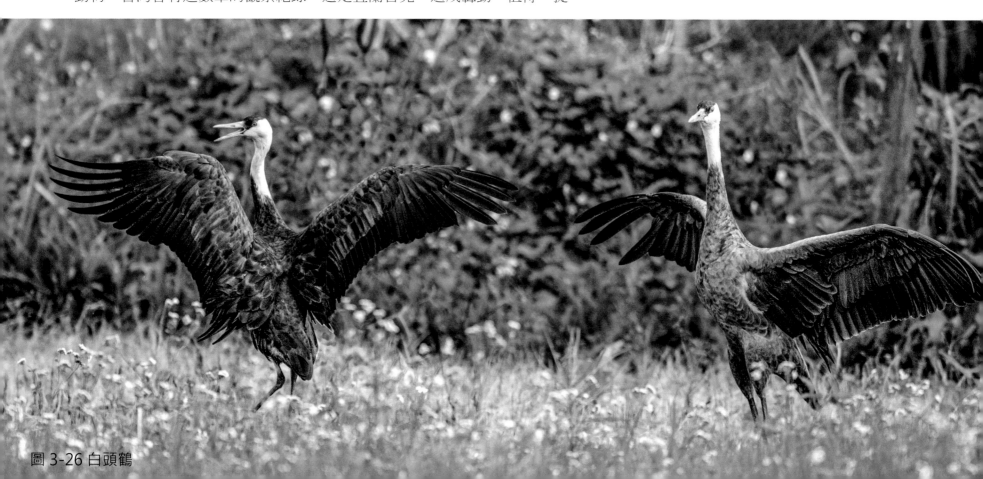

圖 3-26 白頭鶴

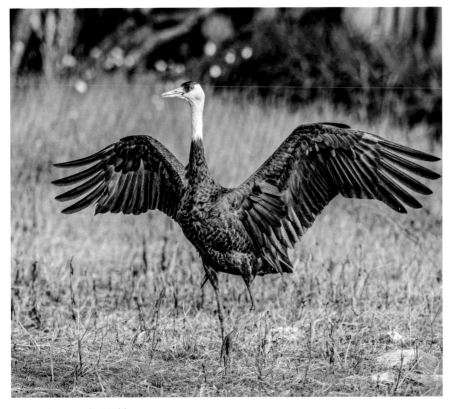

▲圖 3-27 白頭鶴

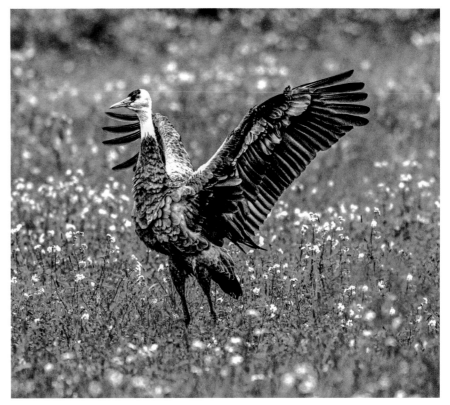

▲圖 3-28 白頭鶴

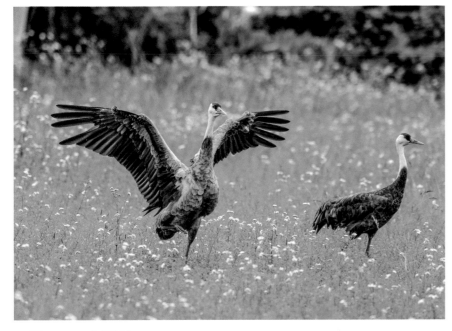

▲圖 3-29 白頭鶴

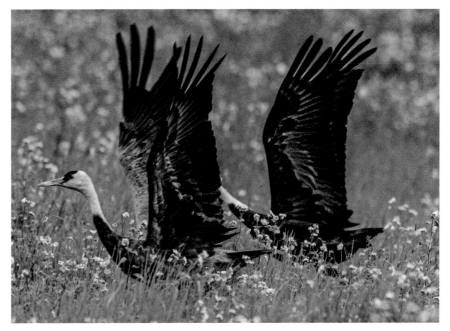

▲圖 3-30 白頭鶴

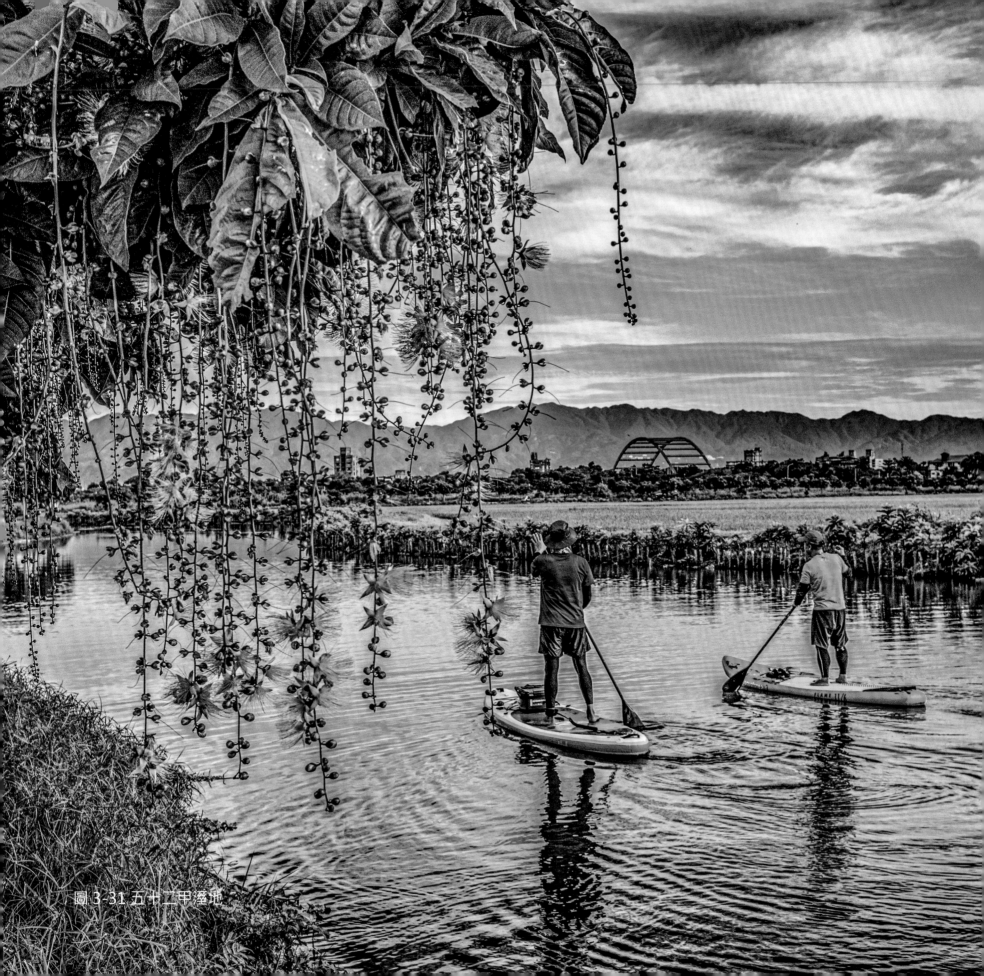

圖 3-31 五十二甲溼地

「五十二甲溼地」位於冬山河東側，相傳該處昔日開墾面積有 52 甲而得名。橫跨五結鄉、冬山鄉和蘇澳鎮，是國家重要溼地。因過去常淹水而造成土堤崩壞，農民便栽種了數百株易危植物、俗稱「水茄苳」的穗花棋盤腳護堤；當花季來臨，夜間盛開的花朵，有如無聲煙火一般，越夜越美麗，繽紛奪目；日出之後，紛紛凋落，「一夜美人」，這般夏夜奇景，是許多旅人的最愛（圖 3-31 ～ 3-34）。另外區內還種有極度瀕危植物風箱樹（圖 3-35），和水茄苳一樣，都是台灣原生植物，十分珍貴。

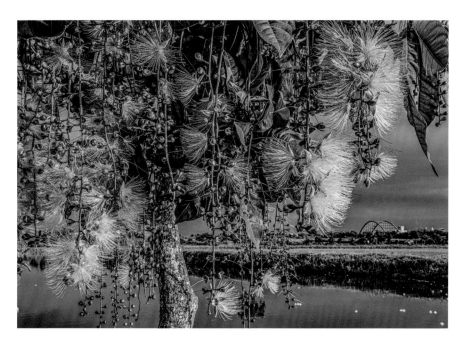

▲圖 3-32 穗花棋盤腳

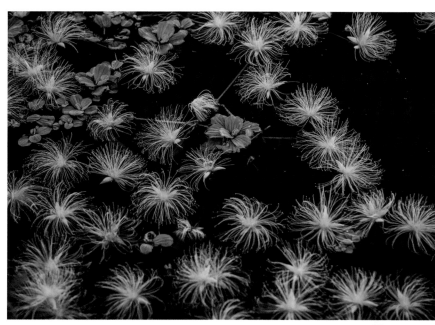

▲圖 3-33 穗花棋盤腳 - 落花流水

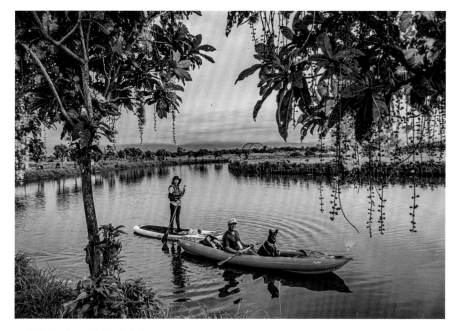

▲圖 3-34 花下划舟

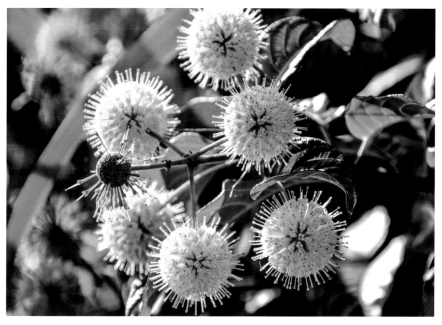

▲圖 3-35 風箱樹

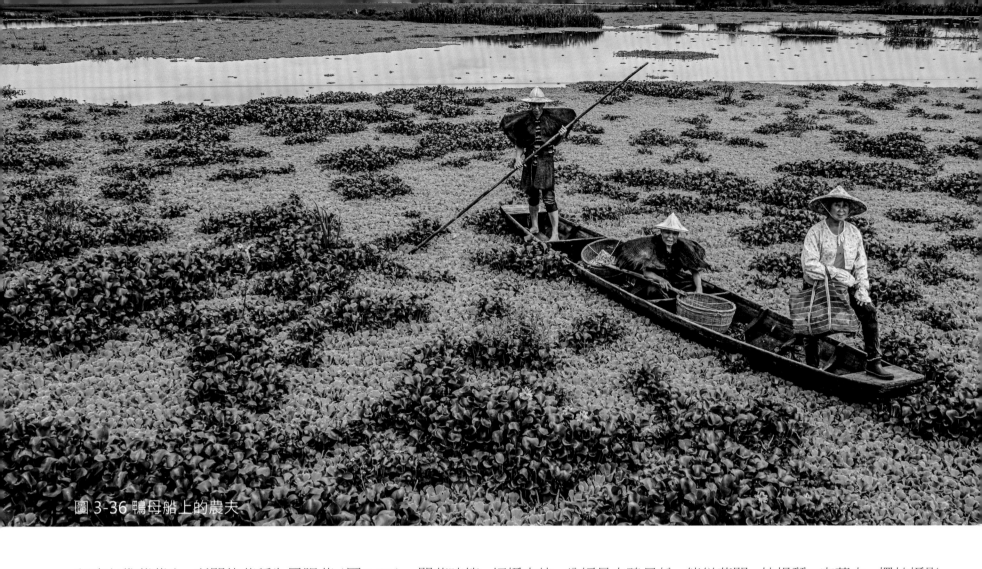

圖 3-36 鴨母船上的農夫

有時布袋蓮蔓生，所開的花稱為鳳眼花（圖3-38）；開花時節，好攝之徒，曾經吊來鴨母船，徜徉花間，拉提琴，穿蓑衣，擺拍攝影，別有韻味（圖 3-36、3-39）。除了看花拍照，也適宜釣魚、騎腳踏車、慢跑，飽覽田野風光（圖 3-37）。

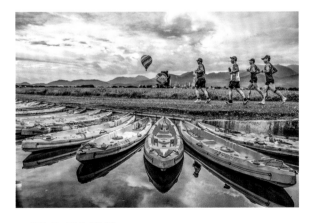

▲圖 3-37 慢跑

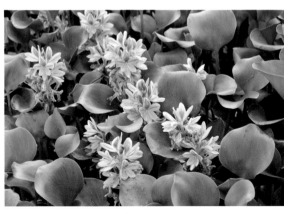

▲圖 3-38 布袋蓮花 -- 鳳眼花

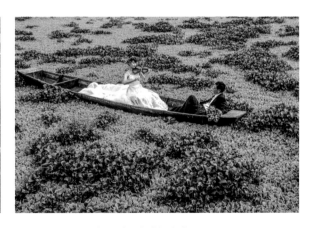

▲圖 3-39 鴨母船上拉小提琴

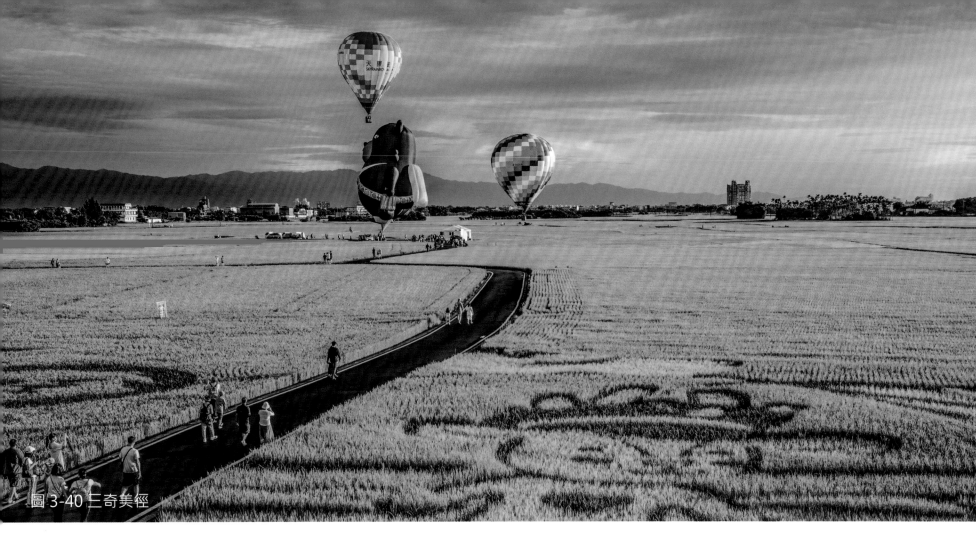

圖 3-40 三奇美徑

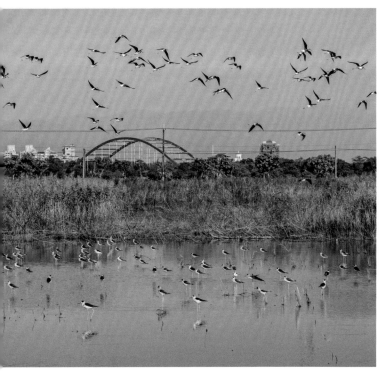

▲ 圖 3-42 高蹺鴴

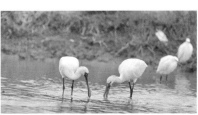

▲ 圖 3-41 黑白琵鷺

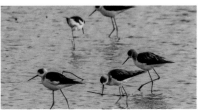

▲ 圖 3-43 高蹺鴴

▲ 圖 3-44 高蹺鴴

附近的三奇美徑，六月時候，金黃稻穗，搭配熱氣球活動，美不勝收（圖 3-40）。面積廣袤的這處溼地，屬於生態景點，地勢低窪，經年積水，形成大片草澤，有著豐富魚類，隱密的自然環境，吸引大批冬候鳥南遷、覓食、棲息。歷年來紀錄鳥種達 100 種以上，像是紅隼、黑面琵鷺、白面琵鷺（圖 3-41）都曾現蹤，彩鷸也經常可見，高蹺鴴（圖 3-42 ～ 3-44）更是佔滿大片沼澤，實為賞鳥聖地。

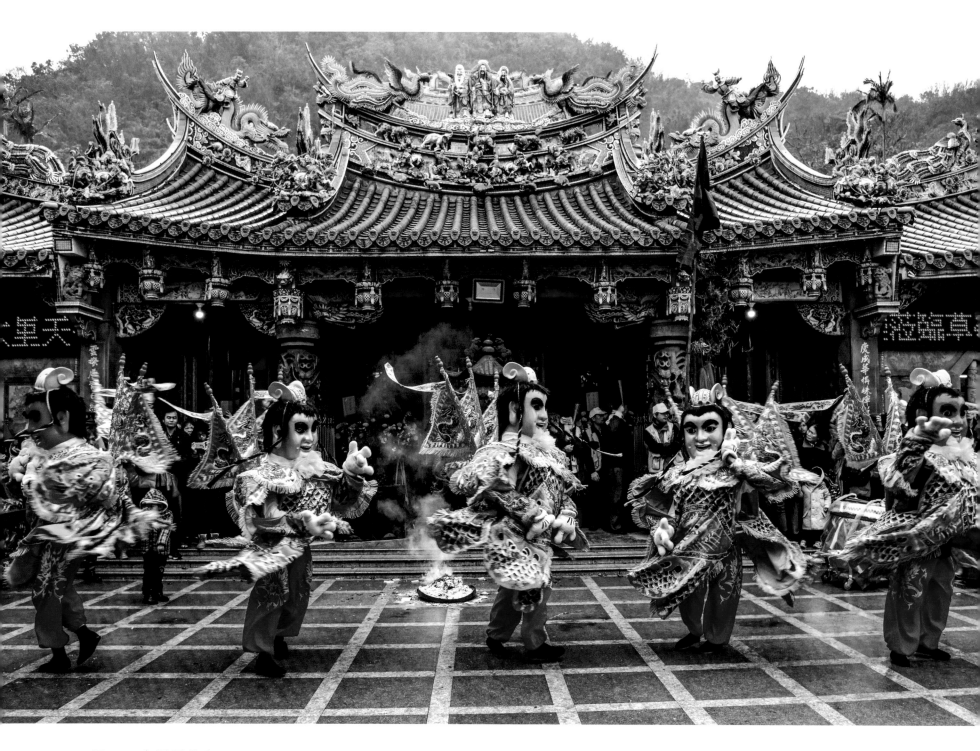

▲圖 4-1 大里天公廟

肆、 宗教人文

　　宜蘭的寺廟，多達三百多間；海岸沿線，更是密集；幾乎是一公里一小廟、三公里一大廟，而且越蓋規模越宏大！以供奉天公《玉皇大帝》、媽祖、開漳聖王、玄天上帝居多。比較特別的是還有補天宮供奉女媧娘娘，海岸沿線的人文活動，則以頭城搶孤，利澤走尪，南方澳鯖魚祭備受矚目！大里的慶雲宮，主祀玉皇大帝，也就是俗稱的《天公》；這裡的天公神像，據說已有兩百多年的歷史，廟貌華麗、香火鼎盛，是全台最大的天公廟之一，每年農曆正月初九《天公生》，都有隆重慶典（圖4-1～4-3）熱鬧滾滾！初一到初九，廟方也都準備鮑仔魚平安粥、米粉湯、薑母茶、桂圓湯圓等，讓香客享用。另外每年十一月，草嶺古道芒花季，每逢週六、週日，天公廟都會提供熱騰騰、香噴噴、佐料豐富的粥、麵，招待下山遊客，隆情盛意，令人讚佩！宜蘭人的古意，好客，熱情，在此充分印證。

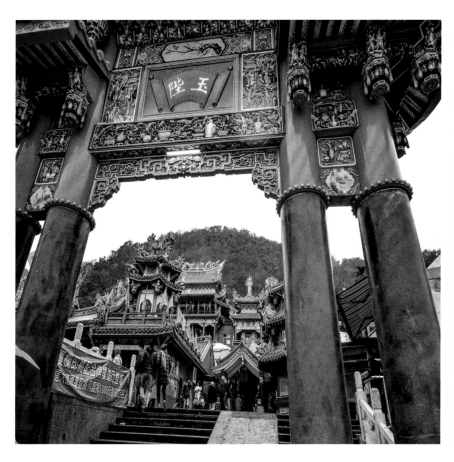

▲圖 4-2 大里天公廟牌樓　　　　　　　　　　　　　　　▲圖 4-3 天公廟 - 龜首朝北

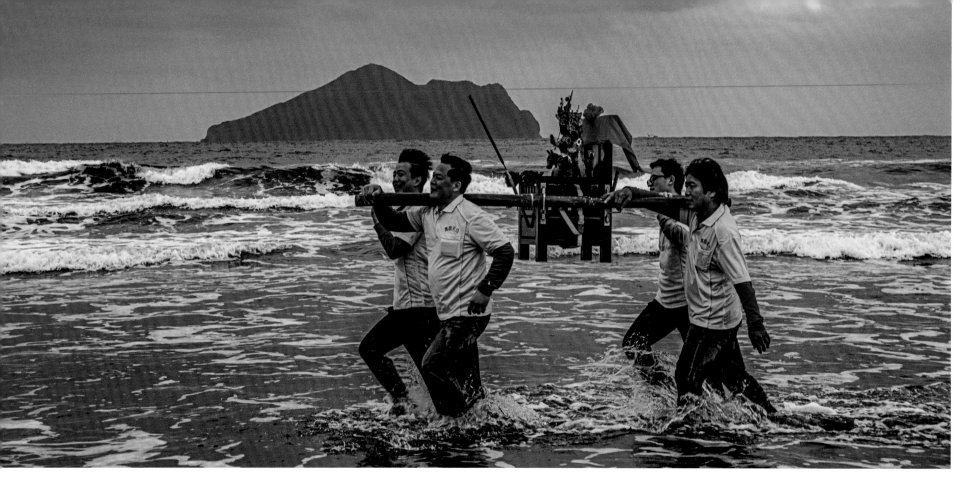

▲ 4-4 外澳黑面天公 - 神轎涉水

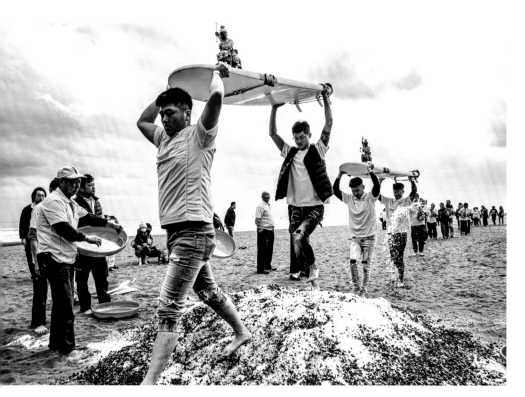

▲ 圖 4-5 黑面天公過火

外澳的慶天宮，則是奉祀黑面天公，農曆正月初八，提前一天慶祝天公生，除了在海灘上舉行的過炭火儀式，更特別的是還有神明衝浪戲水哦，因此吸引不少愛好攝影人士前來（圖 4-4，4-5）。

而開漳聖王主要分布在壯圍鄉，其中永鎮廟規模最大；每年農曆二月十五日《王公生》的跳炭火儀式，驚險熱鬧，尤其最後主神過火，十二人大轎，十分緊張，令人捏把冷汗（圖4-6，4-7）！而同一天誕辰的集安宮，供奉太上老君，則以一千二百台斤的大米龜祭拜神明（圖4-8），會後與信徒及社區鄉民分享，較為特殊。

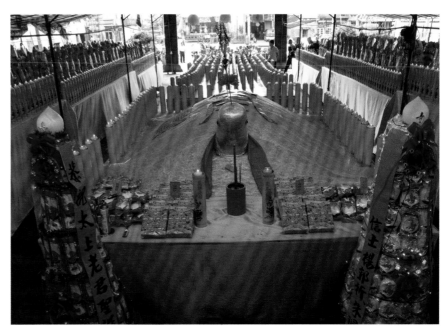

▲圖 4-8 集安宮－米龜祭神

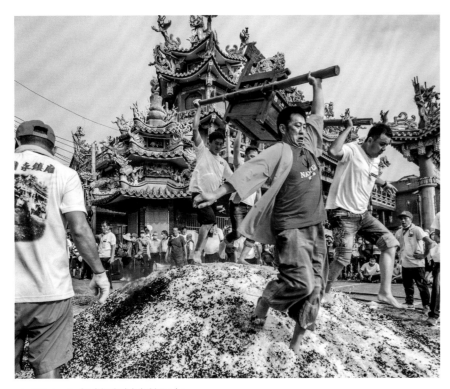

▲圖 4-6 永鎮廟神轎過火

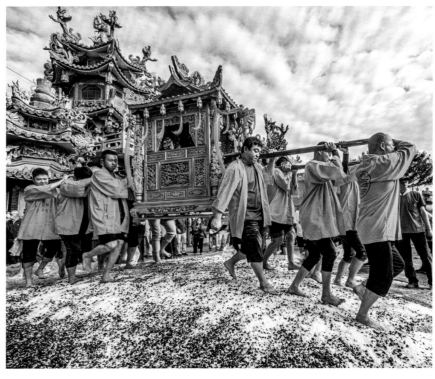

▲圖 4-7 十二人大轎過火

漁村漁民供奉的神祇，通常以媽祖為典型信仰，宜蘭海岸綿長，媽祖廟自然眾多；利澤的永安宮以走尪出名。

南方澳兩大媽祖廟－南天宮和進安宮，廟貌富麗、香火鼎盛；南天宮的金媽祖，金碧輝煌，價值連城（圖 4-9）。

▼圖 4-9 南天宮金媽祖出巡

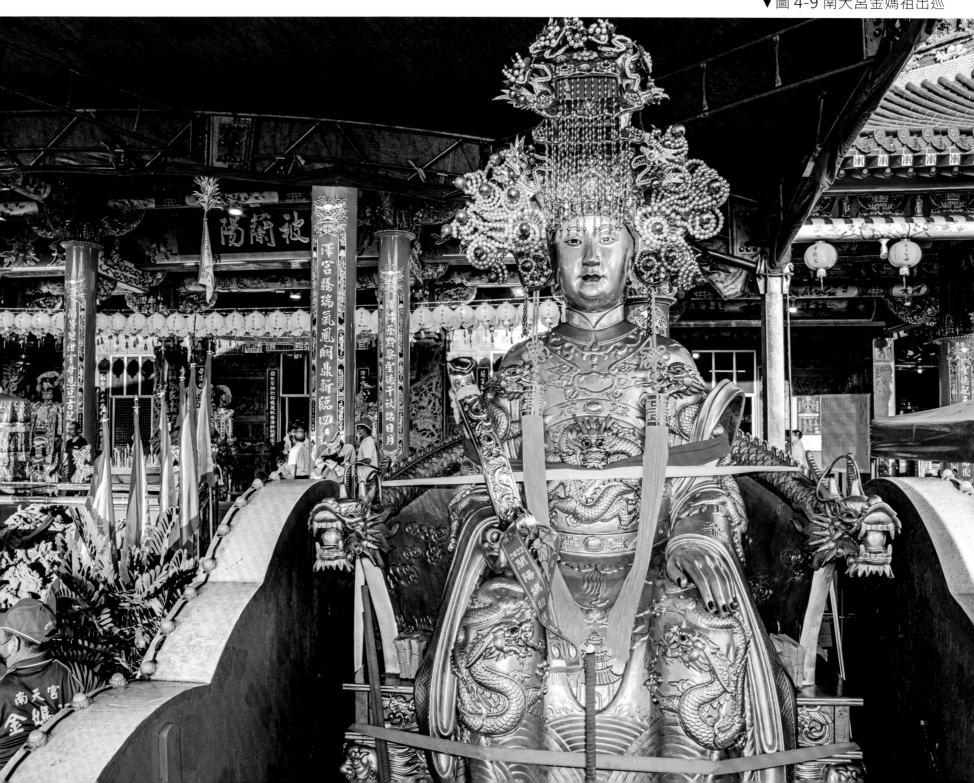

進安宮是由北方澳遷建過來，別出心裁，祂擁有世界第一尊用珊瑚雕刻而成的寶石珊瑚媽祖，堪稱無價之寶（圖 4-10）；
而另一座臨山而建的池碧宮，供奉的池府王爺，則是小琉球人由故鄉分靈而來。

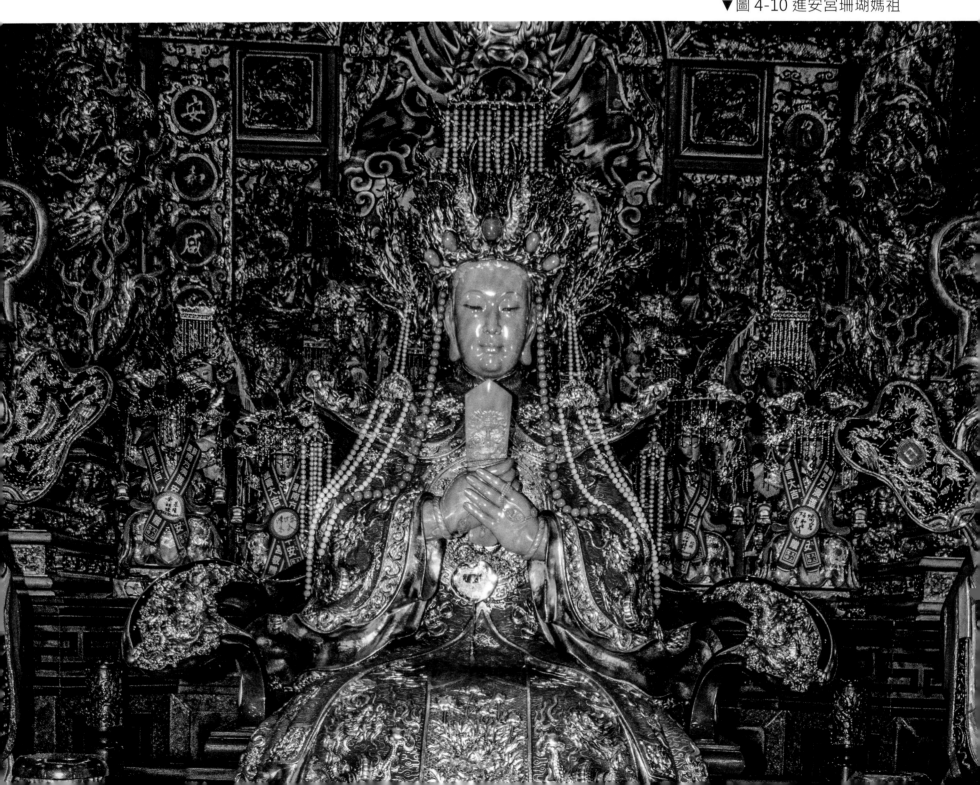

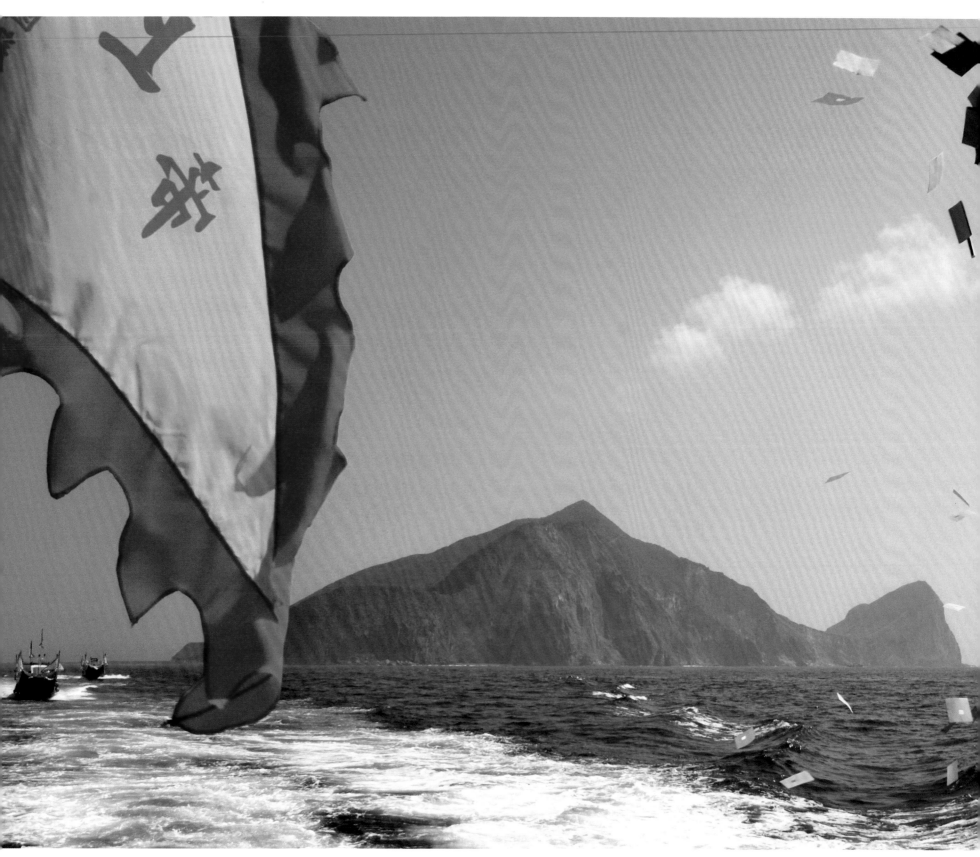

▲圖 4-11 外澳接天宮 - 海上遶境

至於供奉玄天上帝著名的，則是外澳武當接天宮；祭拜玄天上帝的慶典，有一年更是別出心裁，主神從外澳飛行傘基地上搭著飛行傘，凌空駕臨沙灘，隨後又搭船繞行龜山島，祈求合境平安、風調雨順（圖 4-11 ～ 4-13）。

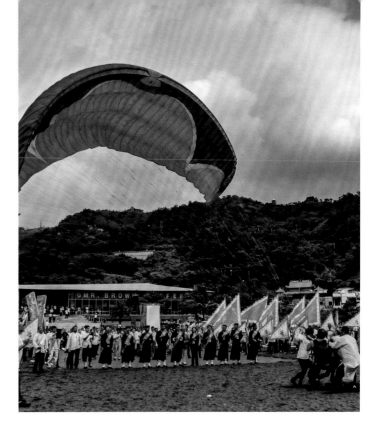

▲圖 4-12 外澳接天宮 - 聖駕降臨

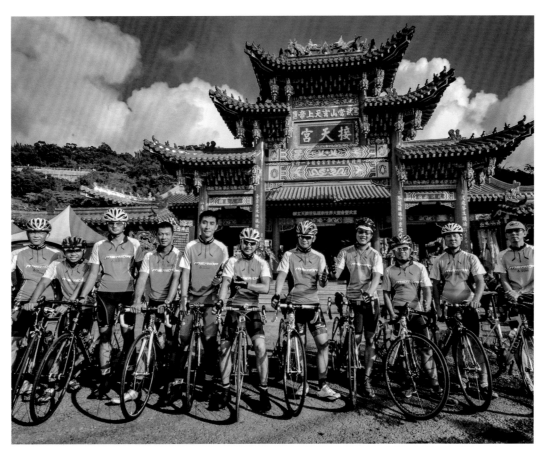

▲圖 4-13 外澳接天宮 - 自行車繞境

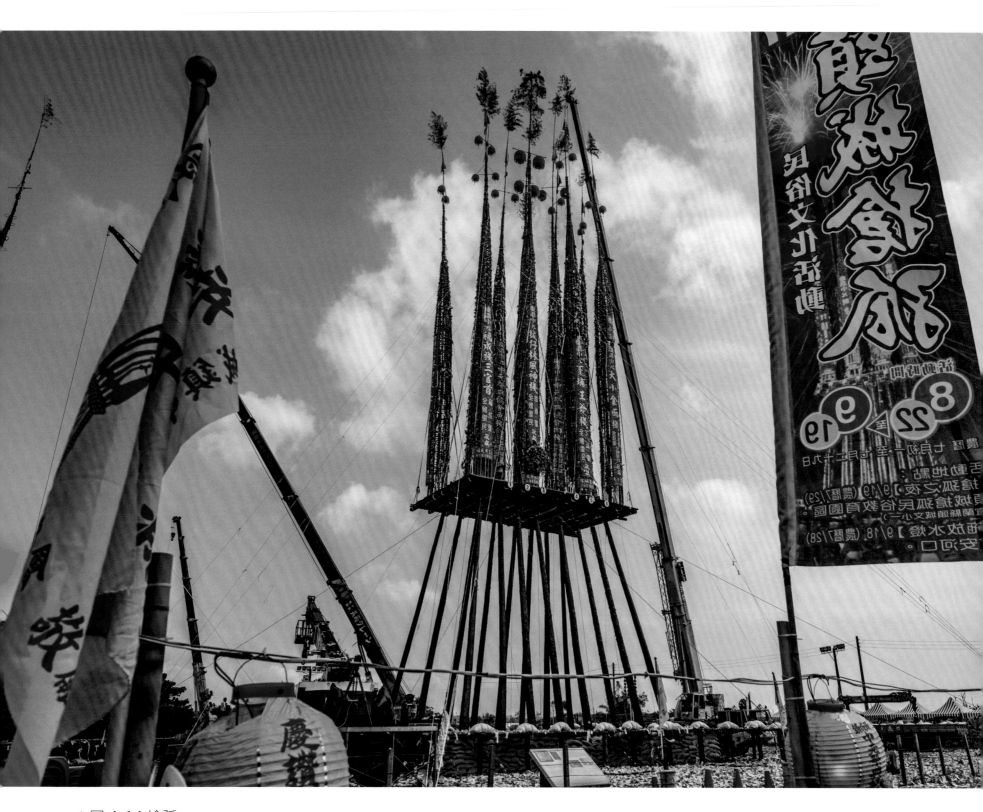

▲圖 4-14 搶孤

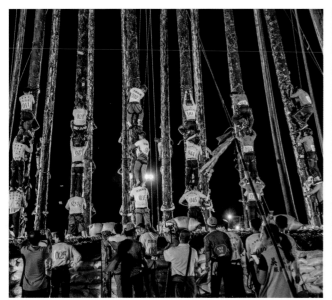

▲圖 4-15 搶孤

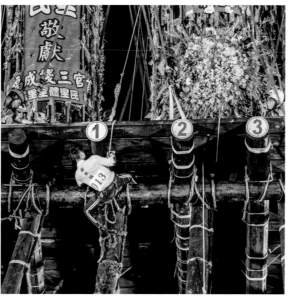

▲圖 4-16 搶孤 - 吊孤棚

搶孤是農曆七月《普渡》的活動之一，在七月最後一天深夜舉行，融合宗教意義與體育競技，在台灣除了恆春在中元節舉辦外，就以頭城的規模最為盛大；早在清代，便是宜蘭地區的地方盛事，年老一輩，從宜蘭壯圍走路好幾個鐘頭，為著觀看這樣熱鬧場景，午夜結束回家，天都亮了，視為美好回憶！後來一度停辦四十幾年，直到民國八十年才恢復舉行，是目前台灣最受矚目的民俗節慶之一：高聳的孤棧，十分壯觀，塗滿牛油的柱子，滑落下來再接再厲上去的搶孤勇者，倒吊上孤棚，鋸下順風旗的英姿，讓人嘆為觀止（圖 4-14 ～ 4-17）！

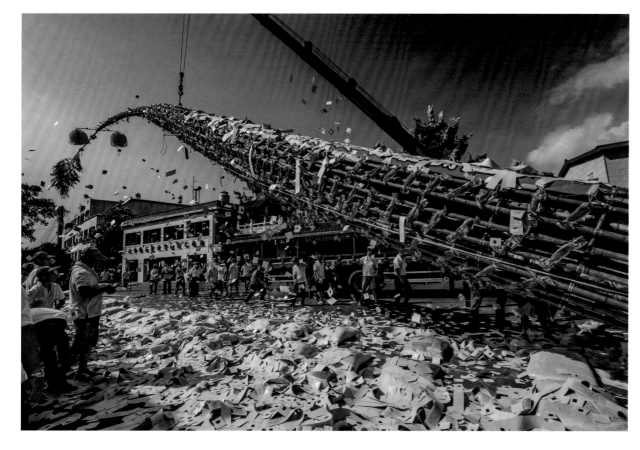

▲圖 4-17 頭城搶孤豎孤棚

利澤走尪，在每年農曆正月十五也就是元宵當日舉行，分為傳統抬神轎和現代版高舉神轎奔跑競技兩種，也列為文化部重要的民俗節慶之一：現代版四個年輕人，高舉神轎、奔跑競技；傳統走尪，則是多人抬著神轎，踏過熊熊金火。另有號稱百人大神轎，浩浩蕩蕩，一路吆喝，場面壯觀。通過廟前，民眾趴跪地上，攢轎腳，信徒咸信可以趨吉避凶（圖4-19～4-22）。

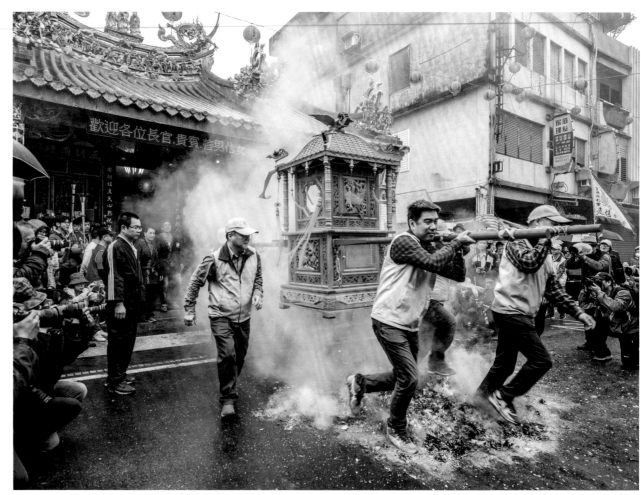

▲圖 4-18 走尪進殿

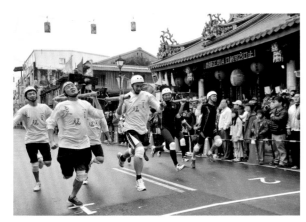

▲圖 4-19 利澤走尪 - 現代版

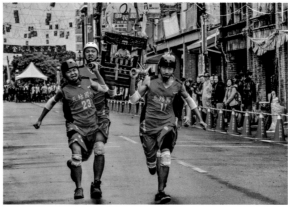

▲圖 4-20 國中生走尪

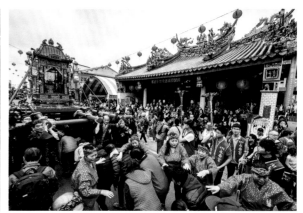

▲圖 4-21 走尪 - 攢轎腳

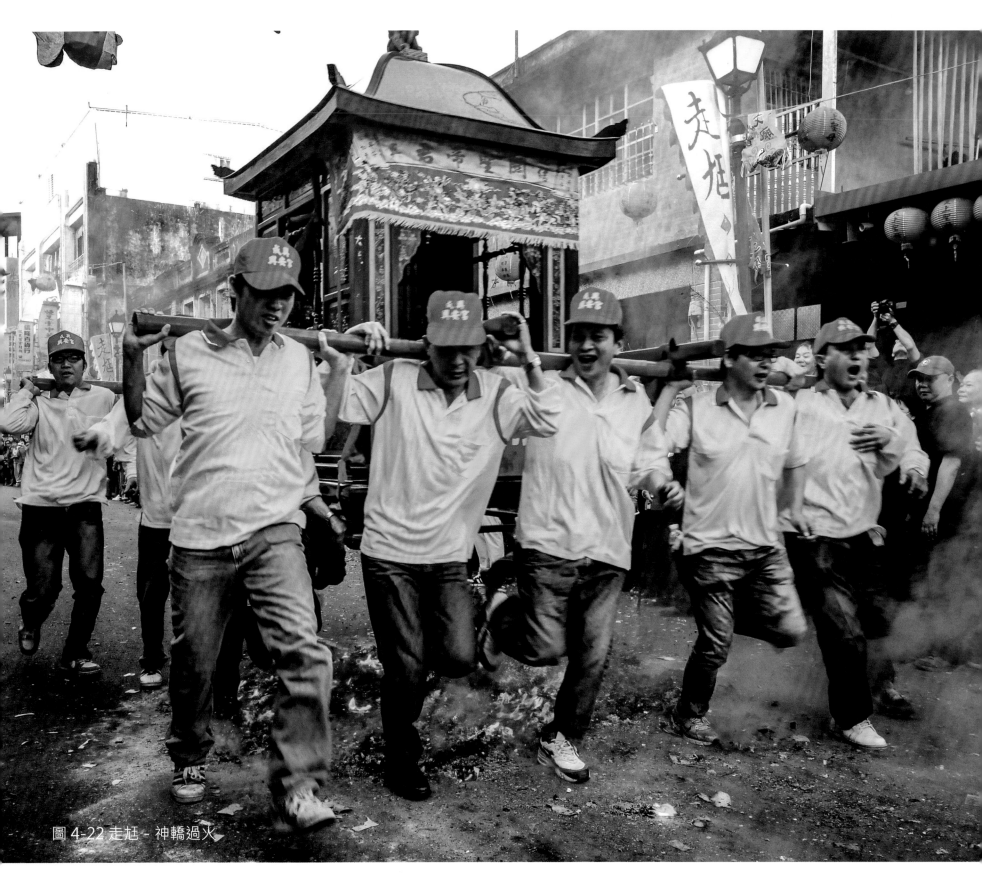

圖 4-22 走尪－神轎過火

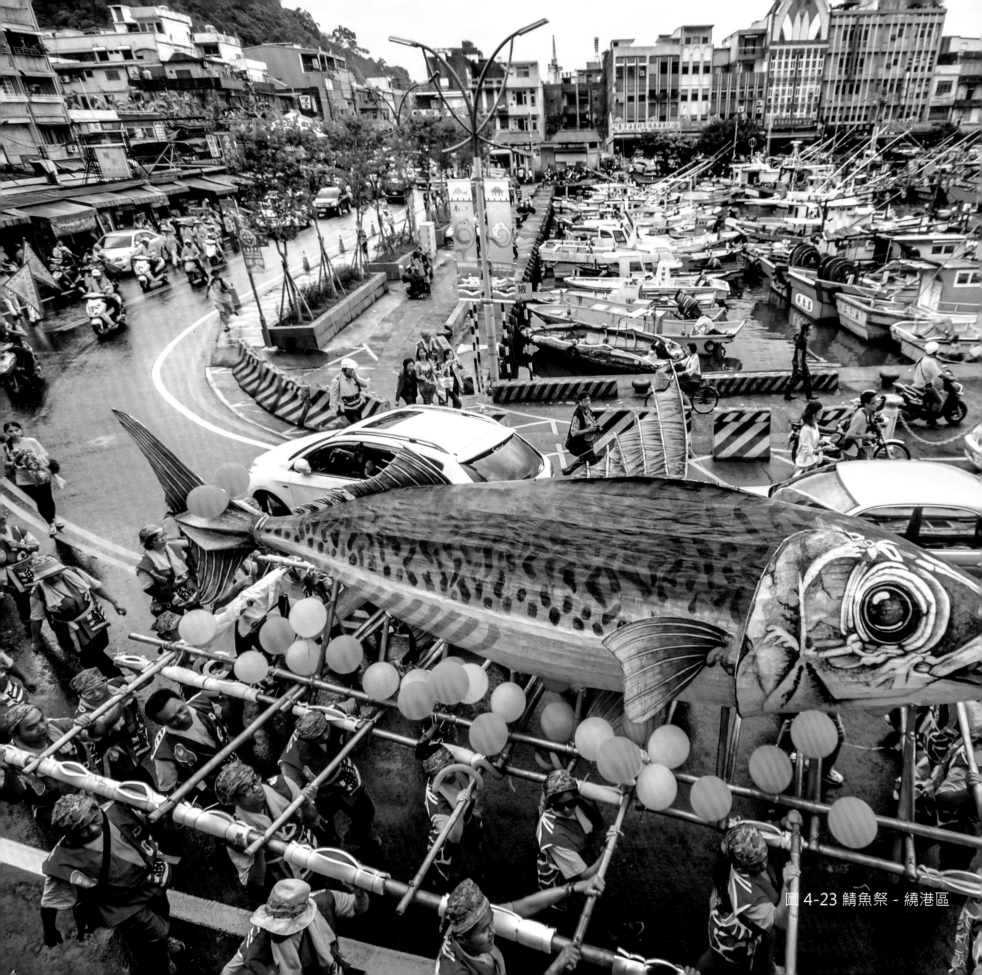

圖 4-23 鯖魚祭 - 繞港區

鯖魚為四季漁獲，但以歲末年終之際最為肥美，全台產量四萬公噸，南方澳就佔九成，故有「鯖魚的故鄉」美稱，每年冬季都會舉辦鯖魚節和鯖魚祭的慶典；這是南方澳漁村一年一度的盛事，鄉民抬著模型大鯖魚，遊行港區，最後在內埤海岸沙灘上，舉行火化升天儀式，祈求漁獲豐收（圖 4-23 ～ 4-26）。

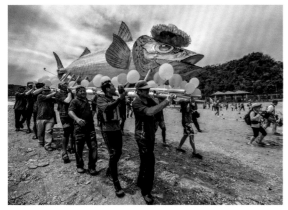
▲圖 4-24 鯖魚祭 - 豆腐岬出發

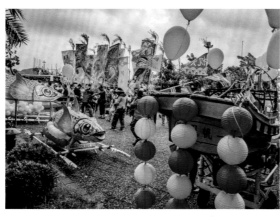
▲圖 4-25 鯖魚祭 - 進安宮廟前

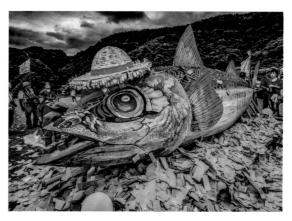
▲圖 4-26 鯖魚祭 - 火化升天

另外，南方澳經常有新船造成，下水儀式，廣結善緣，討個吉利，船家丟擲包子，民眾撐傘去接的場面，熱鬧滾滾，討海文化，頗具趣味（圖 4-27，4-28）。

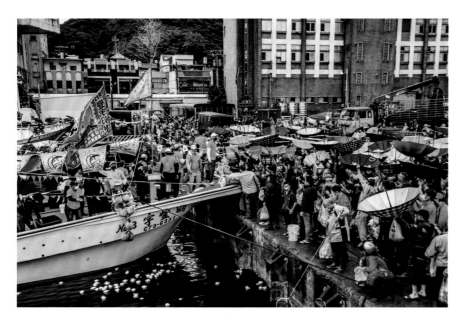
▲圖 4-27 新船下水 - 接包子

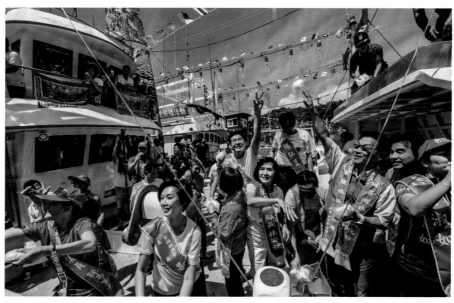
▲圖 4-28 新船下水 - 擲包子

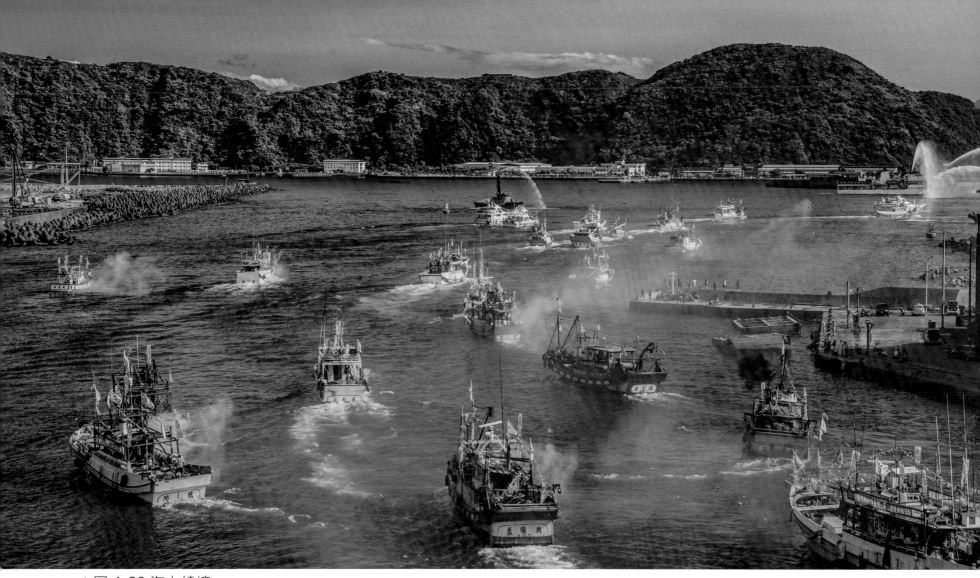
▲圖 4-29 海上繞境

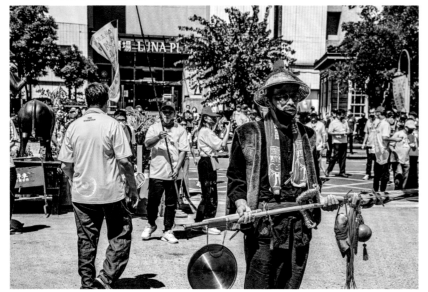
▲圖 4-30 媽祖文化節 - 報馬仔

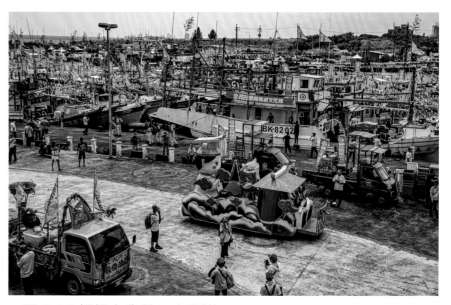
▲圖 4-31 媽祖文化節 - 烏石港

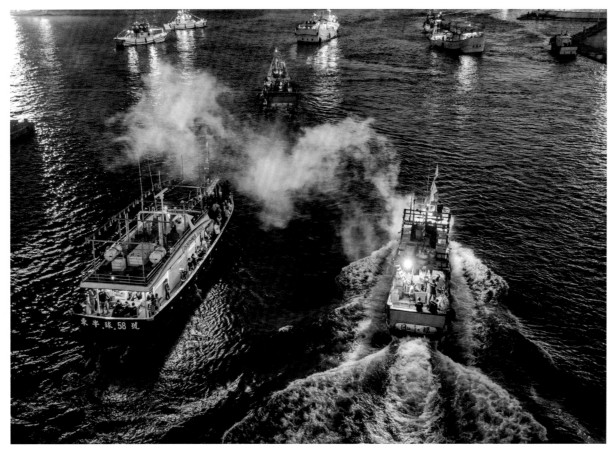

108年秋季，宜蘭縣政府舉辦媽祖文化節；全台唯一海陸遶境巡安活動，更是別開生面：南天宮金面媽祖和來自北台灣各地的媽祖，一起搭乘漁船，上百艘船隻在軍艦護航下，浩浩蕩蕩，從南方澳漁港出發，沿著海岸、海上遶境、來到烏石港（圖4-29～4-34）。然後從頭城、礁溪、宜蘭、五結、羅東、冬山、陸路遶境，三天兩夜，最後回到南天宮，媽祖安座，祈求風調雨順，國泰民安！去年因為疫情停辦，今年111年，除了海陸遶境，還有車巡壯圍、五結、員山、三星各處廟宇，沿途民眾頂禮膜拜，盛況空前。

▲圖 4-32 海上遶境

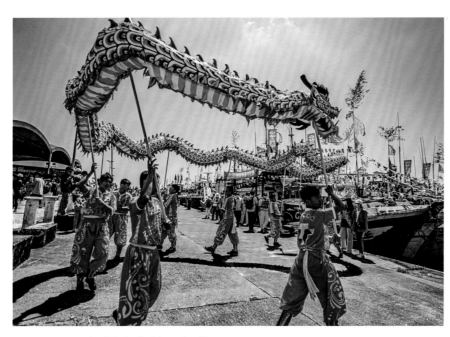

▲圖 4-33 媽祖文化節 - 舞龍

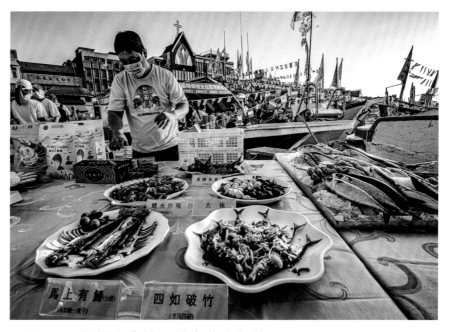

▲圖 4-34 媽祖文化節 - 結合農產促銷

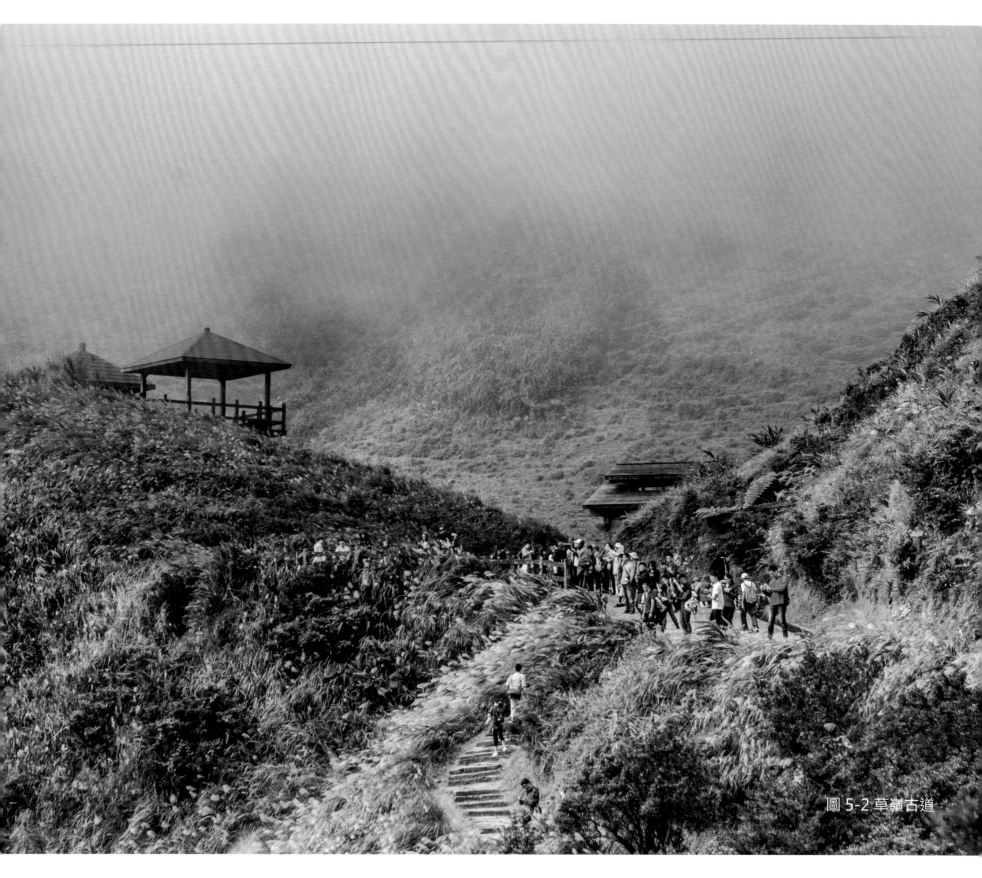

圖 5-2 草嶺古道

伍、休閒觀光

　　宜蘭好山好水，風景秀麗，層巒疊翠；往山邊：太平山、明池、福山植物園、都可讓你流連忘返；在海岸從北到南，處處更是休閒觀光遊憩的好所在。從福隆望遠坑，跌死馬橋進入到大里天公廟的草嶺古道，是清代從台北進入宜蘭的一條重要步道，現在則是假日遊客眾多的休閒登山步道；中途有鎮台使者劉明燈總兵勒有《虎》（圖5-1）和《雄鎮蠻煙》的兩座碑碣。居高臨下，可以俯瞰大里海岸及龜山島，風景絕佳。特別的是經過石城以後，這裡的龜山島，龜首向北，好像迎接搭火車回來的遊子一般；十一月芒花開時，山風陣陣吹拂，鳥叫聲響遍山林，吟嘯徐行，真是一大享受（圖5-2）。

▼圖 5-1 虎字碑

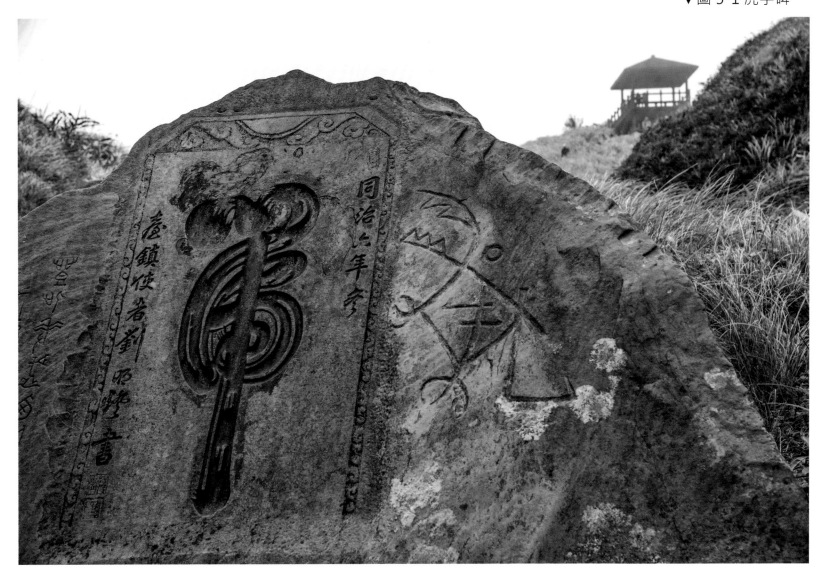

過了大里，來到大溪漁港；往西邊走，不遠處有座小山頭--鷹石尖，臨海據險，巨石的造型，彷彿鷹嘴尖；登臨其上，可以眺望龜山島的海洋風光，也可俯瞰大溪漁港全貌，視野寬闊。大溪漁港是宜蘭《現撈》魚貨的輸出中樞，每天中午過後，漁船逐一入港，新鮮活跳跳的海鮮魚類，應有盡有，物美價廉；許多內行的台北客還專程到此採購。路旁攤位的小管、中管、丁香魚都是老饕的最愛；碼頭上，不少釣客專注釣魚；許多愛好攝影的朋友，漁船入港、海鷗覓食的鏡頭，也不會放過。

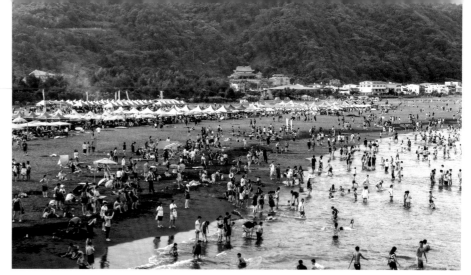

▲圖 5-3 頭城音浪節

北觀觀潮、外澳衝浪、烏石港賞鯨、那是觀光、休閒、遊憩、運動、美食兼具的多重享受！北關以觀賞地質地形為主，公園內有一線天、古砲、台灣莿桐、觀賞平台、巖頂等據點，展望奇佳，地形風貌，一覽無遺！而巨石嶙峋，驚濤拍岸，捲起千堆雪的壯觀景緻，在這裡可以完全體會；烏石港港澳海岸，有著綿延的沙灘和廣大的腹地，偶而仰頭可見翱翔在半空中的飛行傘，湛藍的海水，柔細的沙灘，一波波的浪濤，波光粼粼，龜山島身影就在眼前，是北台灣最佳的衝浪景點；更獲全台十大魅力水域之美譽，一年到頭，都有不少年輕男女，來此戲水。夏天時候，更是人潮洶湧，夏日音樂季，頭城音浪節，盛況不輸南台灣的墾丁（圖 5-3～5-5）。

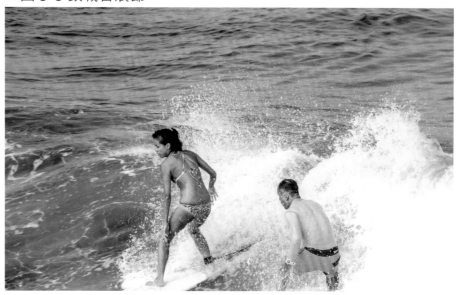

▲圖 5-4 頭城外澳衝浪

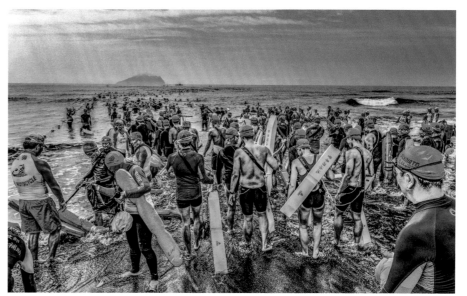

▲圖 5-5 泳抱龜山

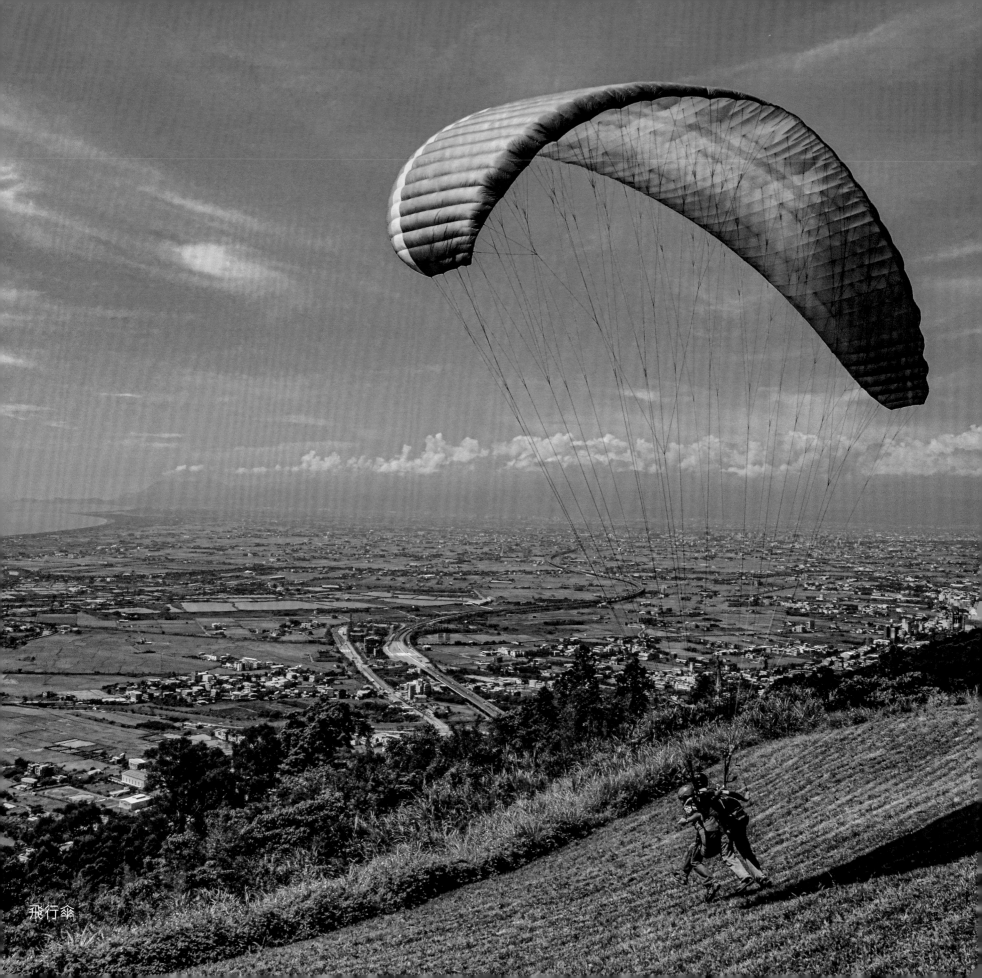

飛行傘

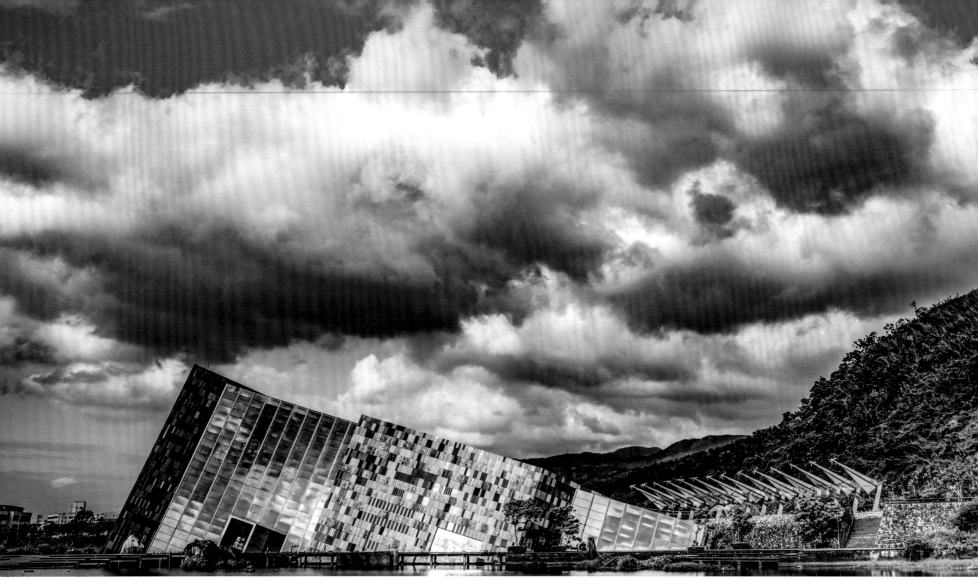

▲圖 5-6 蘭陽博物館外貌

曾有《石港春帆》美譽的烏石港，以前是宜蘭第一大港；經過百餘年的淤積，
早年的烏石港已淪為一片沼澤，滄海桑田，只剩三塊大《烏石》矗立沼澤中，
供人憑弔！不過，自從民國八十年開始的《烏石港遠洋漁港》興建工程後，
烏石港起死回生，如今又有一番嶄新的風貌：美食街的海鮮，讓人齒頰留香，
搭船遊龜山島、賞鯨、釣漁船、觀光遊艇，都以此為根據地，如今熱鬧滾滾。
而依照北關半面山地形設計興建，耗時十年才完成的蘭陽博物館，也是前來宜
蘭必遊的知性之旅（圖 5-6 ～ 5-9）。

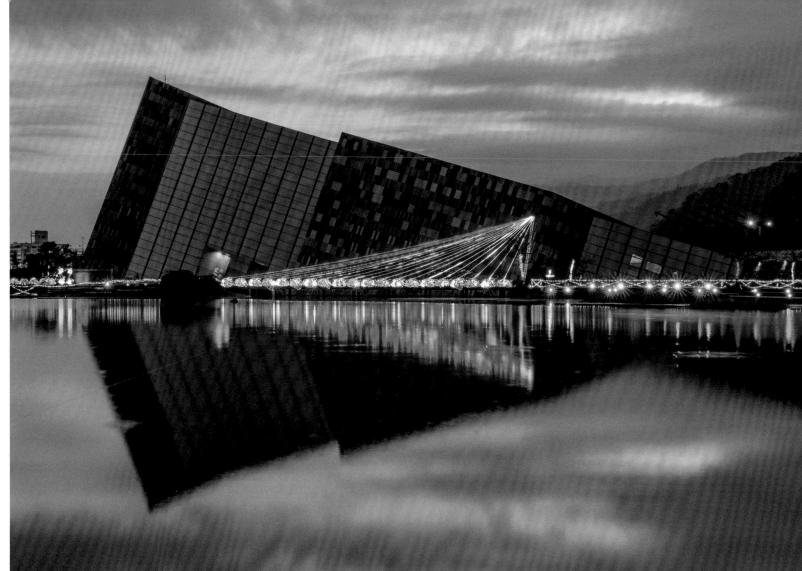

▲圖 5-7 蘭陽博物館 - 情人節

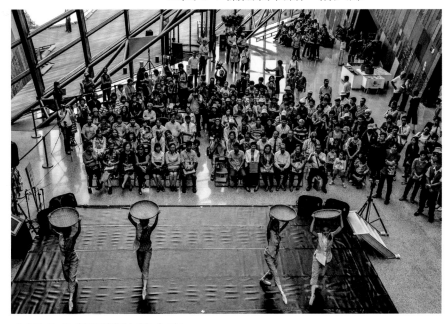

▲圖 5-8 蘭陽博物館大廳

▲圖 5-9 蘭陽博物館裝置藝術

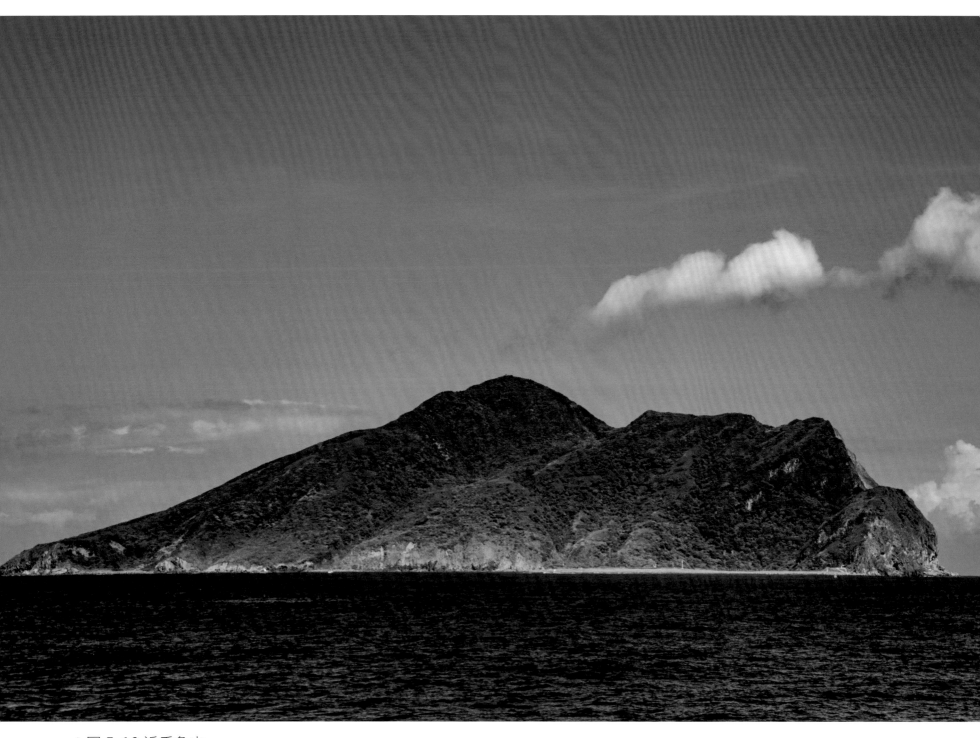

▲圖 5-10 近看龜山

《台灣跑透透，龜山走不到！》這是多數宜蘭人的感慨：因為以前屬於軍事管制地區，只能遠望，無法近看，現在納為東北角暨宜蘭海岸國家風景區內，目前規劃為海上生態公園。人民可以申請搭船繞島，也可登島暢遊，一覽廬山真面目（圖5-10，5-11）。附近海域可以賞鯨（圖5-12），已成為北部藍色公路熱門的旅遊景點。島上有座普陀巖（圖5-13），奉祀觀世音菩薩，七月普渡，早期居住的居民和東北角管理處官員，都會來此拜拜（圖5-14）。

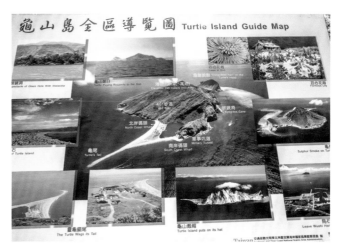

▲圖 5-11 龜山島全區圖

▲圖 5-12 賞鯨去

▲圖 5-13 普陀巖

▲圖 5-14 普渡

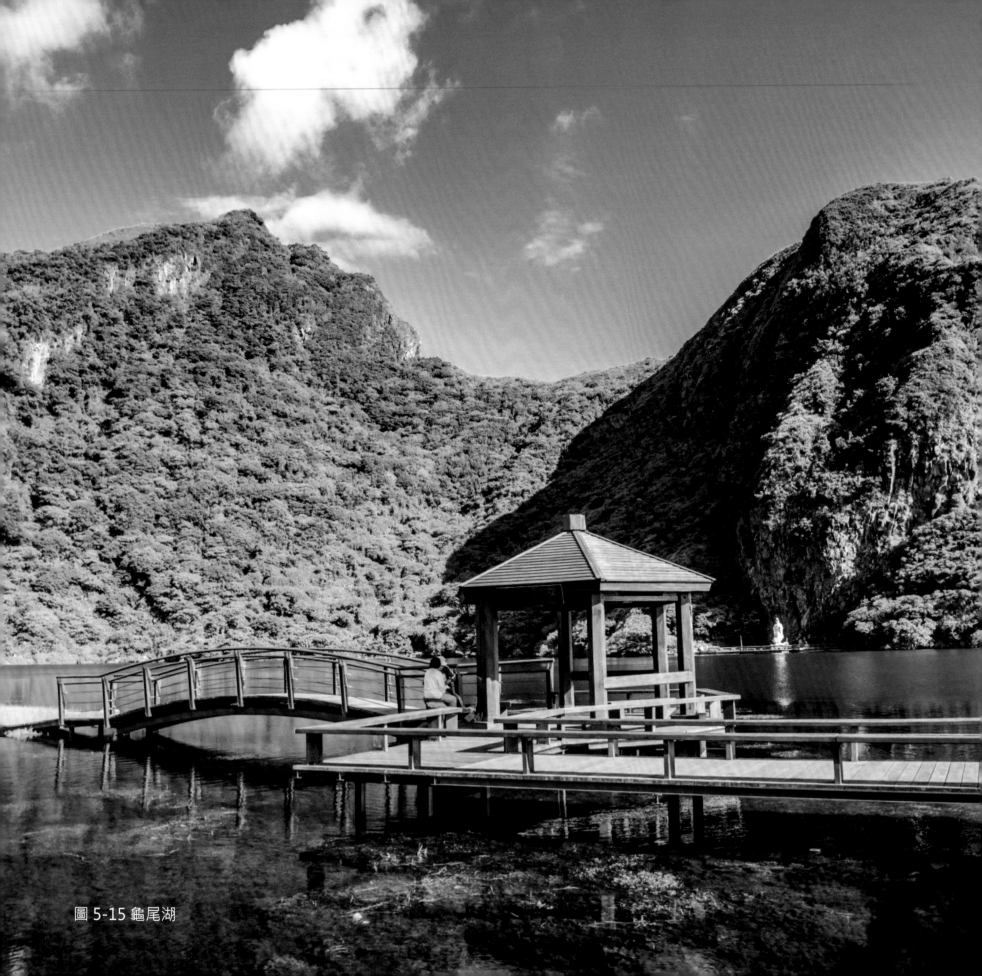

圖 5-15 龜尾湖

島上有兩個半淡鹹水湖：龜首潭較小，龜尾湖（圖 5-15）東西長約四百公尺，南北則有兩百公尺，有環湖步道，中間有座觀音像，安詳的守護著龜尾潭及居民（圖 5-16）。龜尾位在龜山島的末端，為一道鵝卵石長灘（圖 5-17）。龜山島是個活火山，有一個海底世界，在熱騰騰的硫磺及強酸的環境之下，還有成千上萬的螃蟹生存著，成為一個罕見現象。

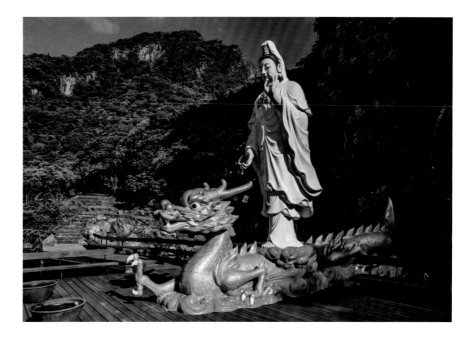

▲圖 5-16 觀音像

▼圖 5-17 龜尾湖長灘

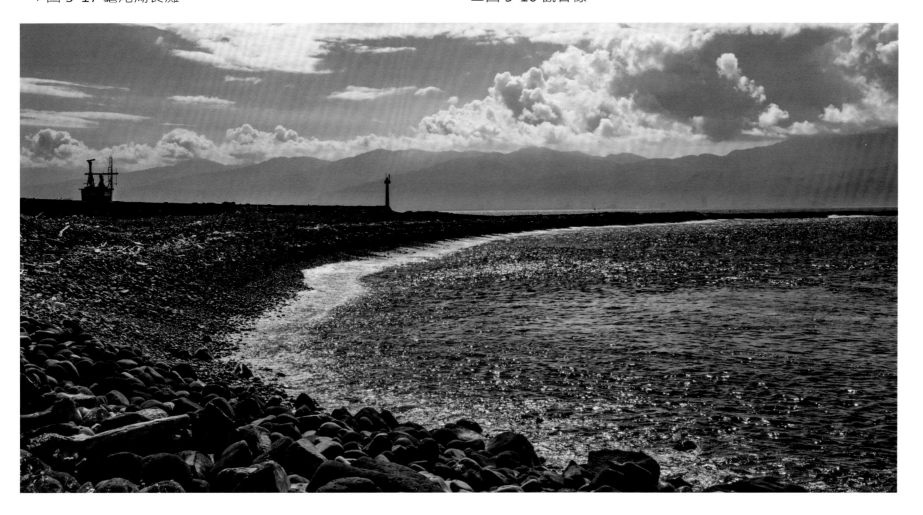

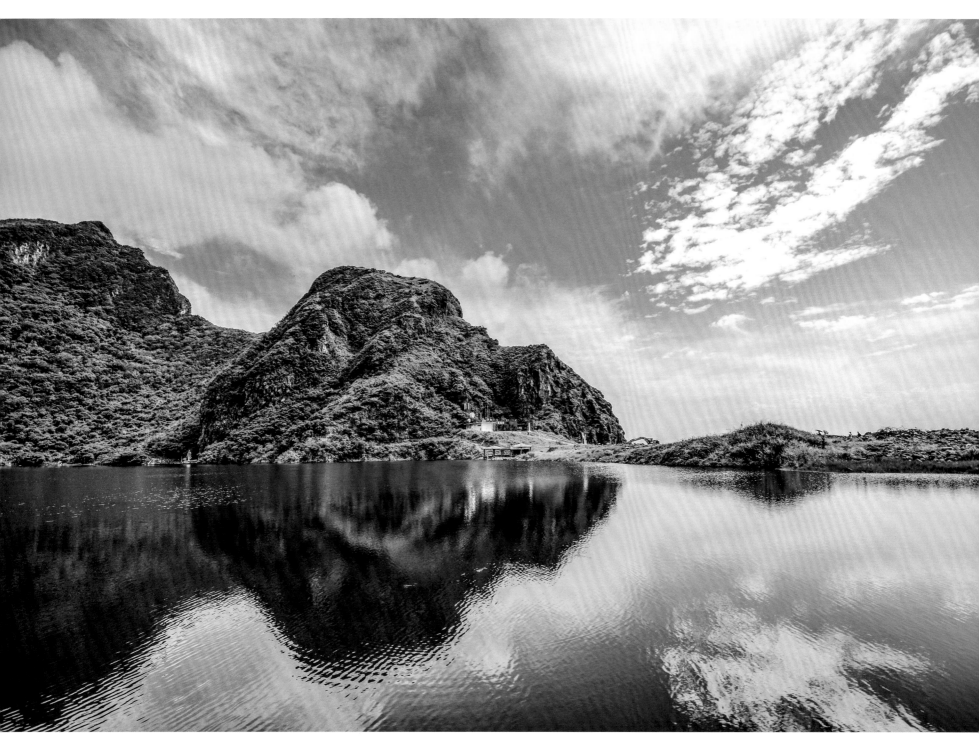

圖 5-18 美人仰天

龜山島另一處著名的美景，是從島上駐軍營往前望去，山勢陡峭而且綠意盎然，山巒稜線分明，猶如一位美人仰天，還可以清楚的看見美人的形態，讓人讚嘆大自然的巧奪天工（圖5-18）。舊有的龜山國小，成為阿兵哥駐在所（圖5-19）。『島孤人不孤』的標語旁（圖5-20），有座軍事坑道（圖5-21），是夏季遊客避暑好勝地。

▲圖 5-19 舊有龜山國小

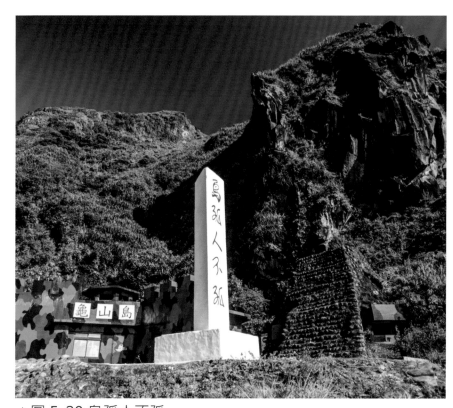

▲圖 5-20 島孤人不孤

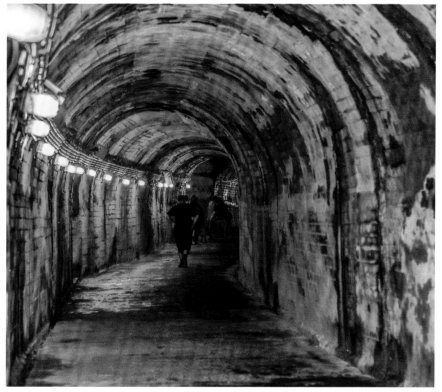

▲圖 5-21 軍事坑道

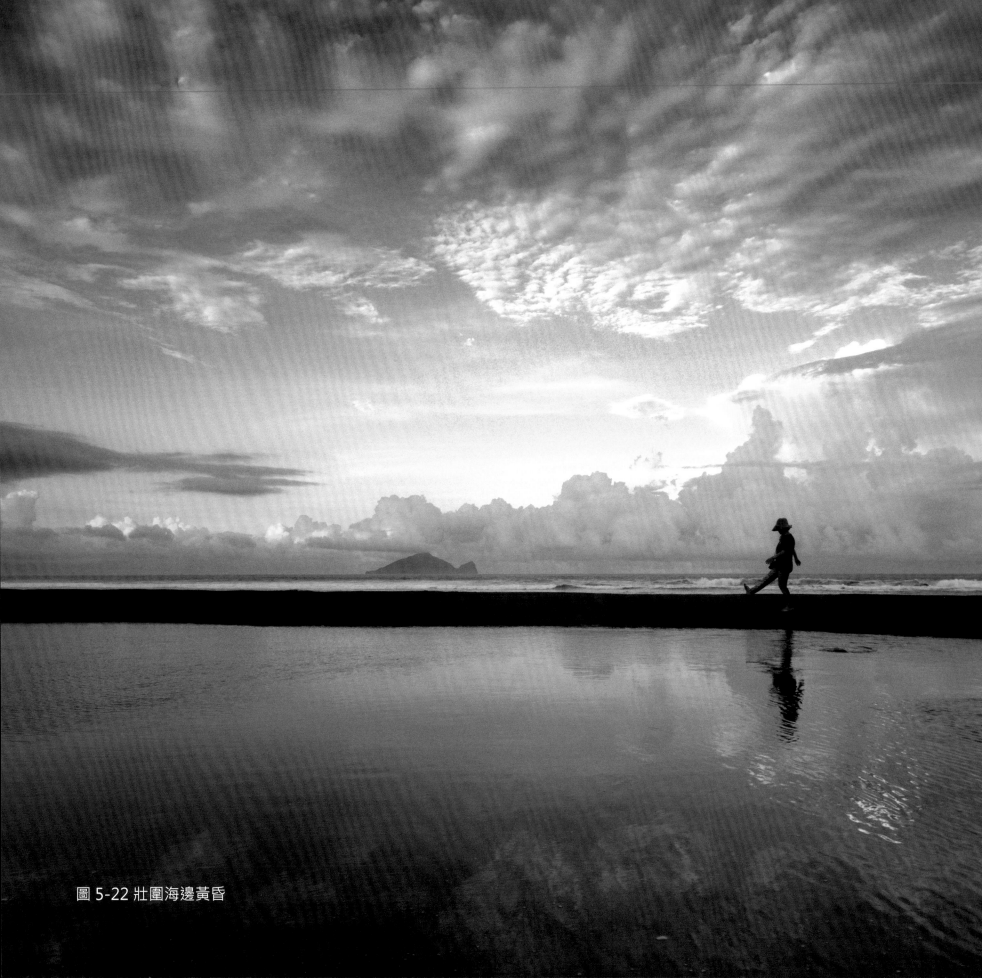

圖 5-22 壯圍海邊黃昏

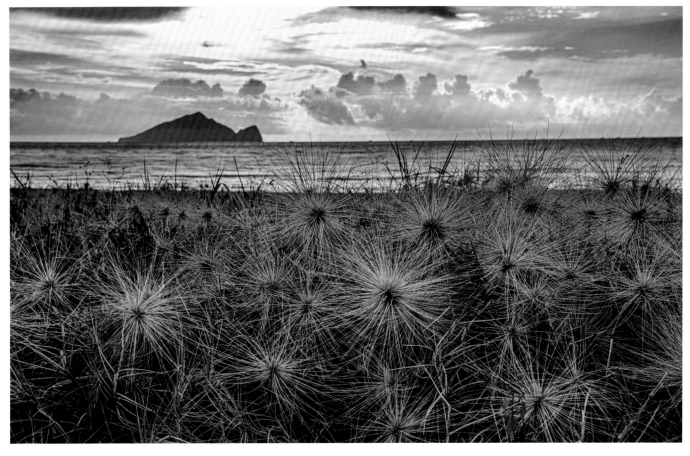

從頭城往南，沿海自行車道，有溪北環線和溪南環線兩條，三五好友，騎在車道上徜徉；有時防風林遮蔭，有時平坦的沙灘在旁，龜山島又在外海環視著，騎起來真是舒暢自在。最近鐵馬廊道增設「大福觀海旭日平台」，並以地名「大福」轉化為立體框景地標，假日吸引不少遊客，成了網紅打卡熱點。（圖 5-22～5-25）

▲圖 5-23 溪北自行車道旁的濱刺麥（台灣原生植物）

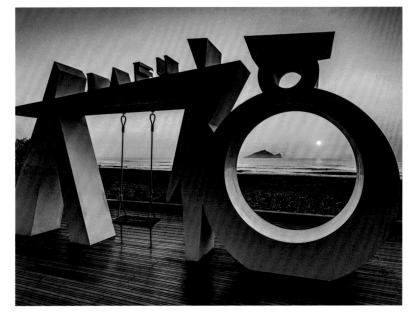

▲圖 5-24 大福觀景台

▲圖 5-25 飛船

尤其夏天早晨，旭日初升，經常彩霞滿天，讓人驚喜連連（圖5-26，5-27）！

附近居民種植的花生，顆粒雖小，香氣十足，值得品嚐（圖5-28）。

海岸邊，每天都有喜歡釣魚的人士，

各自選擇理想位置垂釣起來，春鯽、午仔魚、起司魚，常有滿意收穫（圖5-29）。

▼圖 5-26 龜山朝日

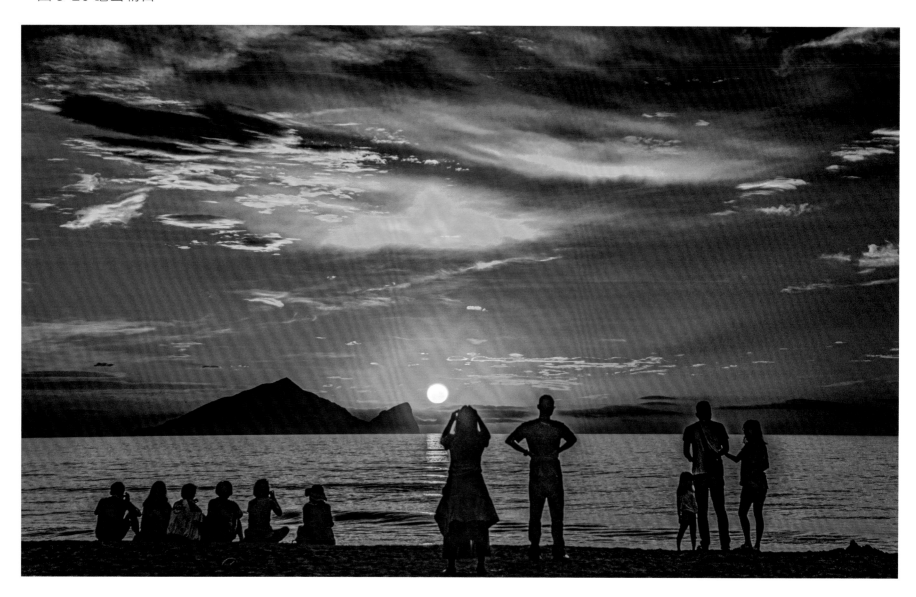

▼圖 5-26 龜山朝日

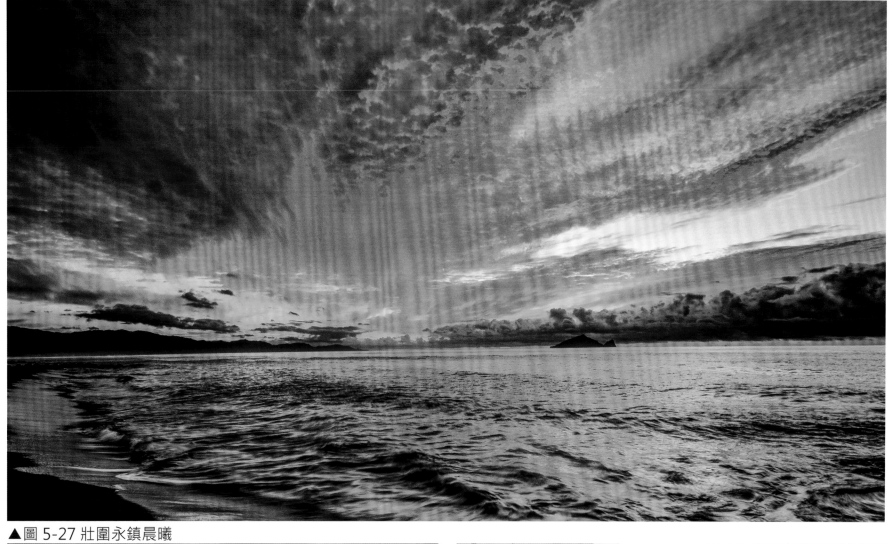

▲圖 5-27 壯圍永鎮晨曦

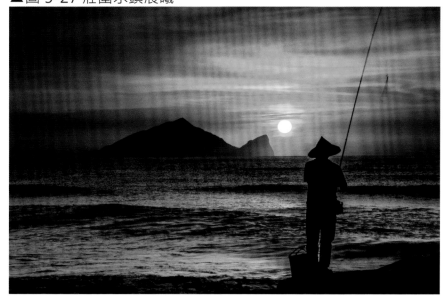

▲圖 5-29 垂釣

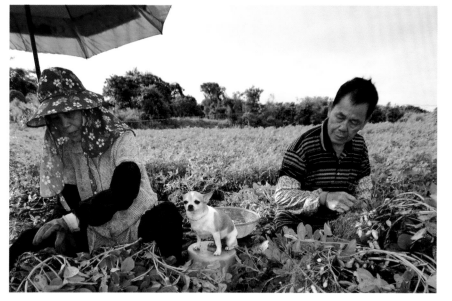

▲圖 5-28 採收花生

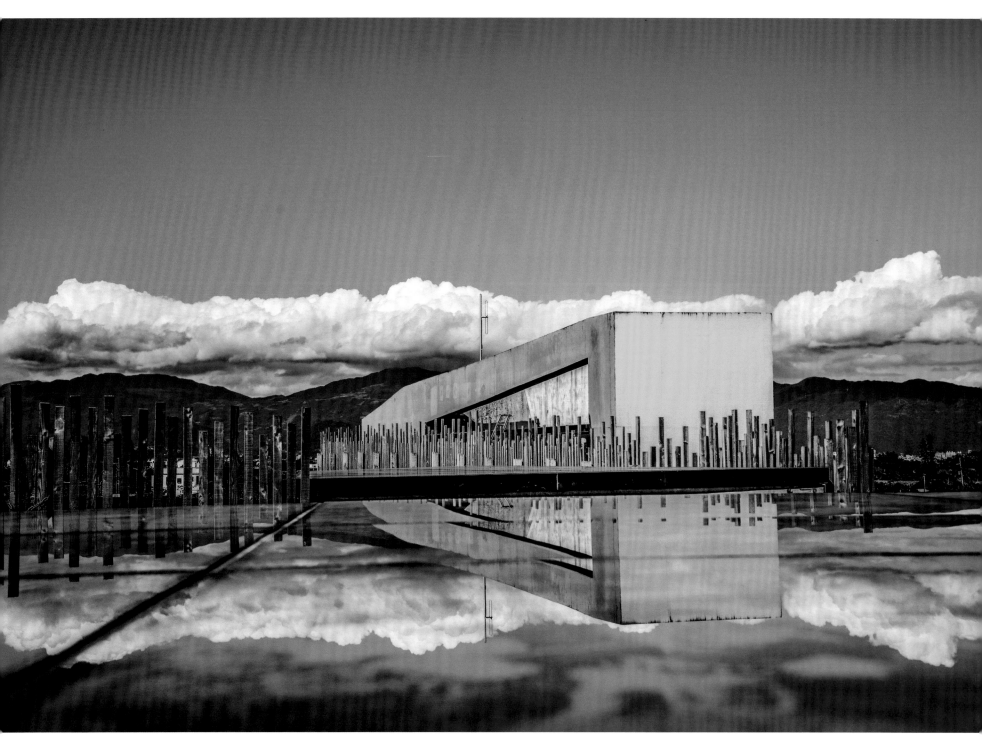

▲圖 5-30 沙丘旅遊中心屋頂

靠近蘭陽溪口有座沙丘旅遊園區，可以順道參觀：規劃有遊客中心、沙丘展覽館《由蔡明亮導演策劃》及森林島嶼《由薰衣草森林進駐經營》等空間。園區經常有藝術裝置，別出心裁。不論在晨曦、日落，漫步園區，聆聽浪潮海聲，賞景休憩都是絕佳享受。來到這裡，可以放慢腳步，細細品味這座沙丘建築牽引出的恬靜自然及人文風情（圖5-30～5-36）。

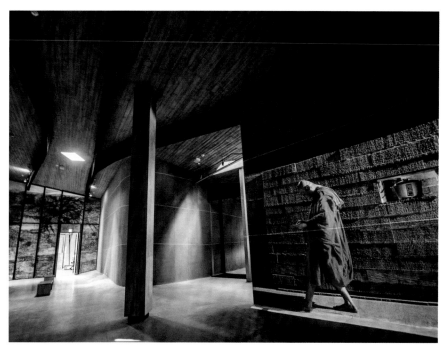

▲圖 5-31 沙丘展覽館 - 行者

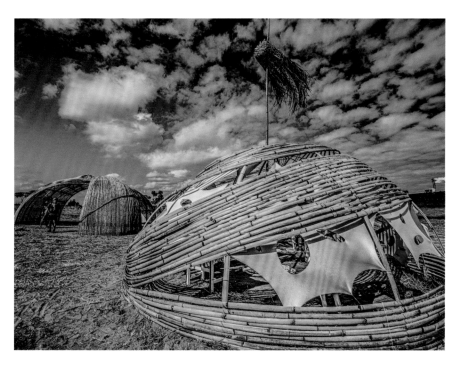

▲圖 5-32 沙丘旅遊中心裝置藝術

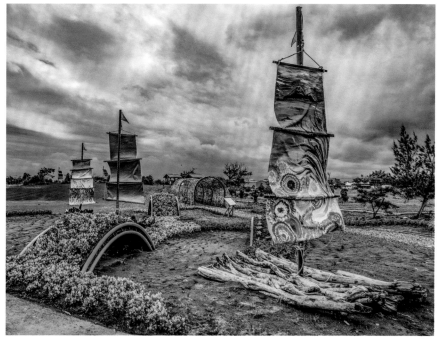

▲圖 5-33 沙丘旅遊中心裝置藝術 - 乘風破浪

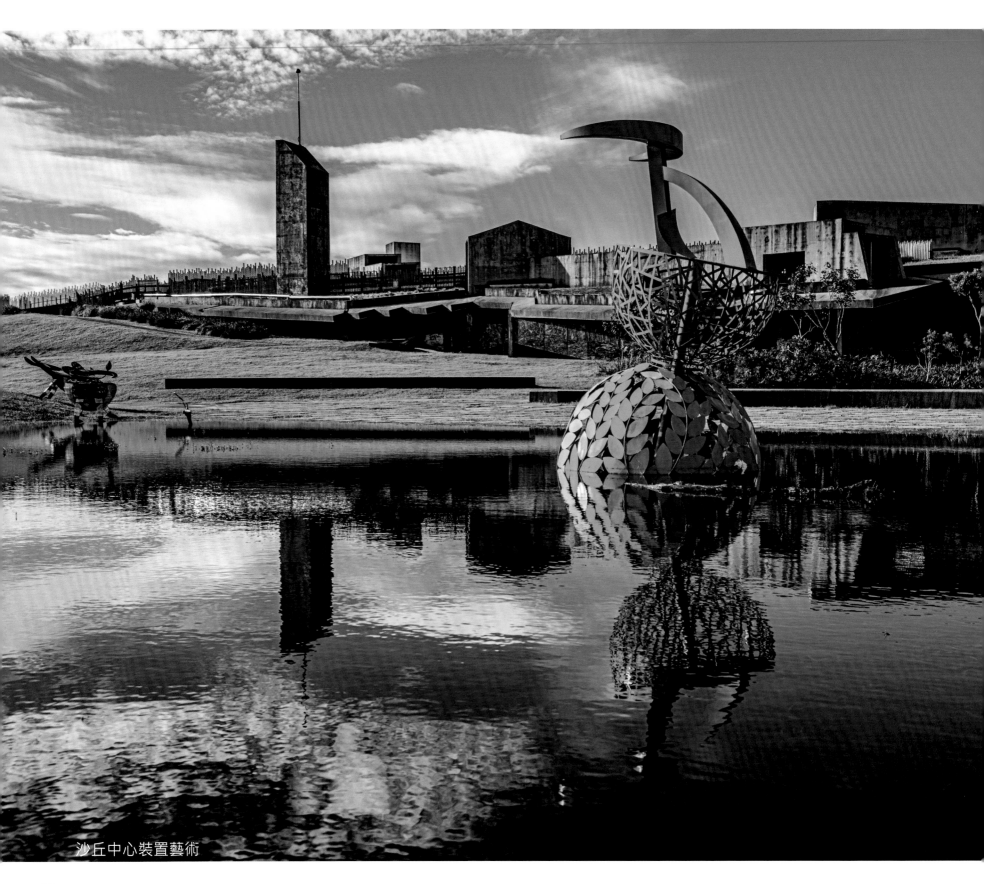

沙丘中心裝置藝術

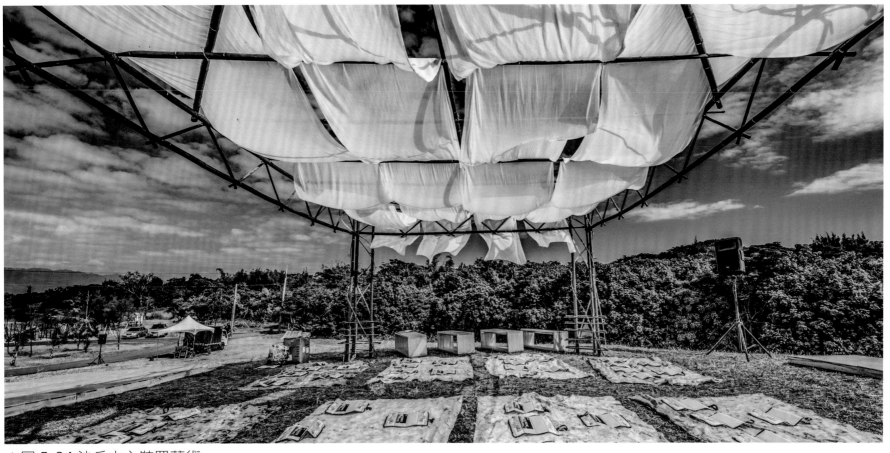
▲圖 5-34 沙丘中心裝置藝術

▲圖 5-35 沙丘旅遊中心裝置藝術

▲圖 5-36 沙丘旅遊中心藝術裝置，準備淨灘的學生

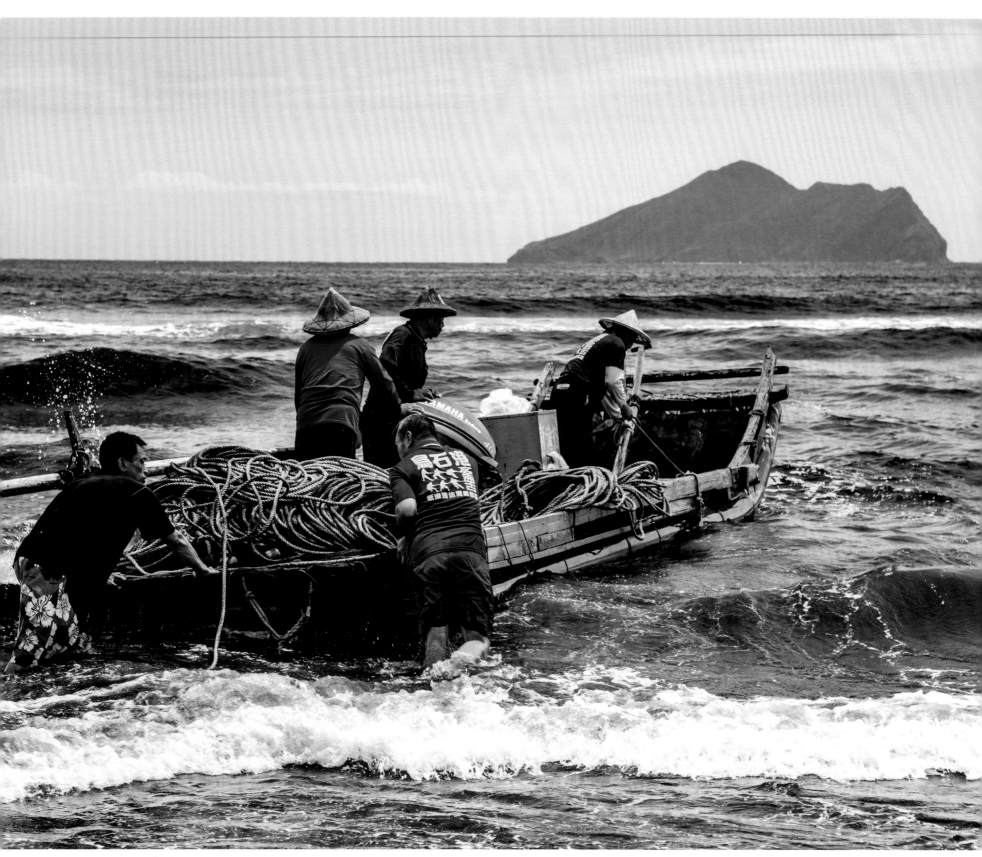

▲圖 5-37 牽罟

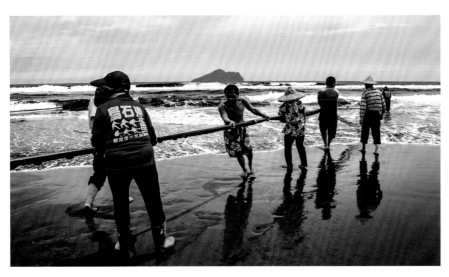

▲圖 5-38 拉罟繩

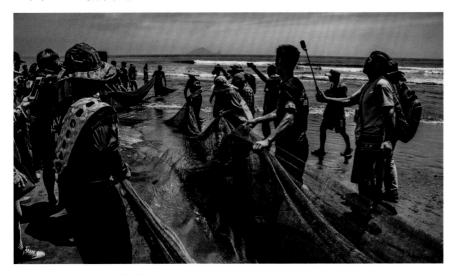

▲圖 5-39 牽罟收網

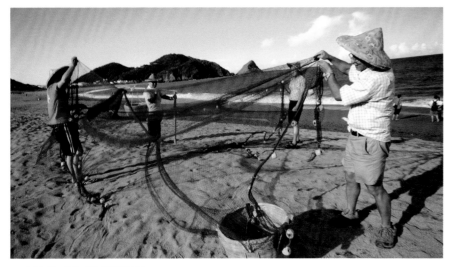

▲圖 5-40 簡易漁網

有時船家應遊客要求，體會早期牽罟樂趣，也是近期新興的遊憩方式之一：牽罟：是以人力牽拉魚網的原始捕魚法，在早期的宜蘭海岸，處處可見。當年，每逢魚汛，各船家主人，都會分派人手，守在海邊，發現魚群動靜後，便吹起海螺，通知附近鄉親前來幫忙《各家吹海螺信號不同》。而船家準備好罟網，划著竹筏或舢舨，快速出海，包抄魚群；留在岸上的民眾，則腰纏短繩搭鉤罟索，以類似拔河方式，合力拉繩；置放罟網的船隻上岸後，又將另一條罟索讓漁民合力牽住，南北兩條罟索，慢慢拉近靠攏，最後使勁將罟網拉上沙灘，過程充滿樂趣與期待，而協助的鄉親，最後也會分到一些漁獲或金錢（ 圖 5-37 ～ 5-40）。

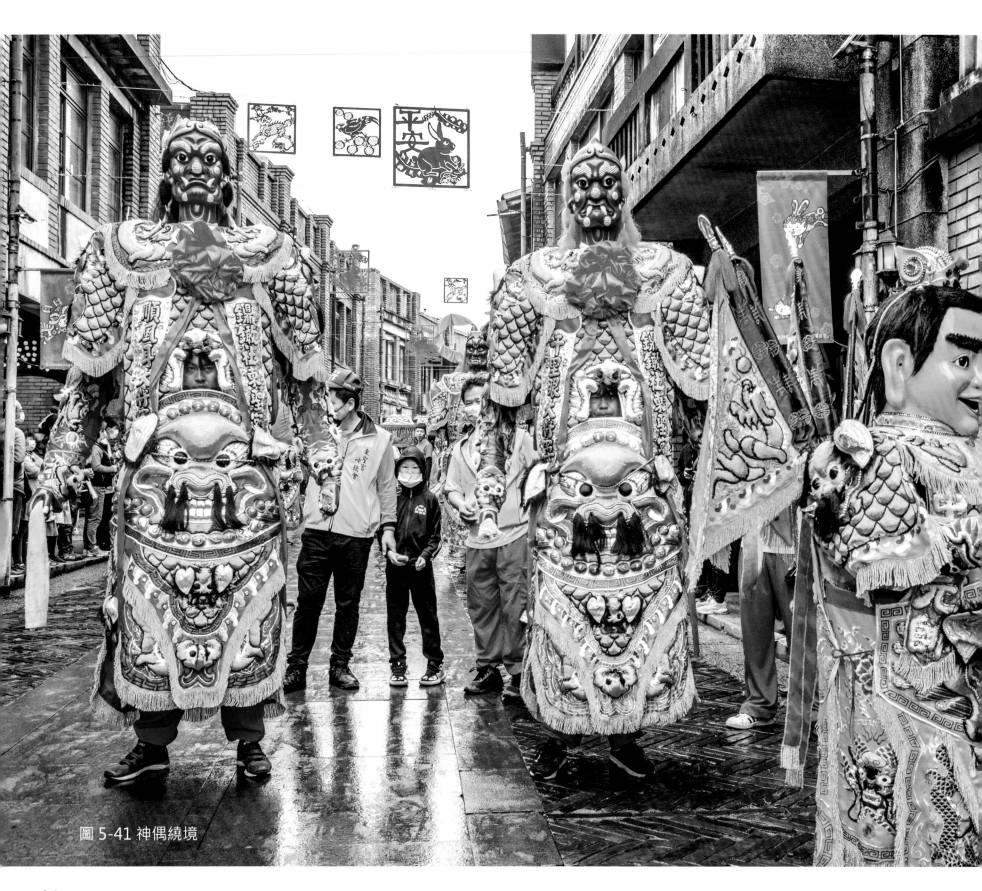

圖 5-41 神偶繞境

溪南另有兩個休憩景點，不容錯過：一是傳統藝術中心，則是遊客最愛；傳統建築，黃舉人宅、磚窯，唯妙唯肖。老街市集、手工皂、白糖蔥、布袋戲偶、文青復古商店，真是一趟濃濃台灣味的藝文之旅。藝術表演，頗具水準，花燈裝飾，喜氣洋洋，美不勝收（圖5-41～圖5-52）。還可以搭船遊冬山河，徜徉其間，悠閒樂活（圖5-53）。

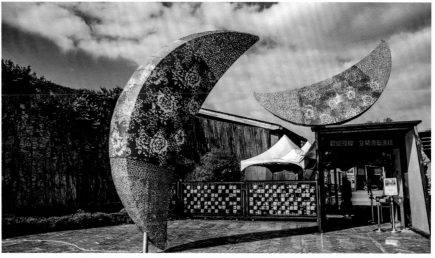

▲圖 5-43 傳藝中心入口藝術裝置

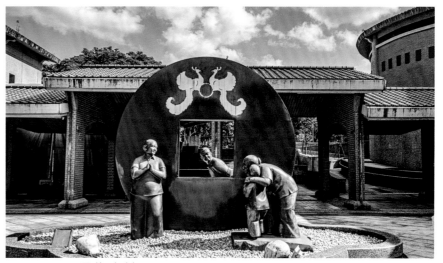

▲圖 5-44 三代真情

▲圖 5-42 磚窯

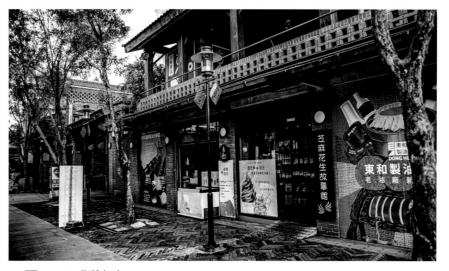

▲圖 5-45 製油廠

85

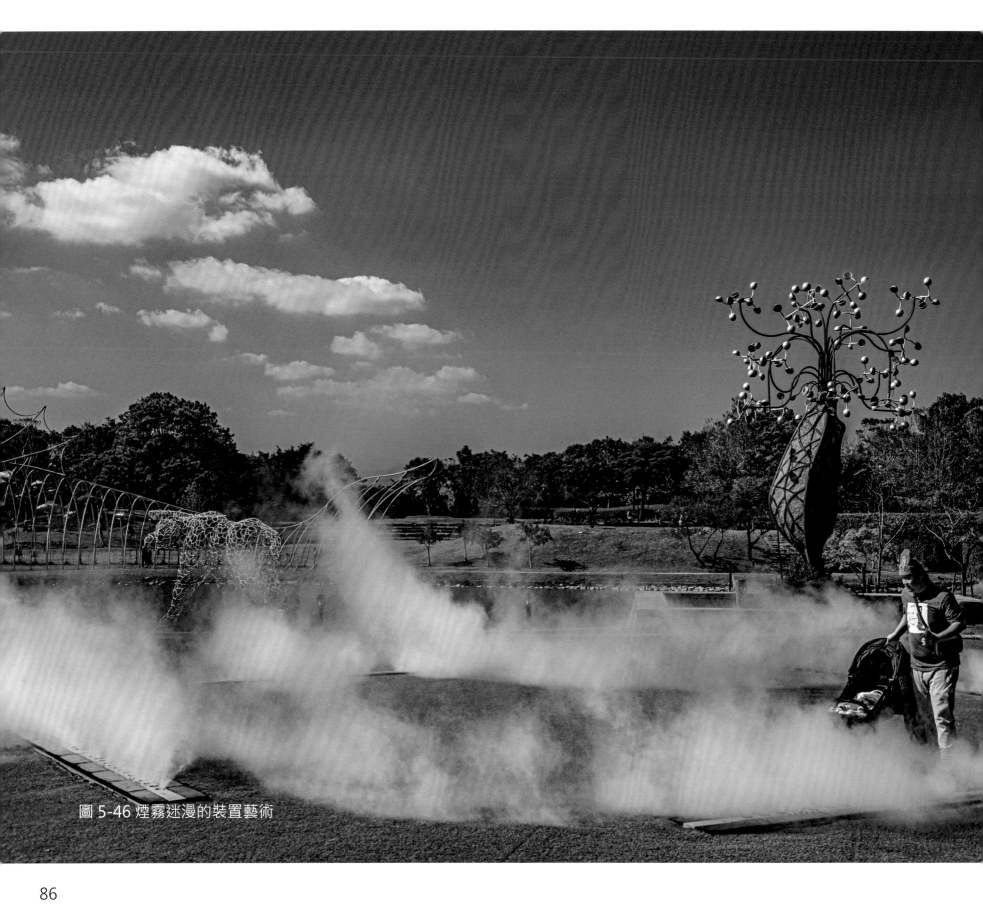

圖 5-46 煙霧迷漫的裝置藝術

▲圖 5-47 傳藝中心手工皂 (作者)

▲圖 5-48 傳藝中心白糖蔥

▲圖 5-49 遊行隊伍

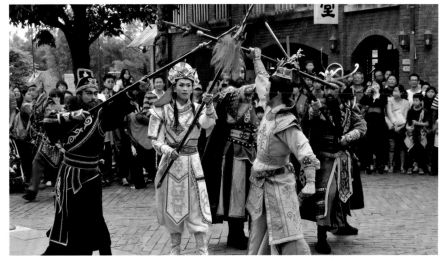

▲圖 5-50 傳藝中心歌仔戲

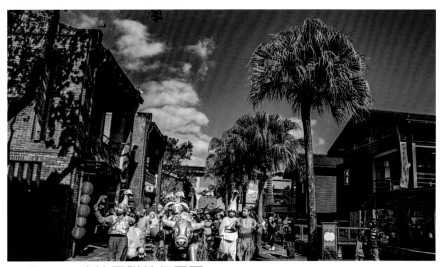

▲圖 5-51 表演團隊繞行園區

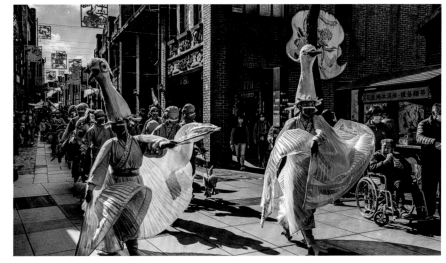

▲圖 5-52 臨水劇場藝術表演 -- 白鷺鷥

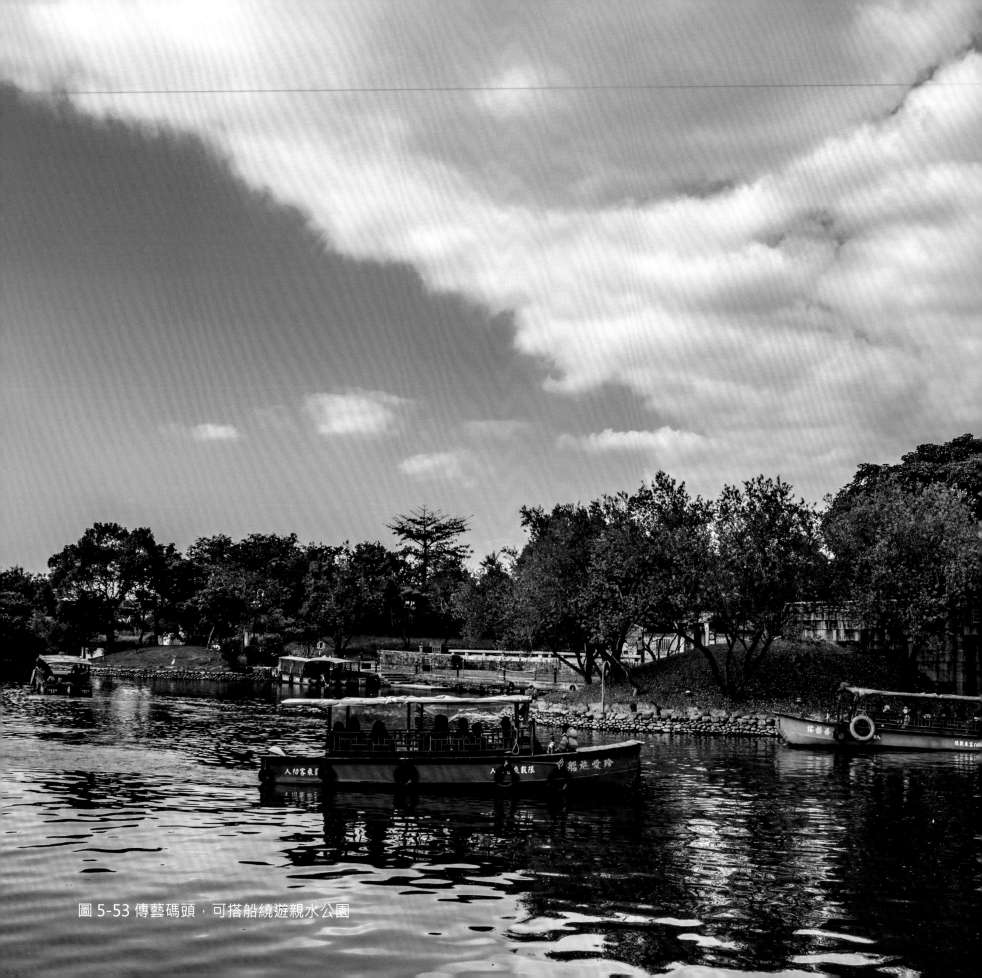

圖 5-53 傳藝碼頭，可搭船繞遊親水公園

另一個則是鄰近的冬山河親水公園，親水公園是冬山河最重要的遊憩據點，以重建人與水的自然倫理為訴求，模仿大自然造景並融入蘭陽本土色彩，如水上舞臺、五座圓錐形卵石丘及海面上的龜山島，不經意的將蘭陽地標引入園中。如今，宜蘭一年一度的端午龍舟賽（圖 5-54、圖 5-55）、國際童玩節都在此地舉行，也是西式划船的重要訓練場所（圖 5-56 ～圖 5-58）；重慶大足石刻，也曾渡海來此展演（圖 5-62）。近幾年來，親水公園已成為臺灣旅遊觀光最 HOT 的景點之一了。尤其夏季的童玩節，邀請不少外國舞團前來，吸引各地遊客蒞臨，戲水消暑，觀看表演，為宜蘭帶來不少商機（圖 5-59 ～圖 5-64）。

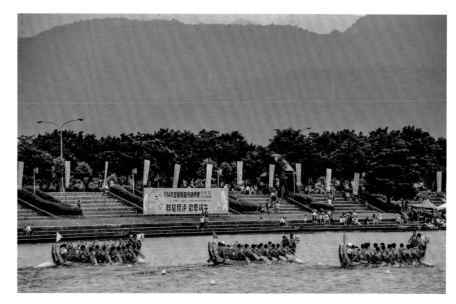

▲圖 5-54 划龍舟

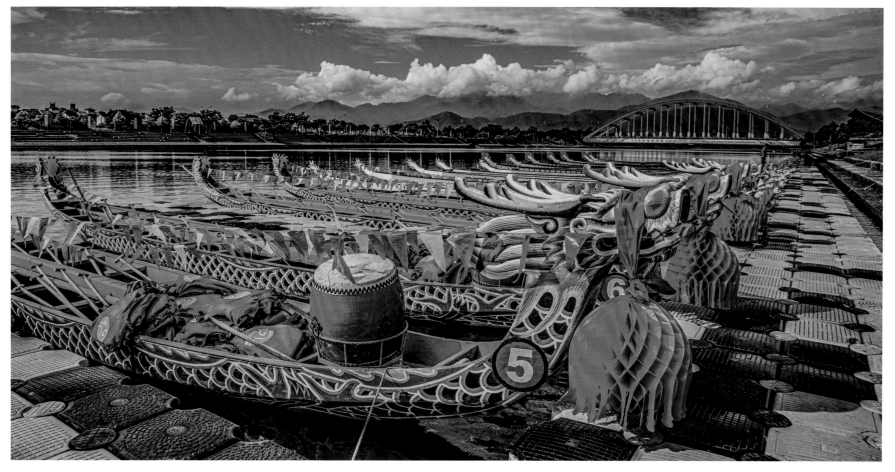

▲圖 5-55 龍舟

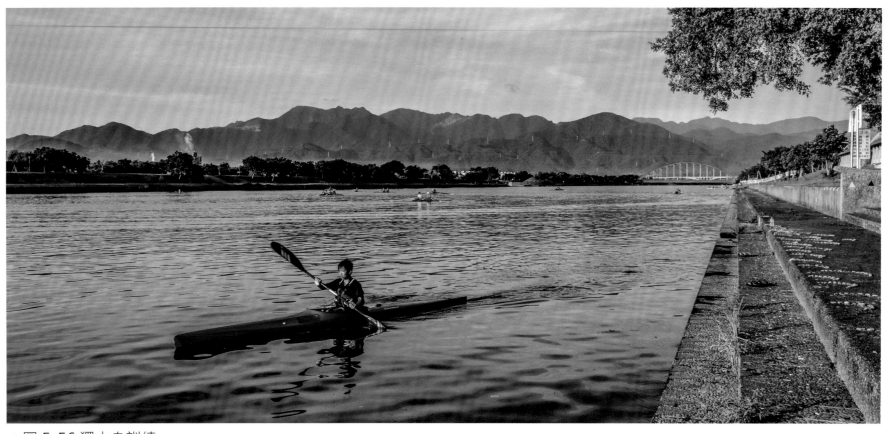

▲圖 5-56 獨木舟訓練

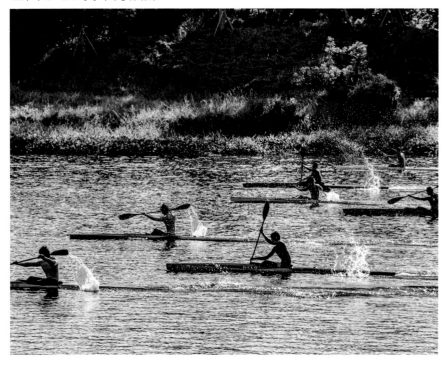

▲圖 5-57 獨木舟訓練

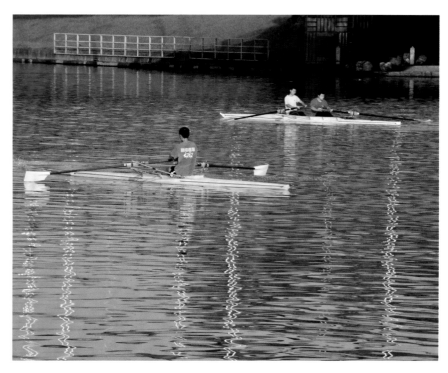

▲圖 5-58 獨木舟訓練

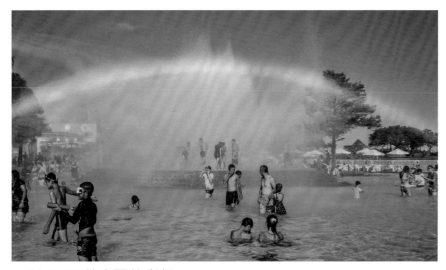

▲ 圖 5-59 戲水區的彩虹

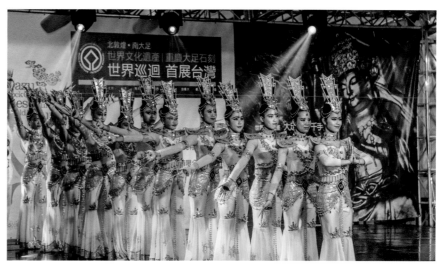

▲ 圖 5-62 大足石刻 - 千手觀音

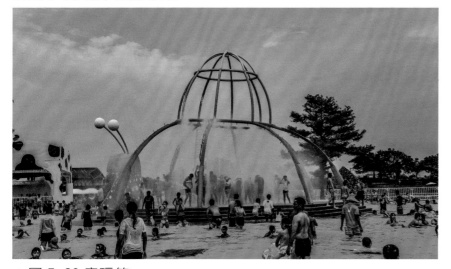

▲ 圖 5-60 童玩節

▲ 圖 5-63 童玩節的外國舞團

▲ 圖 5-61 童玩節

▲ 圖 5-64 童玩節的外國舞團

陸、攝影勝地

龜山朝日：是遠從清朝就傳頌的『蘭陽八景』之一，而欣賞龜山朝日的最佳地點，公推壯圍鄉的永鎮濱海遊憩區，
因為從這裡觀賞龜山島的形狀，最像飄浮在海面上的海龜。

每年的六月初，當日出方位角在六十四度左右時，旭日會剛好從龜山島的頭部浮現；然而在這最美時刻，卻是漁港禁捕鯽仔魚時節，近海沒有船隻，美中不足啊！幸好有一天，太陽從海面升起，恰巧有一艘舢舨船經過，不是在捕撈，而是在收網，不偏不移，剛好在紅日當下，按下快門瞬間，夢寐以求的畫面，終於捕捉到，雖沒有炫麗彩霞，卻也是難得場景（圖 6-1）。

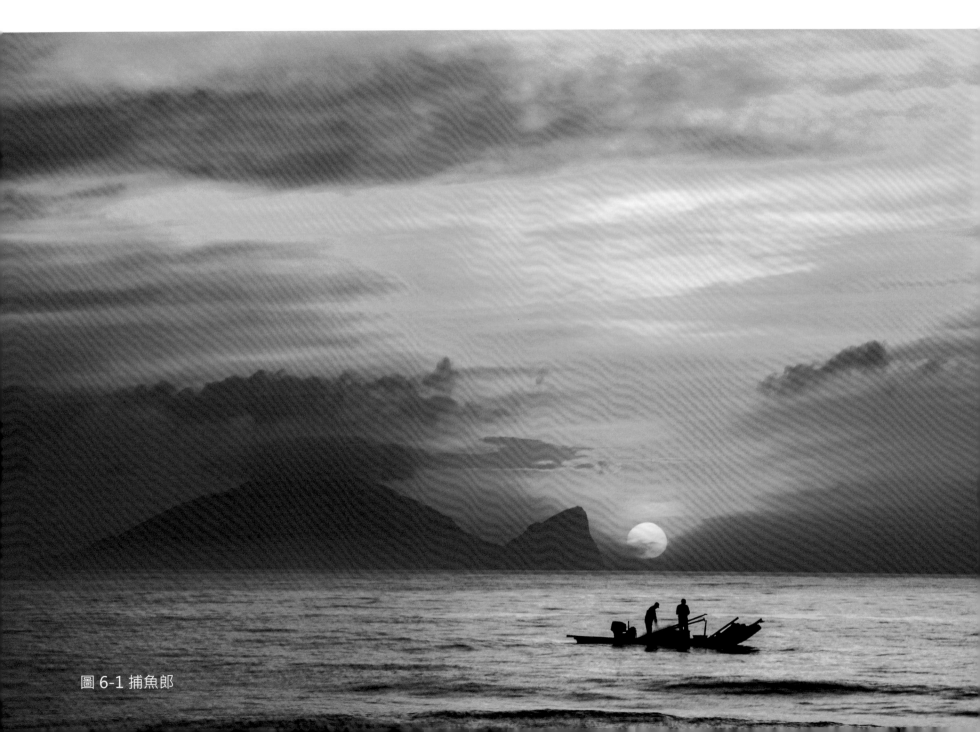

圖 6-1 捕魚郎

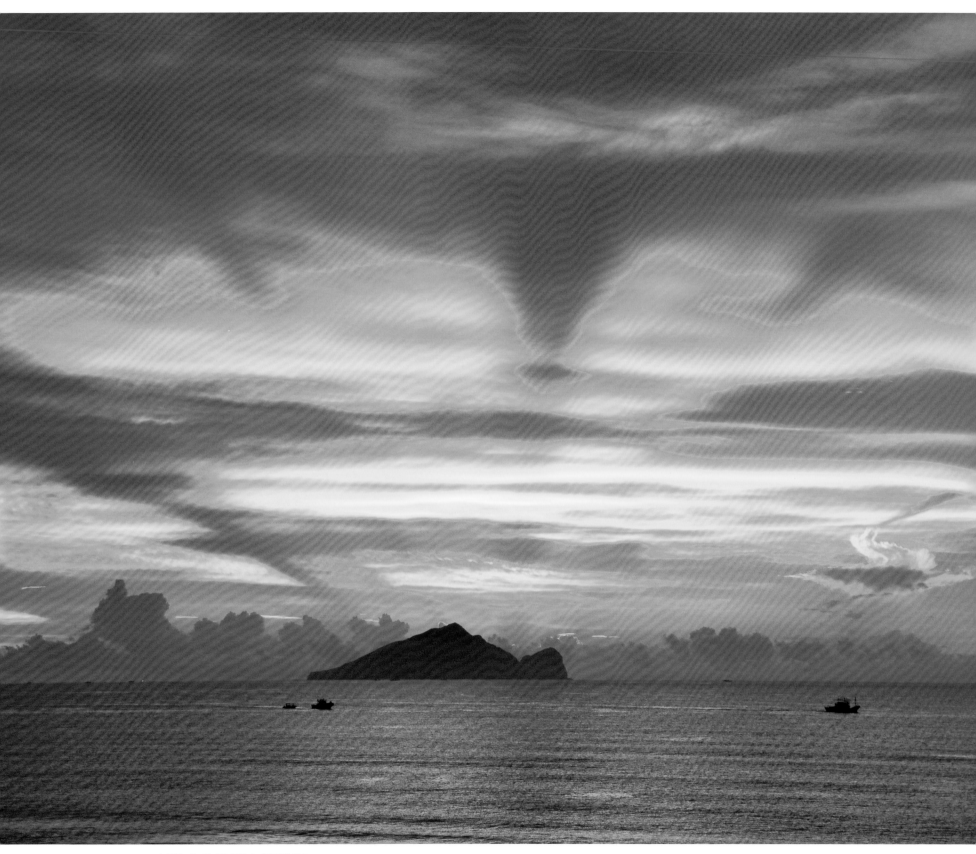

▲圖 6-2 壯圍大福晨彩

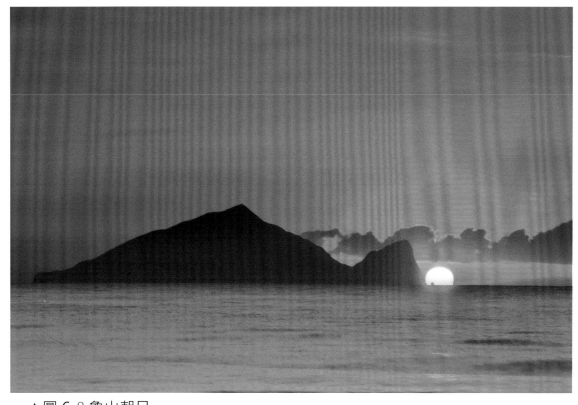

▲圖 6-3 龜山朝日

其實只要有耐心，勤跑追日，總會遇到美好景色出現（圖 6-2～6-9）。攝影前輩常說更經典畫面是：在那關鍵的幾秒鐘裡，火紅的旭日，會出現在龜山頭部的影子之後，使得龜山頭部就像被旭日所圈住一樣，而強烈的光線會透過雲彩，從頭部上方壓下來，就像是龜山島頭上戴了一頂明亮的帽子一樣，而那下壓的光線就像是帽沿一般，這就是所謂的『龜山戴帽』奇景。希望有一天，能夠如願遇到。

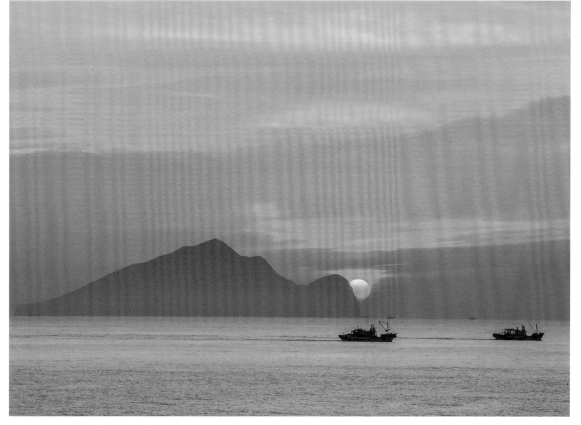

▲圖 6-4 竹安日出

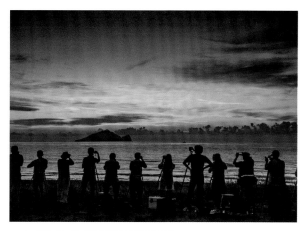

▲圖 6-5 攝影高手雲集

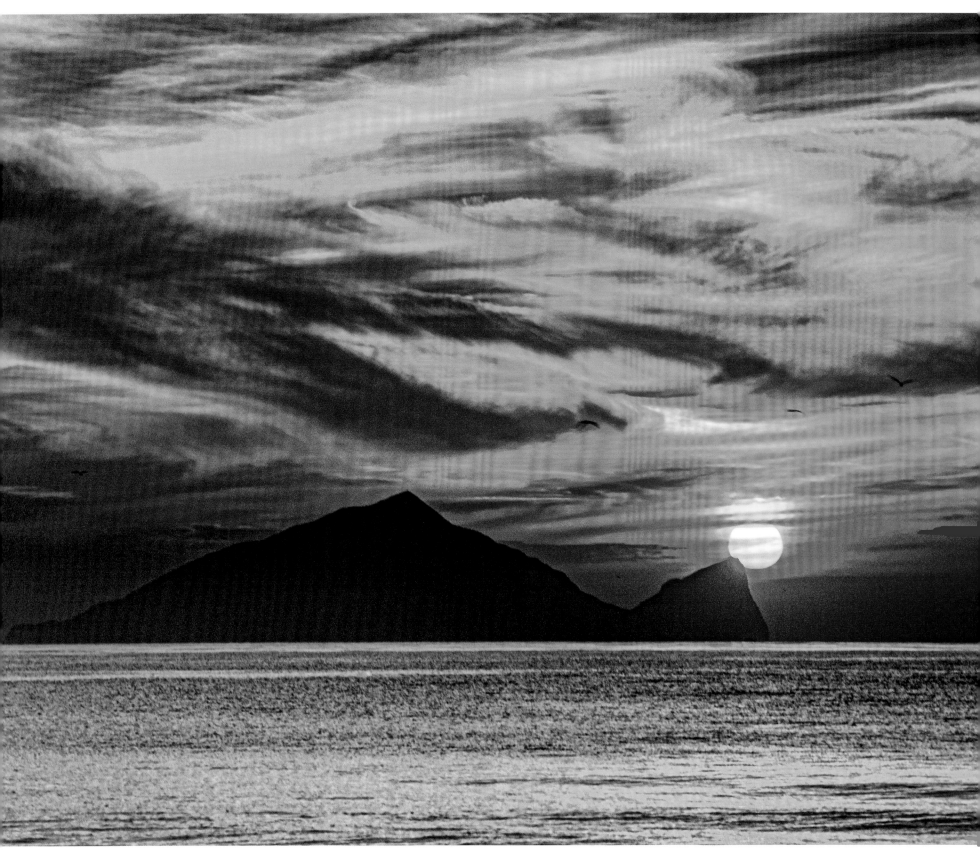

▲圖 6-6 龜山朝日

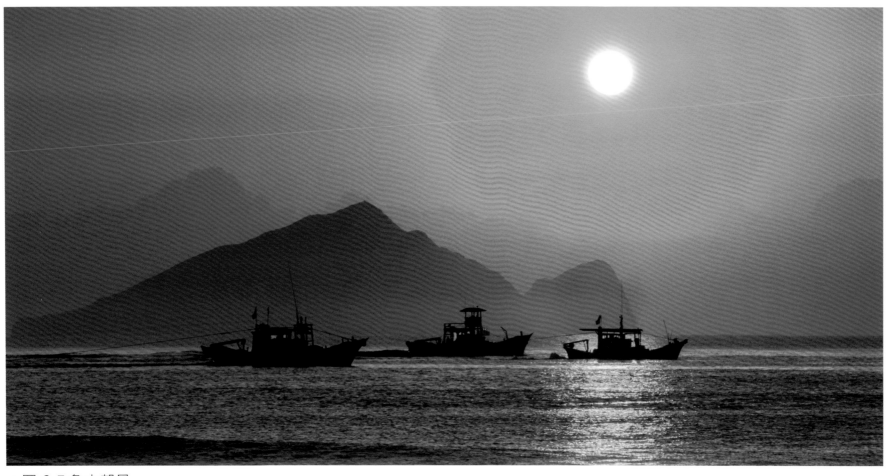

▲圖 6-7 龜山朝日

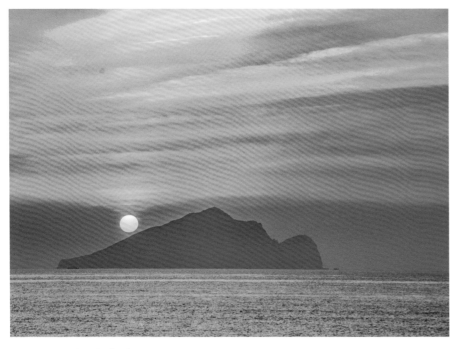

▲圖 6-8 龜爺背珠

▲圖 6-9 日正當中

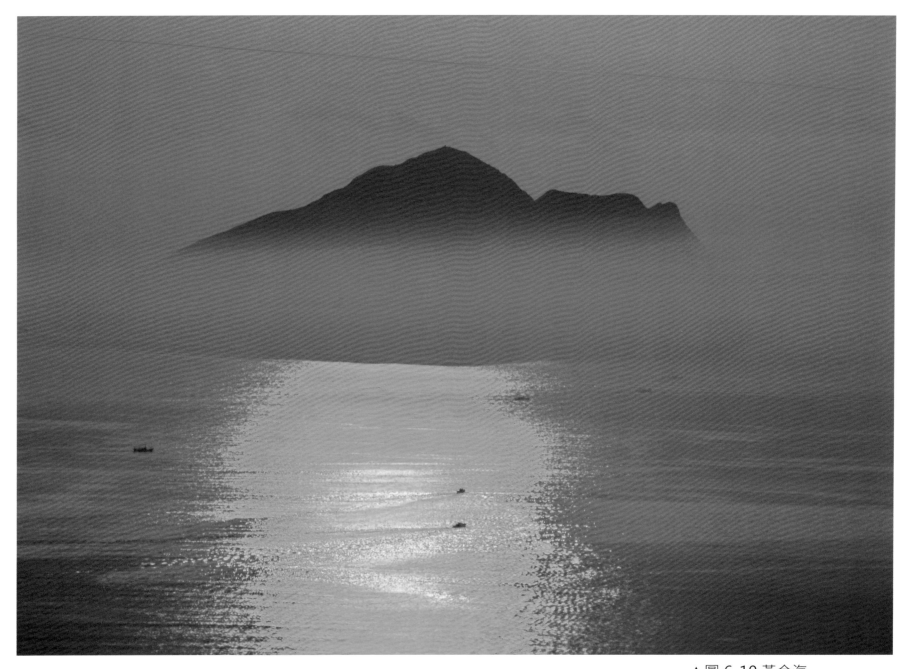

▲圖 6-10 黃金海

從北至南，宜蘭微笑海灣，始終以龜山島為主題，追日攝影達人，不論身處何處，構圖亦以龜山島為核心；草嶺古道、鷹石尖、鷹仔嶺、北宜公路、外澳飛行傘基地、接天宮、跑馬古道、櫻花陵園、大湖山上、雙連埤半山腰、冬山山上等等地方，拍攝晨昏美景，蘭陽平原大景，似乎都會將海岸線及龜山島入鏡，季節不同，太陽方位變化，拍攝地點，也要適時轉移。

龜山是宜蘭的地標！秋天以降，一直到冬去春來，拍攝龜山朝日的地點，都在頭城以北，其中北宜公路九彎十八拐六十三公里處，更是絕佳所在。只是這裡看到的龜山島，不成龜形，好像皮鞋一般，唯妙唯肖，十分可愛！運氣好的時候，晨景朦朧，俯瞰龜山，太陽升起，陽光灑在海面上，一片金黃；漁船點點，穿梭來往，構成一幅祥和富貴的景象（圖 6-10）；接天宮後山、飛行傘基地，偶有出人意表的景色出現（圖 6-11～6-14）。

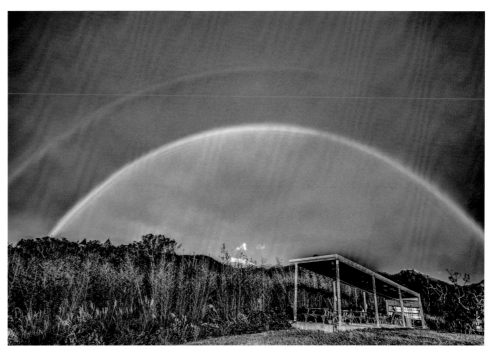

▲圖 6-11 外澳飛行傘基地彩虹

▼圖 6-12 外澳月出

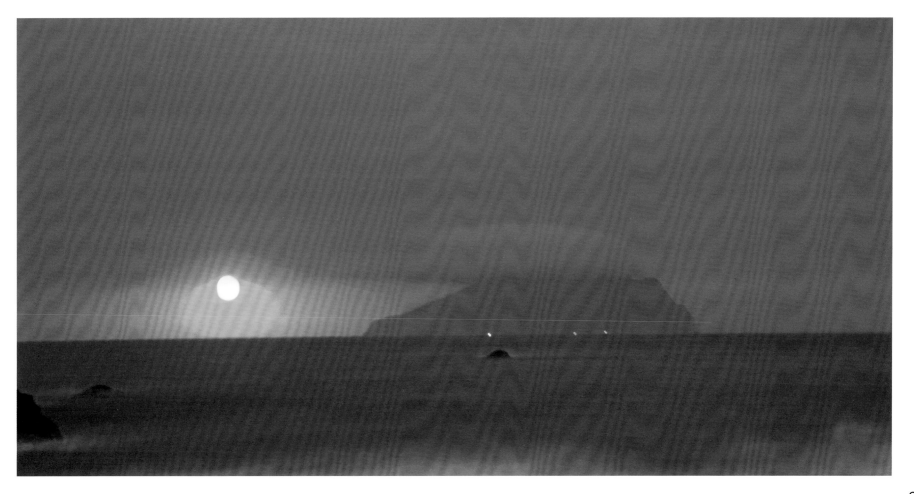

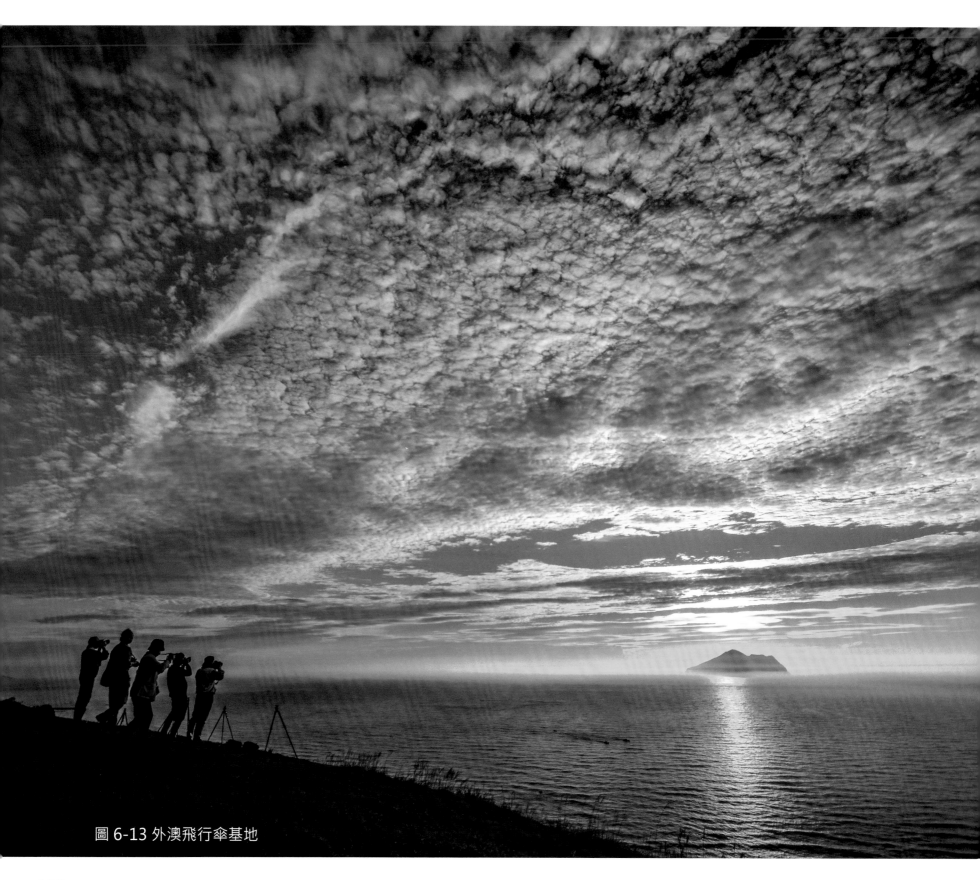

圖 6-13 外澳飛行傘基地

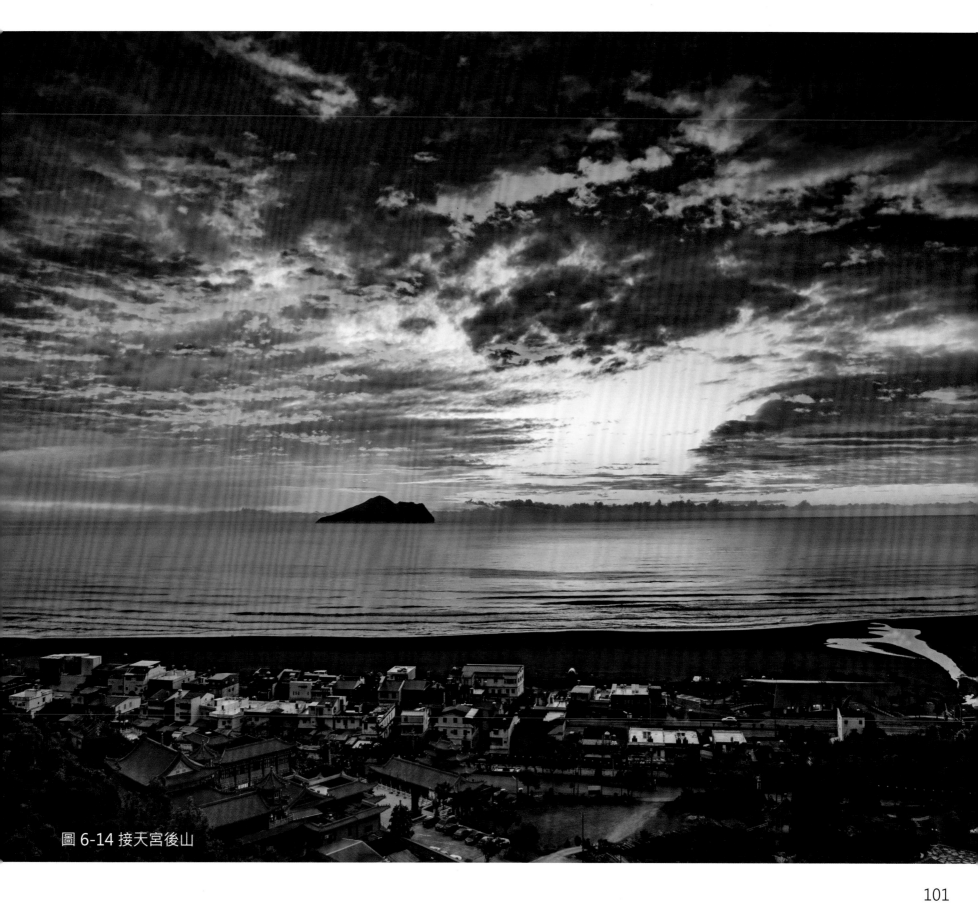

圖 6-14 接天宮後山

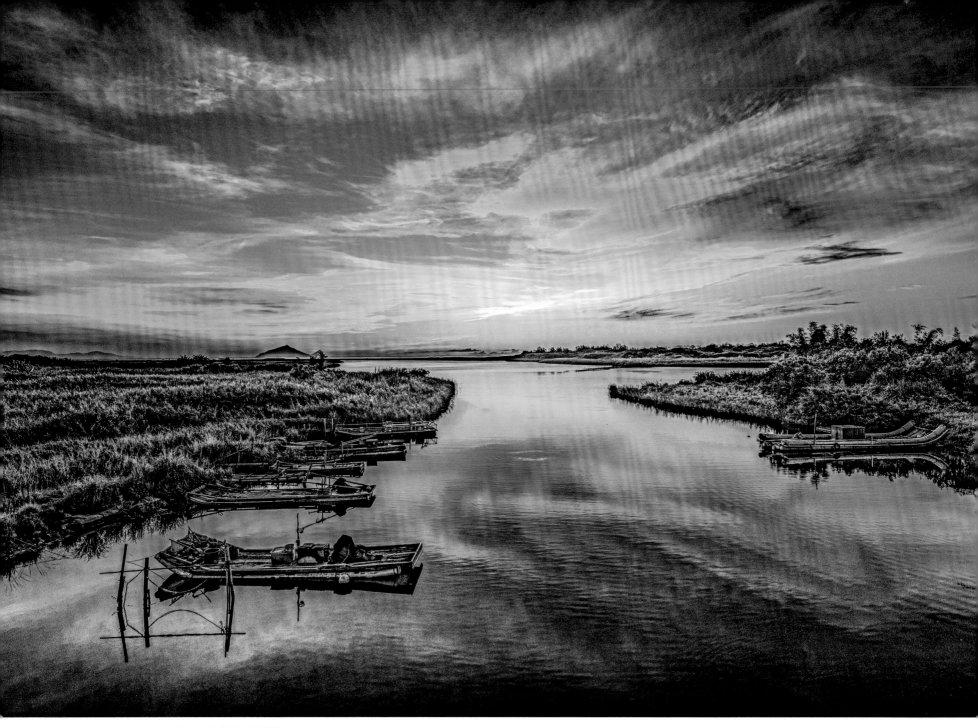

▲圖 6-15 冬山河口晨曦

七八月時刻，五結鄉冬山河入海口，這個拍攝地點，常常人滿為患；防水閘門上總是一位難求；

清晨時分，龜山島上方，彩霞滿天、倒映河面，絢爛亮眼；幾艘舢舨船，靜靜地停靠岸邊，

好一幅賞心悅目的自然美景（圖 6-15）！

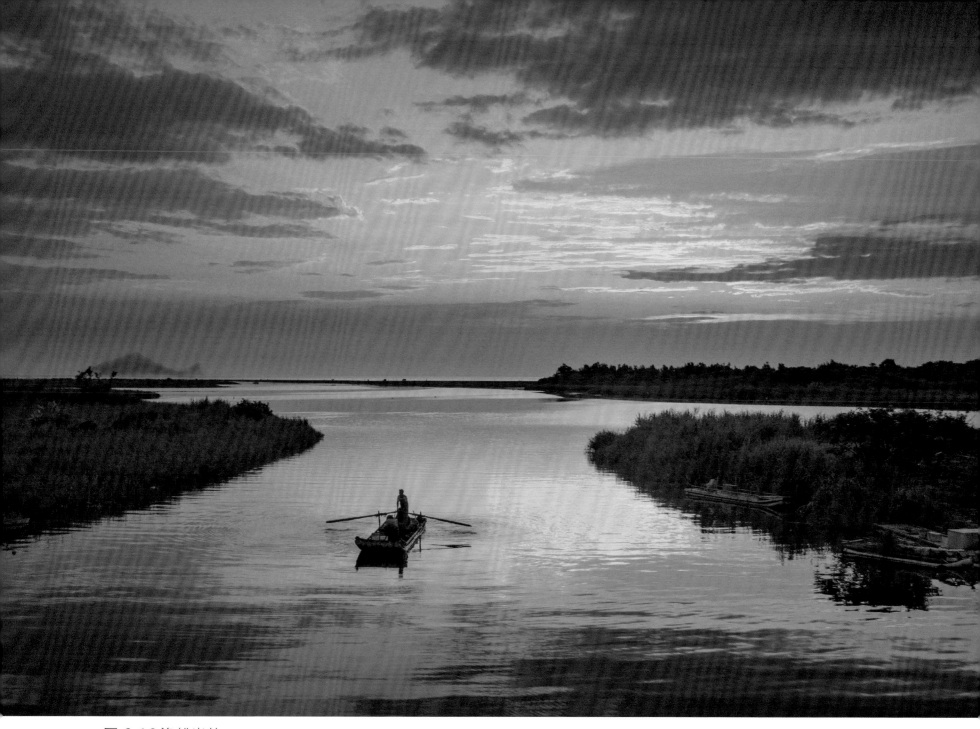

▲圖 6-16 漁船出航

如果能碰上早起船夫，划著小船出海作業，那更是美妙極了（圖 6-16）。

如果你有部四輪驅動車，也可進入出海口；沙灘南北兩邊，都是賞鳥勝地！沙灘水紋、光彩耀眼、更是千變萬化：退潮時分，一列列的沙紋，綿遠細長，十分壯觀（圖 6-17 ～ 6-22）！

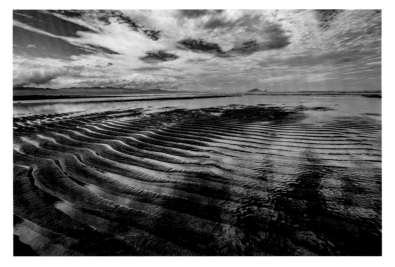

▲圖 6-17 蘭陽溪口灘塗

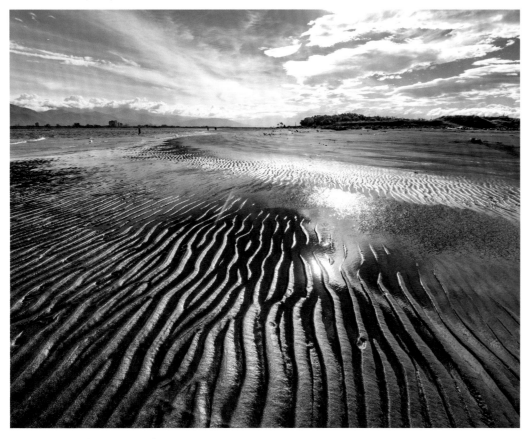

▲圖 6-18 壯觀的灘塗

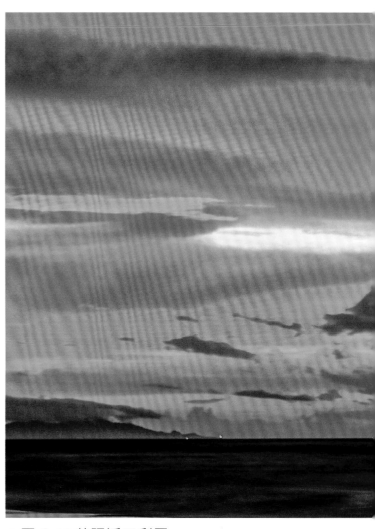

▲圖 6-19 蘭陽溪口彩霞

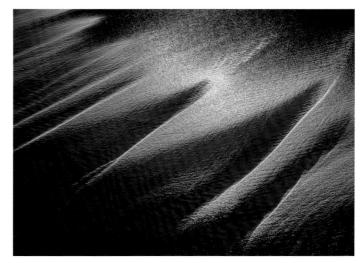

▲圖 6-20 沙灘光紋

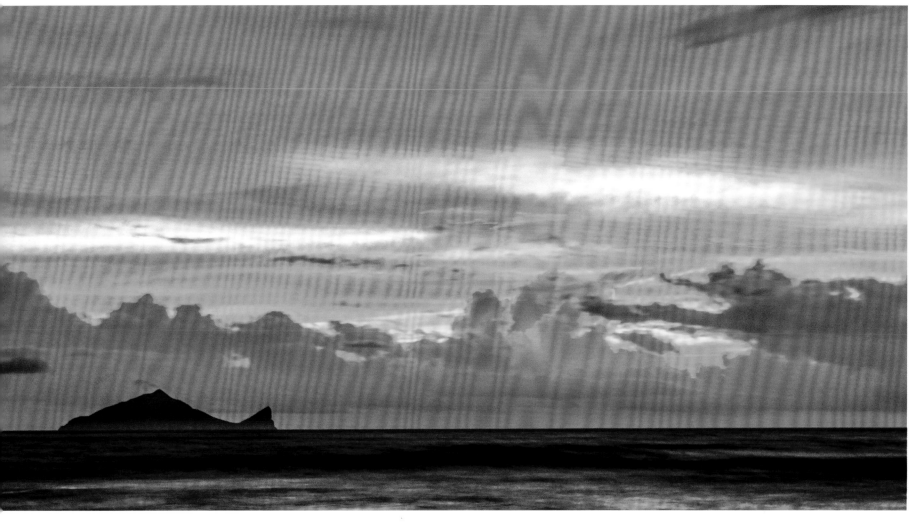

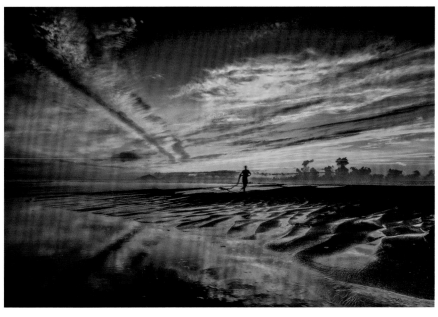

▲圖 6-21 沙灘晨彩

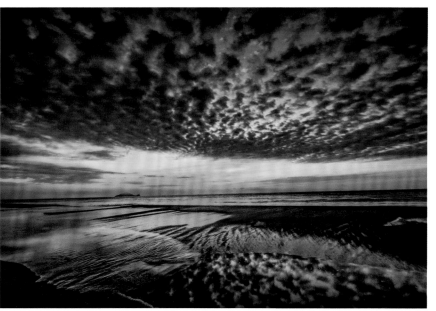

▲圖 6-22 蘭陽溪口晨曦

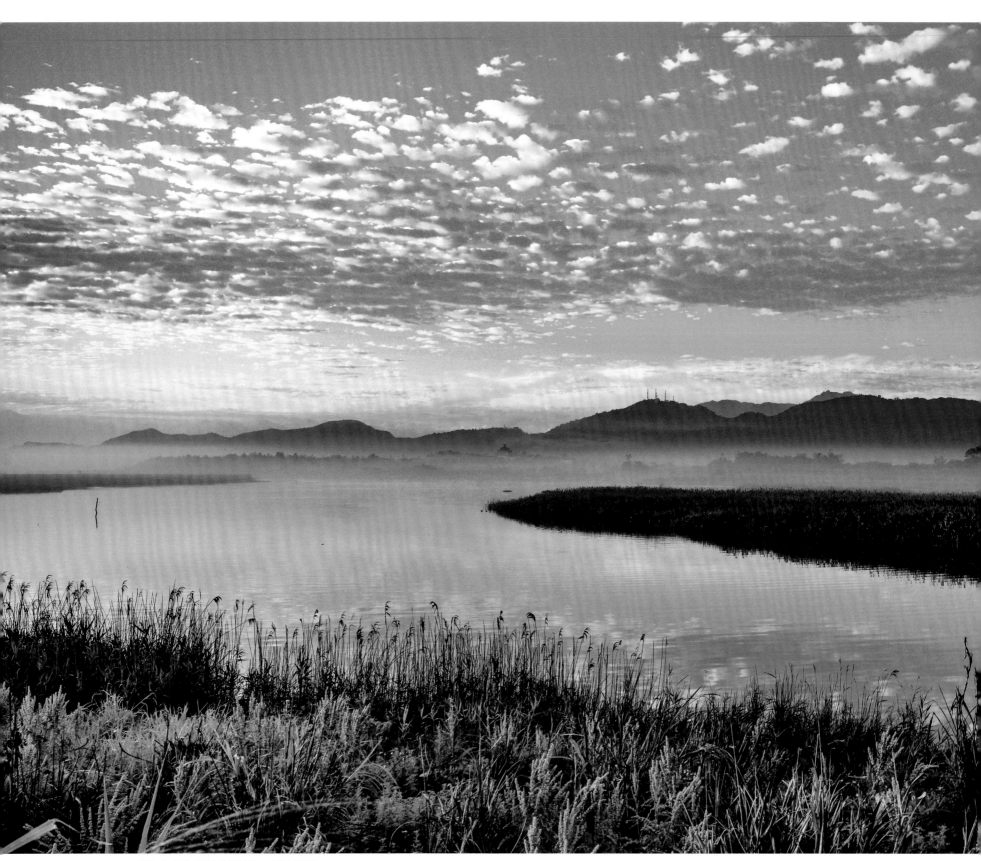

▲圖 6-23 新城溪口－夢幻湖

從五結往南到新城溪口，沙灘平坦，假日戲水遊客眾多，當地人稱奇麗灣。新城溪口，漲潮時候，河面寬闊；清晨時分，朵朵碎雲，映照水上，讓人驚艷！傍晚落日，夕陽餘暉，則是蘭陽平原除了縣政中心外，極少看到落日的好地點（圖6-23～6-26）。附近有座世界最大的綺麗珊瑚館，還有一間奇麗灣珍奶文化館，都可順道參觀。尤其以奇麗灣命名的珍奶館，可以啖美食、喝咖啡，這裡的燈泡珍奶，造型奇特，喝起來別有風味（圖6-27）。

▲圖 6-25 青春洋溢

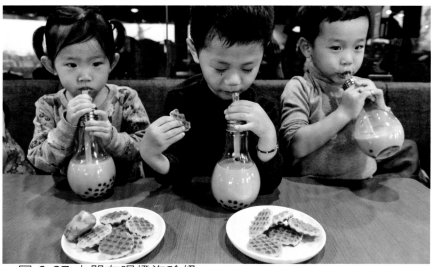
▲圖 6-27 小朋友喝燈泡珍奶

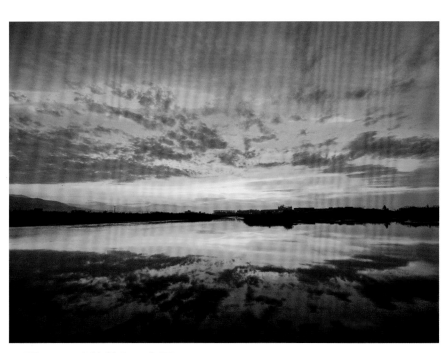
▲圖 6-24 新城溪口晚霞

▲圖 6-26 奇麗灣沙灘

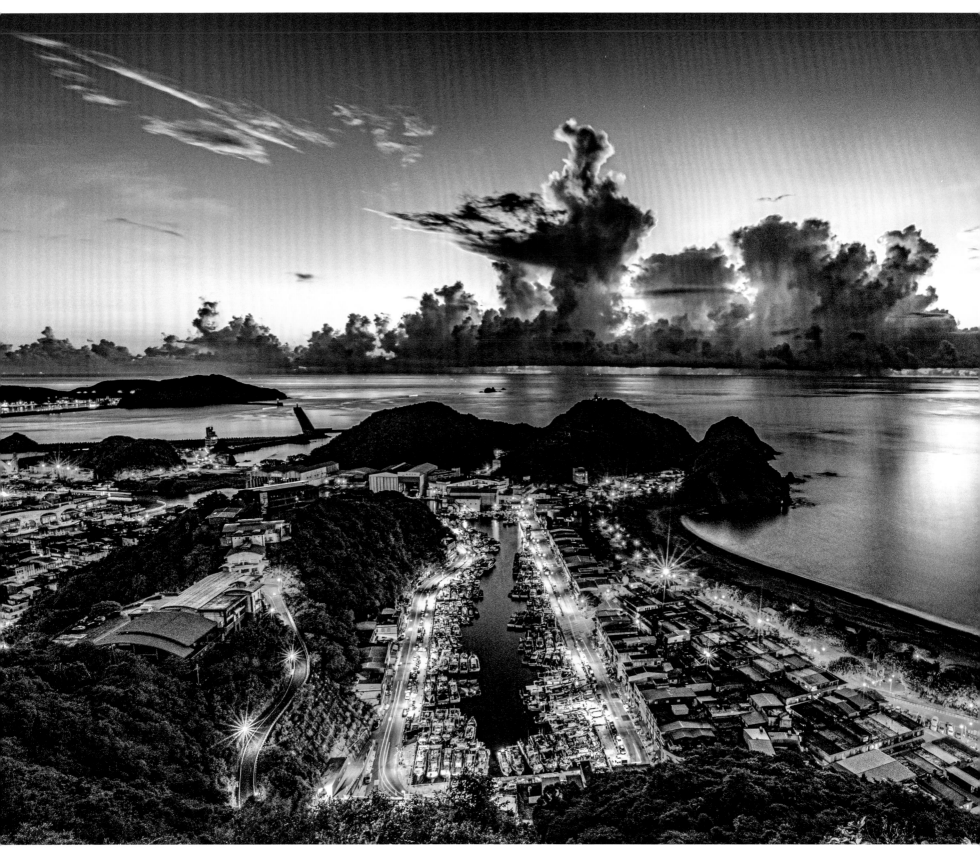

▲圖 6-29 南方澳雲尪

位在舊蘇花公路上的南方澳觀景台，可以俯瞰蘇澳港、內埤漁港，百萬夜景。天還未亮，船隻陸續出航：暗黑中，道道細細長長的船軌，為寂靜的港區帶來繽紛（圖6-28）。清晨時分，有時雲朵朵朵，奇形怪狀；有時彩霞滿天，耀眼奪目，如果搭配藍調海域，那真是一幅美麗畫面（圖6-29，6-30）。另外還有一處拍攝日出的景點，蘇澳港外三仙岩，四月二十日或是八月二十日左右，太陽剛好在三塊石頭中間升起，十分絕妙（圖6-31），只是這兩處景點，並不是以龜山島為重心；要拍攝這個景點，必須在舊蘇花公路上，或是獅子公園。

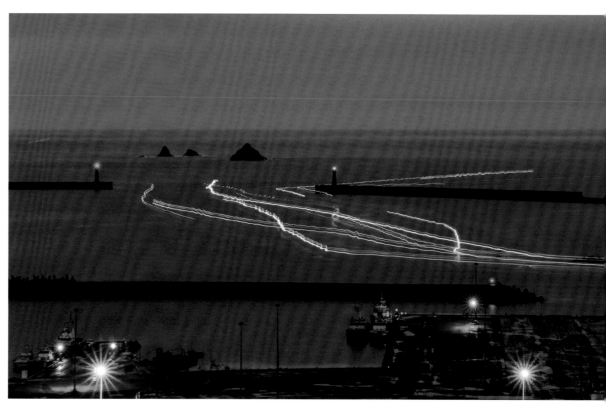

▲圖 6-28 蘇澳港船軌

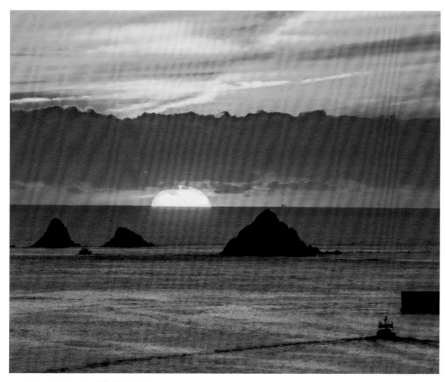

▲圖 6-31 三仙岩日出

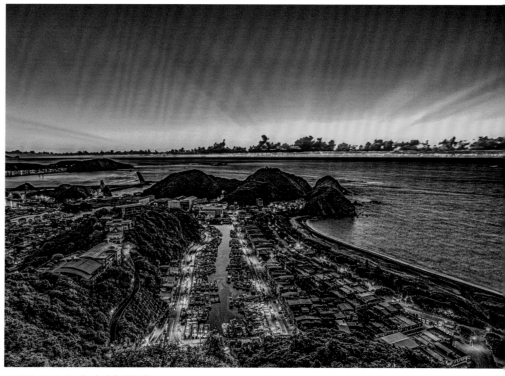

▲圖 6-30 南方澳晨曦

居高臨下，拍攝龜山朝日的地點，頭城以南，六七月間，以員山鄉大湖山上最為熱門；近幾年來攝影愛好者，經常半夜就上山卡位，山路蜿蜒，還是阻止不了好攝之徒到來：龜山島孤立外海，日出時分，光環四射：山下蘭陽平原，百萬夜景，閃爍耀眼，有時煙嵐蒸騰，自有獨特美妙所在（圖 6-32 ～ 6-34）！

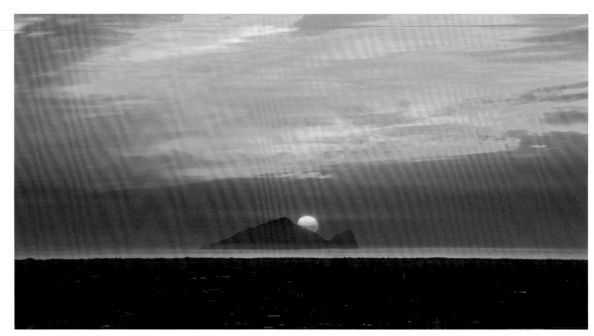

▲圖 6-32 大湖山龜山朝日

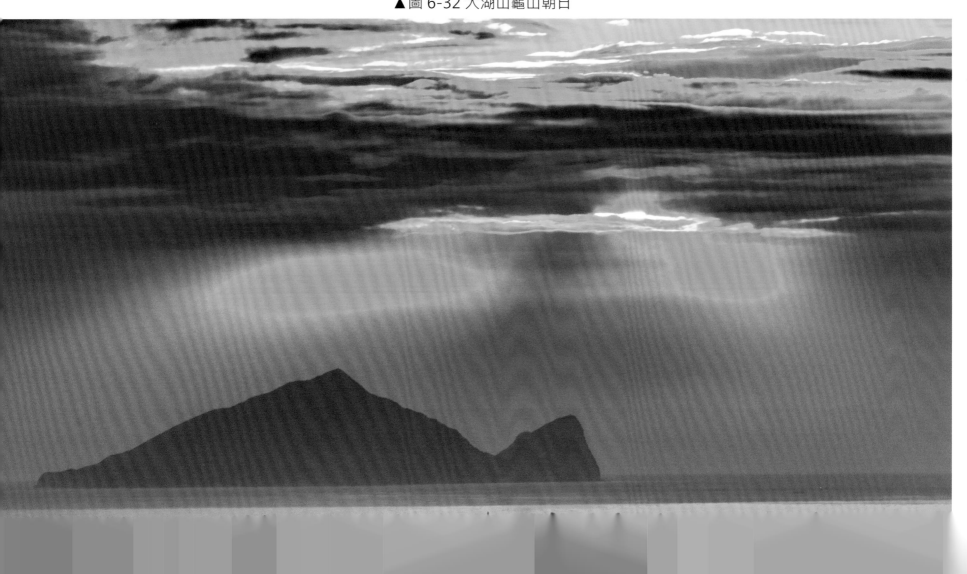

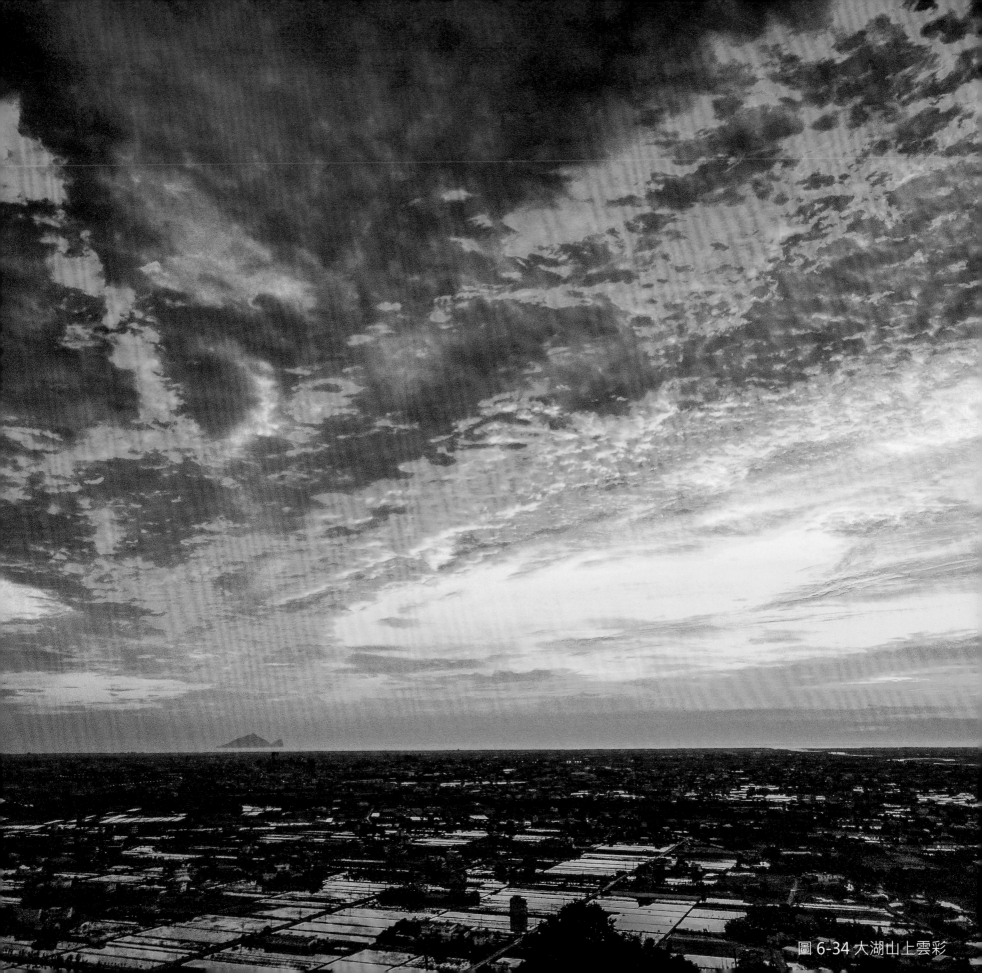

圖 6-34 大湖山上雲彩

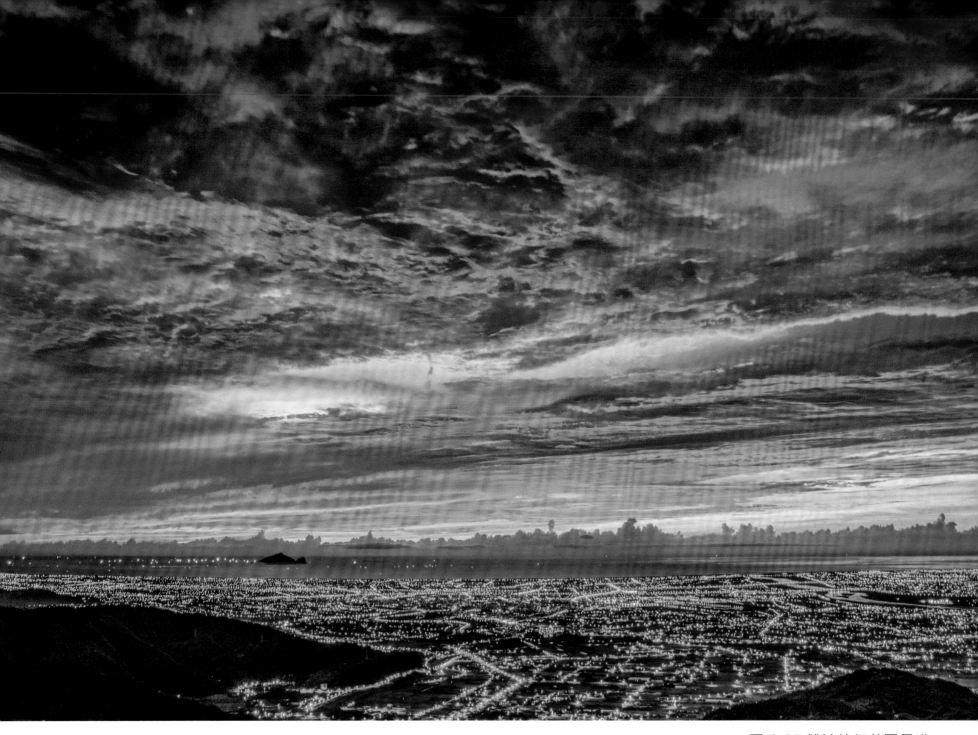

▲圖 6-35 雙連埤紅菜園晨曦

後山的雙連埤紅菜園，則是攝影師的口袋名單：位置很窄，只能容納四支腳架，

要碰上出景機會不多。運氣好的是：我們第一次上山，前夜大雨，躊躇一陣，

毅然前行，結果摸黑抵達：往下俯瞰，萬家燈火，滿天七彩雲霞，絢爛驚艷。

（圖 6-35）矗立外海的龜山島，清楚明亮，那真是意料之外的美景。

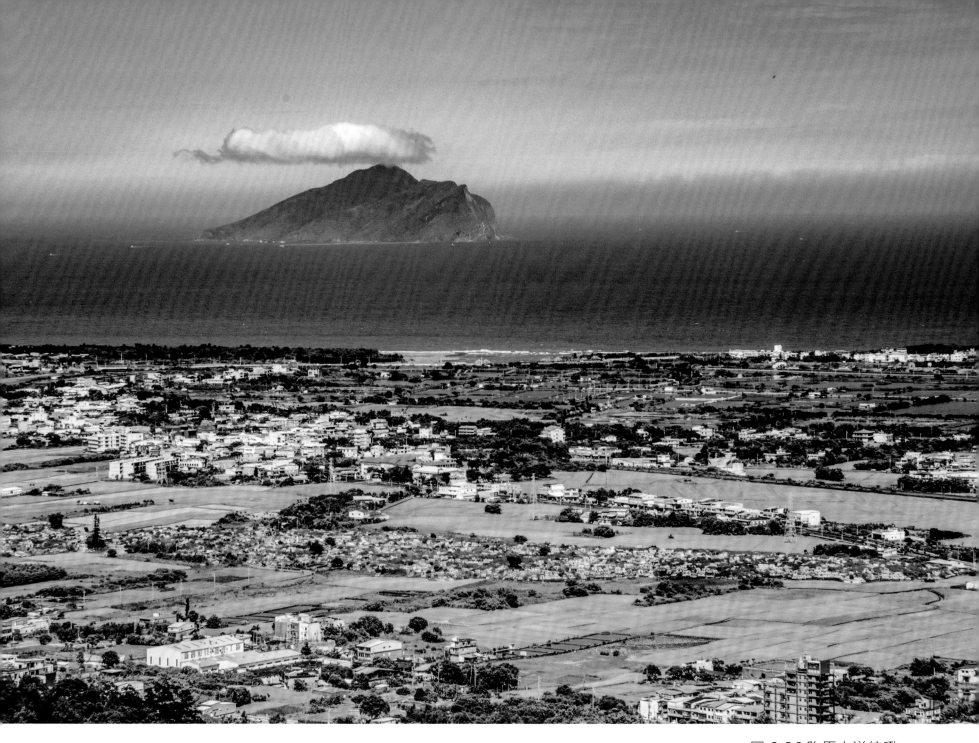

▲圖 6-36 跑馬古道俯瞰

其他拍攝日出，眺望美麗海岸的地點，還有不少；像跑馬古道（圖 6-36）。

或是北宜交界，最近十分熱門的登山景點－抹茶山《其實就是聖母山莊》（圖 6-37）、冬山鄉的第二公墓（圖 6-38）、力霸產業道路（圖 6-39），偶而也有出人意表的美景出現。

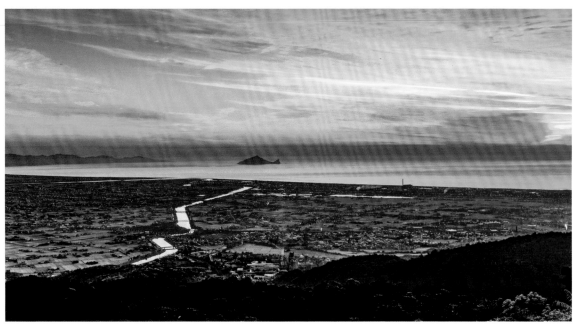

▼圖 6-37 聖母山莊日出　　　　　　　　▲圖 6-39 力霸產業道路晨曦

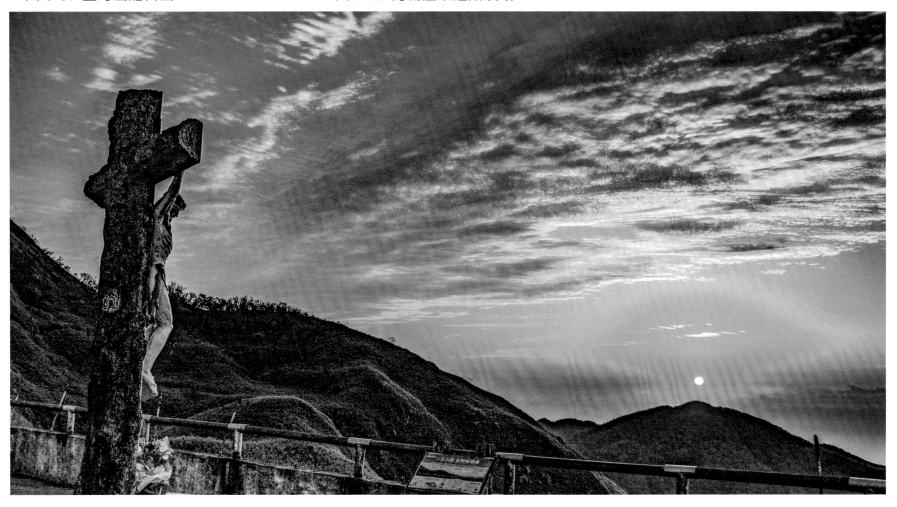

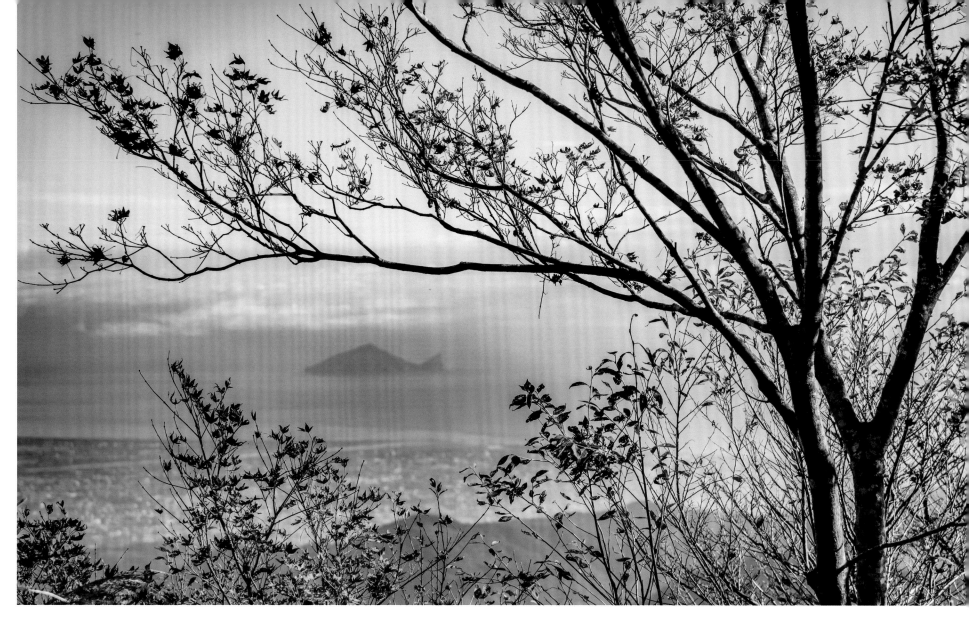

▲ 圖 6-40 太平山上看見龜山

◀ 圖 6-38 冬山山上晨彩

而遠在太平山上的山毛櫸步道，天朗氣清，
也可看到龜山島的蹤影哦（圖 6-40）！

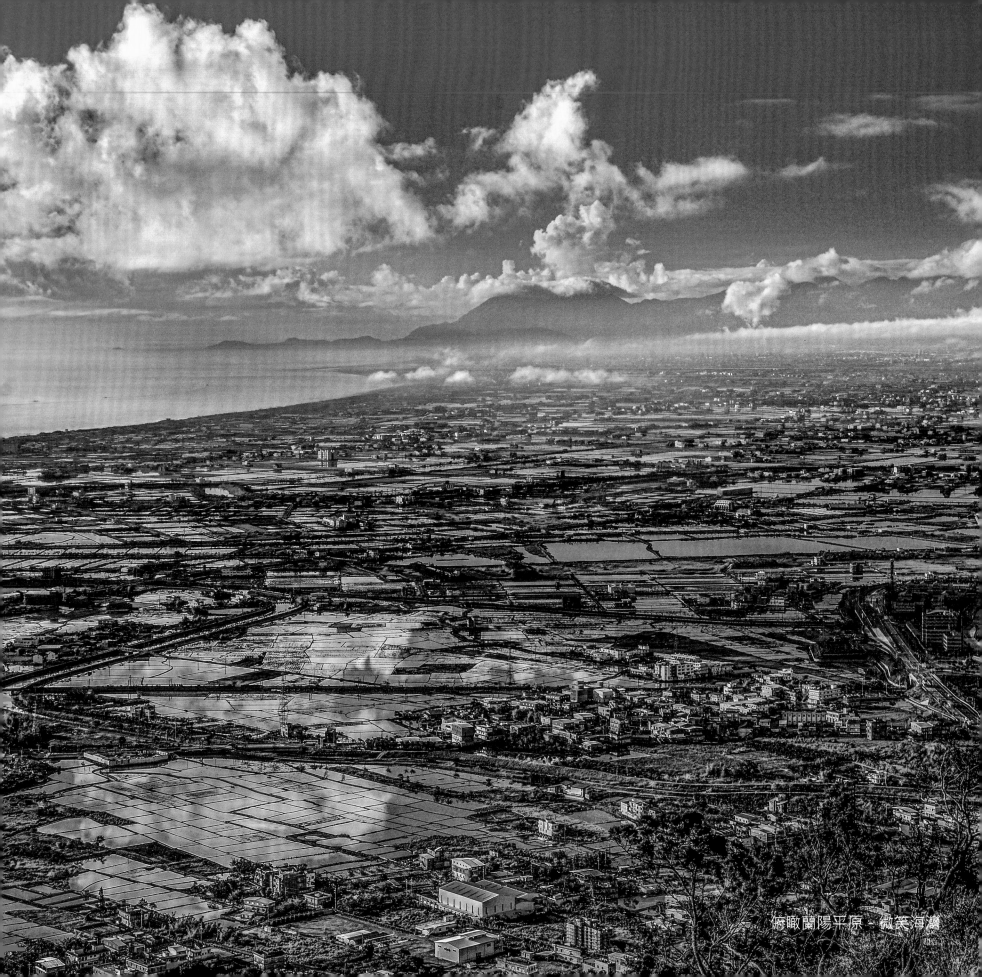

俯瞰蘭陽平原‧微笑海灣

柒、結語

　　宜蘭依山傍海，民風純樸，雖然在台灣開發史上屬於較晚開墾所在，一切建設，起步緩慢，卻也因此保留很多原始風貌。而綿遠 101 公里的狹長海岸，高處俯瞰，彷如微笑海灣，一如宜蘭鄉民的憨厚古意，而其中樣貌多變，故事精采；本文寫作，由此開端，但是由於有些景點，照片不足，或是不夠完美；因此斷斷續續，寫寫停停，費時十一載，如今 111 年，終於初稿完成。宜蘭港灣河口，從北到南，處處可見：漁撈事業是人民的生計，地方的命脈。生態溼地，也是所在多有。只是近來海岸受到侵蝕（圖7-1），環境的污染（圖 7-2~7-4），竭澤而漁的後果，必須嚴肅面對！

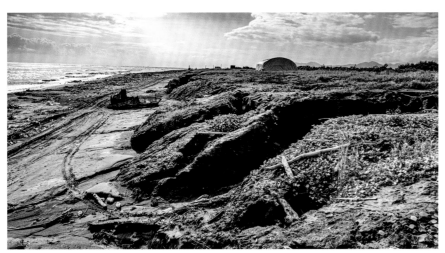
▲圖 7-1 海岸侵蝕

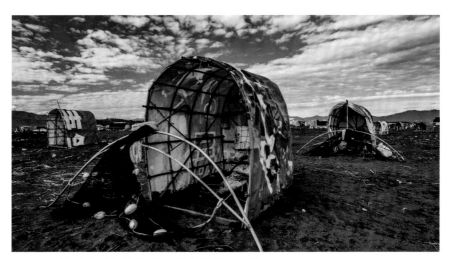
▲圖 7-2 捕鰻苗帳篷環境仍需改善

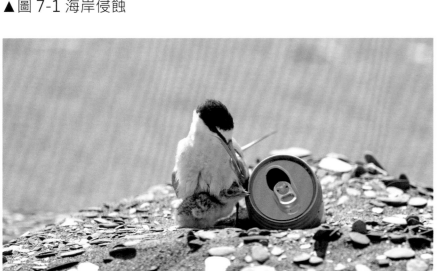
▲圖 7-3 環境汙染 - 小燕鷗和鋁罐

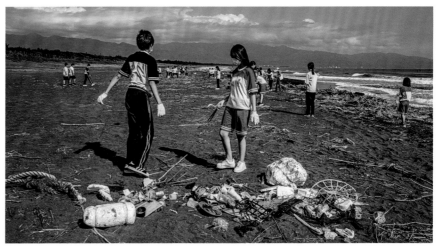
▲圖 7-4 海岸大堆垃圾

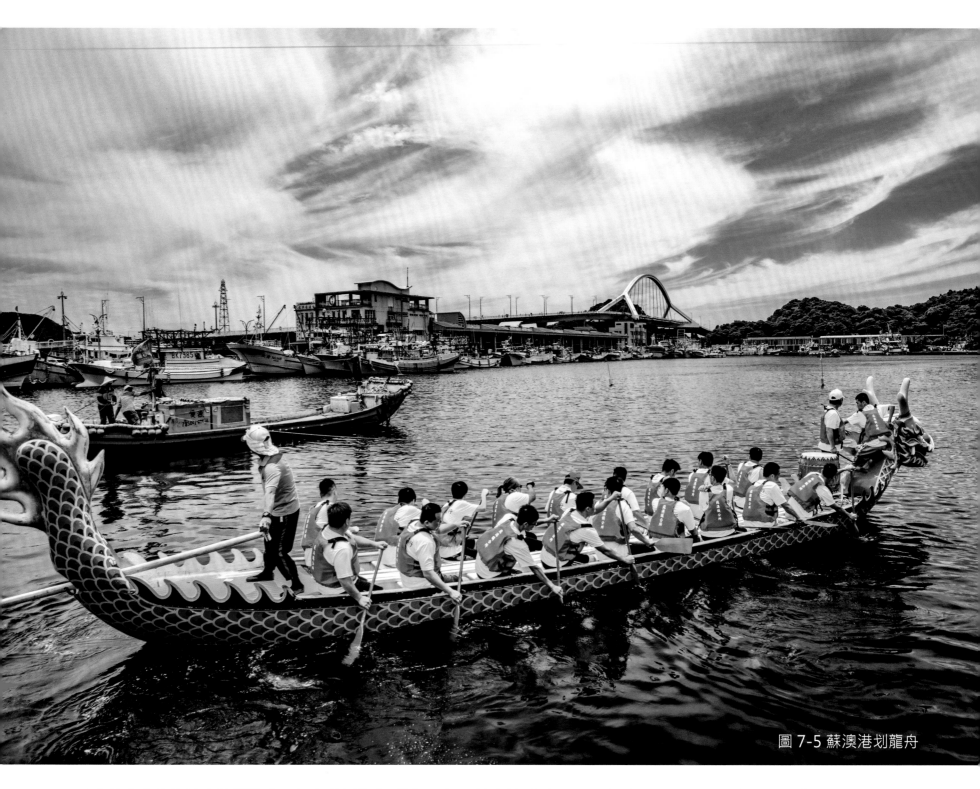

圖 7-5 蘇澳港划龍舟

而宗教人文能夠結合休閒觀光，如海港划龍舟（圖 7-5）、情人節（圖 7-6），都能吸引遊客，這應該是宜蘭發展的重點所在；才能讓好山好水的宜蘭，不只是台北的後花園，而是值得流連忘返的觀光勝地。

▲圖 7-6 南方澳情人節（橋已塌陷此為歷史陳跡）

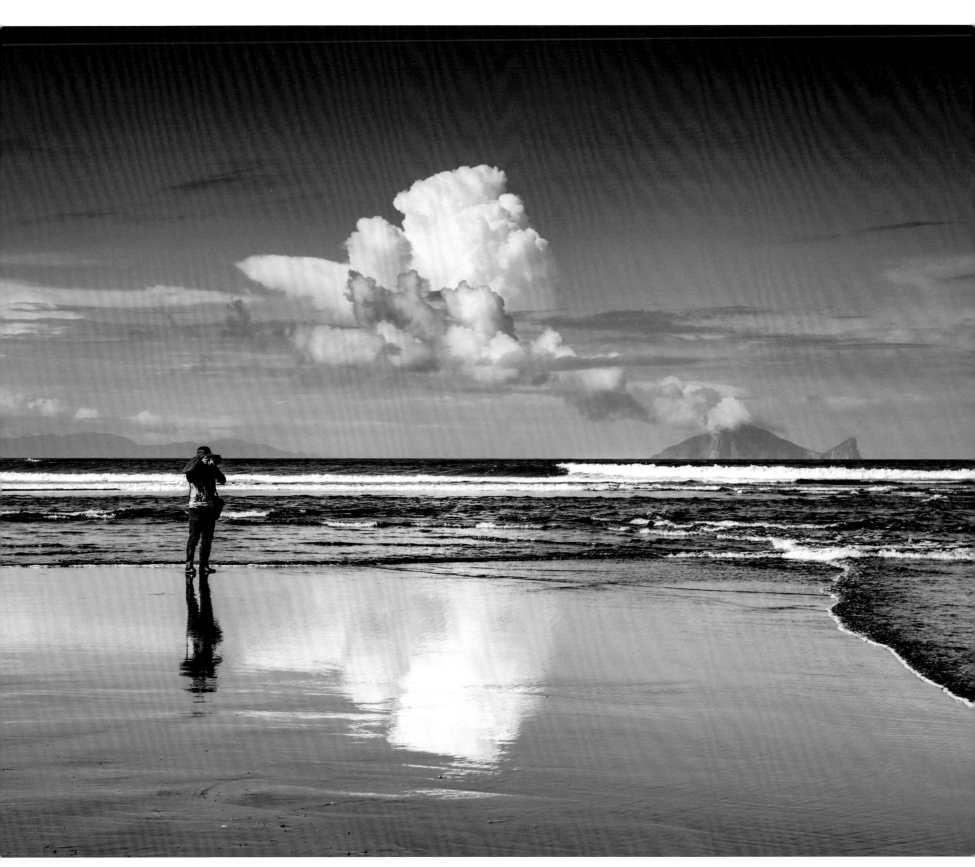

▲圖 7-7 如天空之鏡的海灘，希望永遠如此

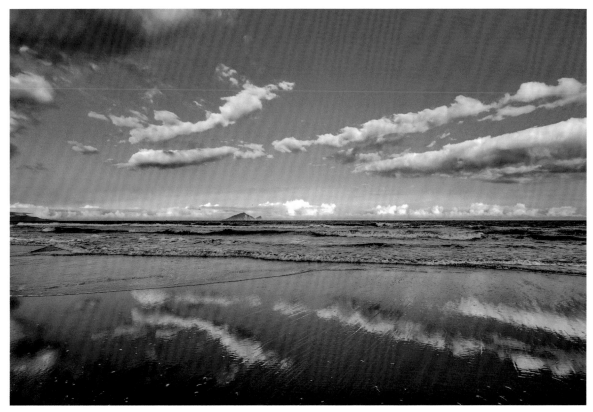

透過捕捉美好勝景，
口耳相傳，吸引外地遊客，
如何生態維護，美景常在，
永保海岸清新亮眼，
沙灘乾淨美麗（圖 7-7 ～ 7-9）；

▲圖 7-8 美麗的沙灘

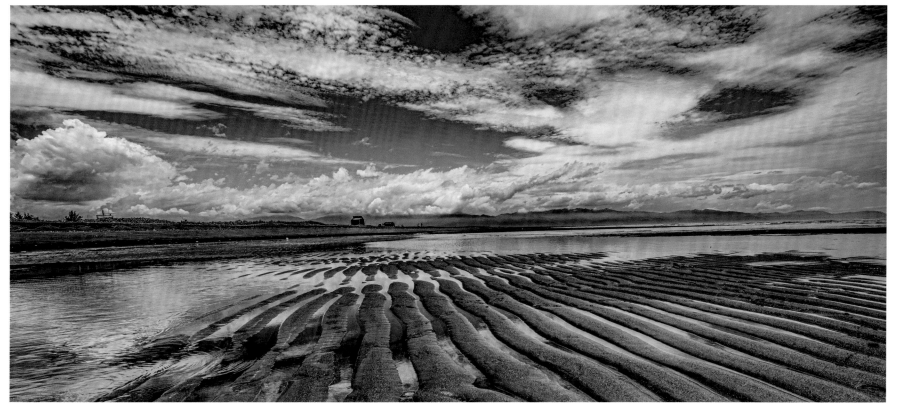

▲圖 7-9 蘭陽溪口灘塗

▲圖 7-10 明池晨景

▲圖 7-11 太平山山毛櫸晴天版
（珍貴稀有的冰河期孑遺植物、台灣原生植物）

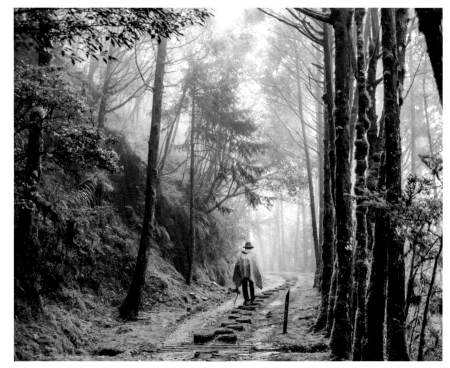

▲太平山山毛櫸步道

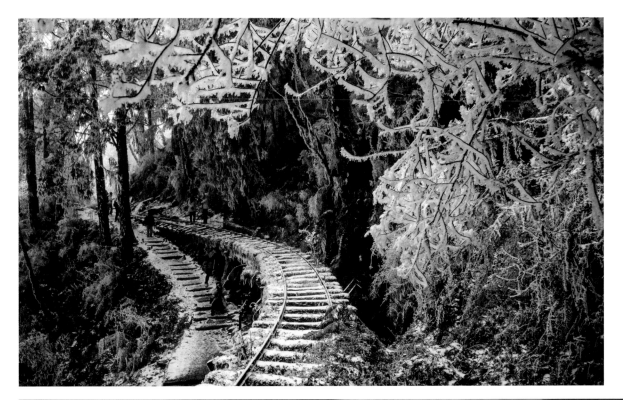

讓遊客來到宜蘭，遊歷山上的風景區像明池、太平山後（圖7-10～7-13），又能逗留漂亮的海岸風光（圖7-14～7-18），帶動宜蘭發展，值得主事者深思熟慮。

◀ 圖 7-12 太平山見晴步道雪景

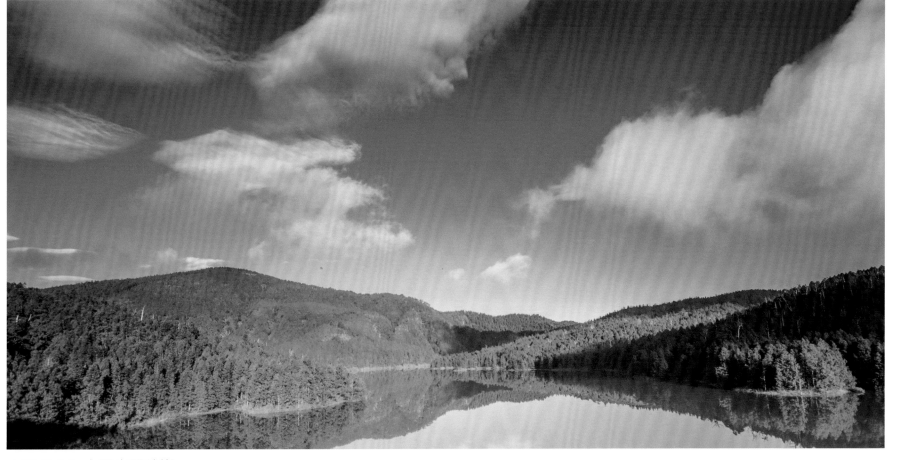

▲圖 7-13 太平山翠峰湖

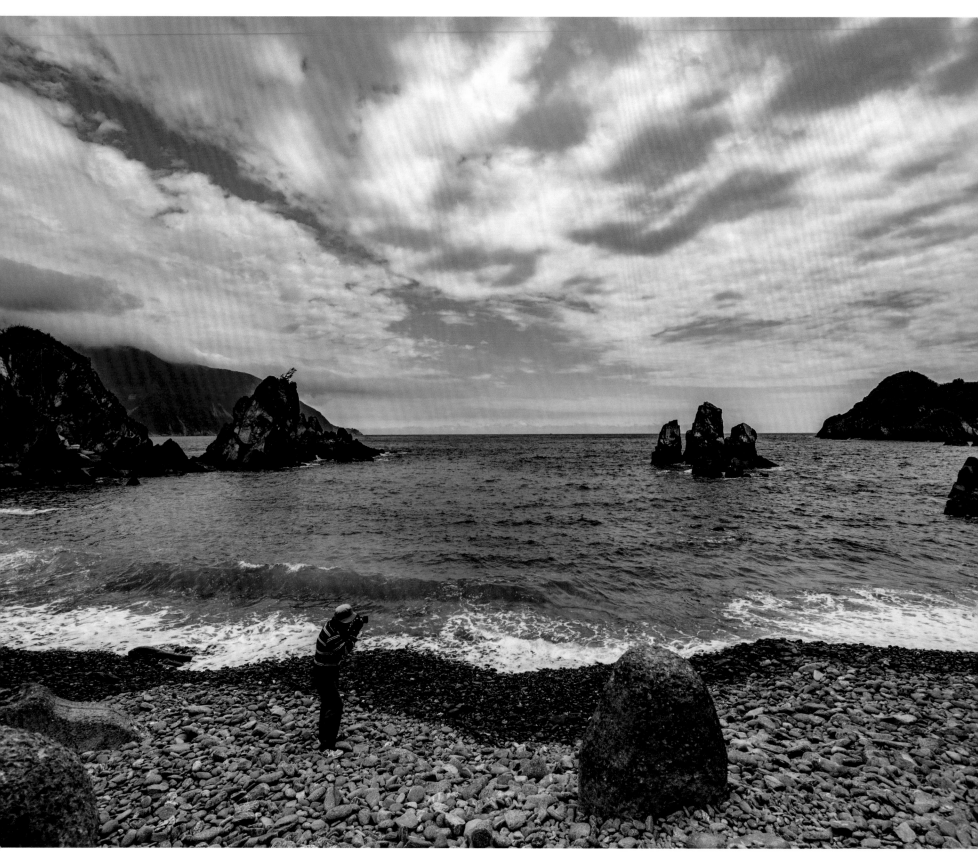

▲圖 7-14 好山好水 - 粉鳥林

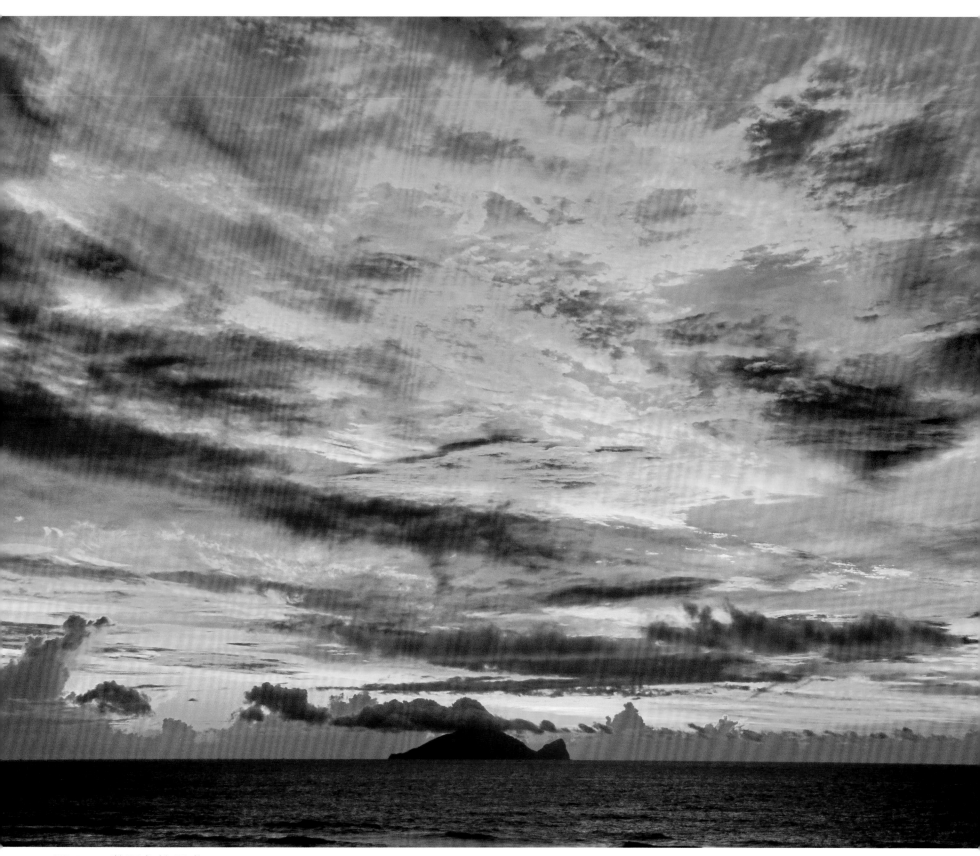

▲圖 7-15 壯圍永鎮晨曦

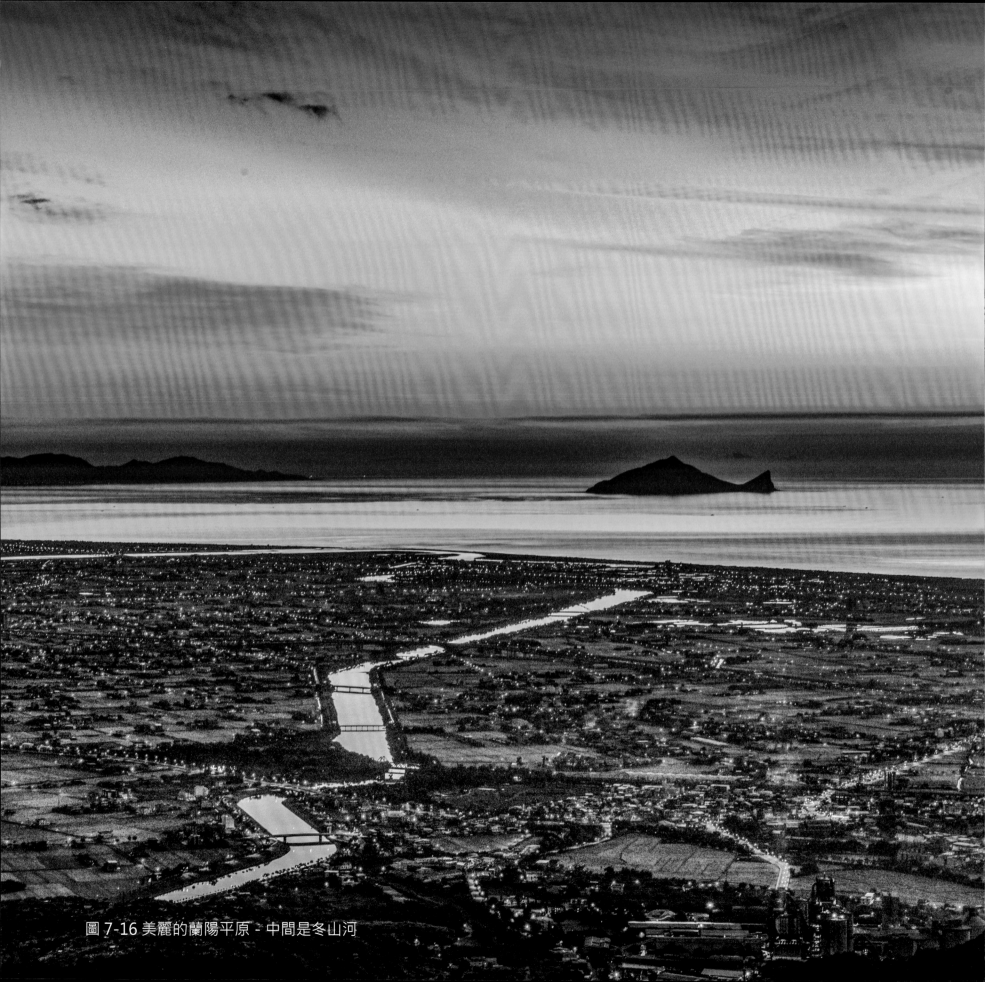

圖 7-16 美麗的蘭陽平原－中間是冬山河

齊柏林導演的知名紀錄片《看見臺灣》，讓國人開始關注，從另一個視角，認識臺灣的山海環境。而本文的看見蘭陽海岸，則有別於空中飛行的視角，透過在地人實際與海共生的角度，認識海岸的各種面向。十多年來帶著相機，披星戴月，捕捉海岸之美；有幸遇到大景，樂在其中！偷得浮生半日閒，一面郊遊，一面踏青，吹吹海風，瀟灑笑笑，何等自在！拍照當下，更經常遇到社區民眾、團體，如後埤社區、南方澳討海人文化、奇麗灣珍奶文化館、沿海國中小學等，用實際行動，淨化環境，守護海岸（圖 7-19、7-20）。

▲圖 7-18 奇麗灣沙灘上歡樂的外勞

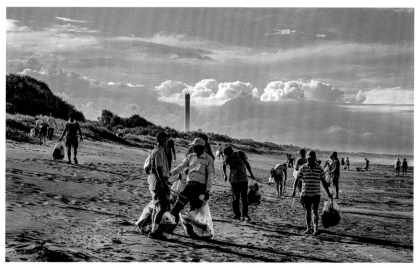

▲圖 7-19 奇麗灣珍奶文化館的淨灘活動

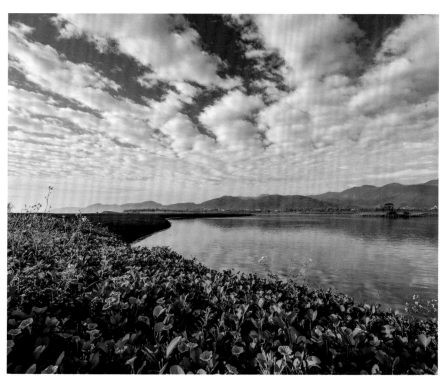

▲圖 7-17 新城溪口 - 馬鞍藤 (台灣原生植物)

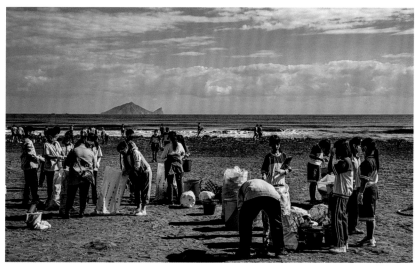

▲圖 7-20 壯圍國中師生的淨灘活動

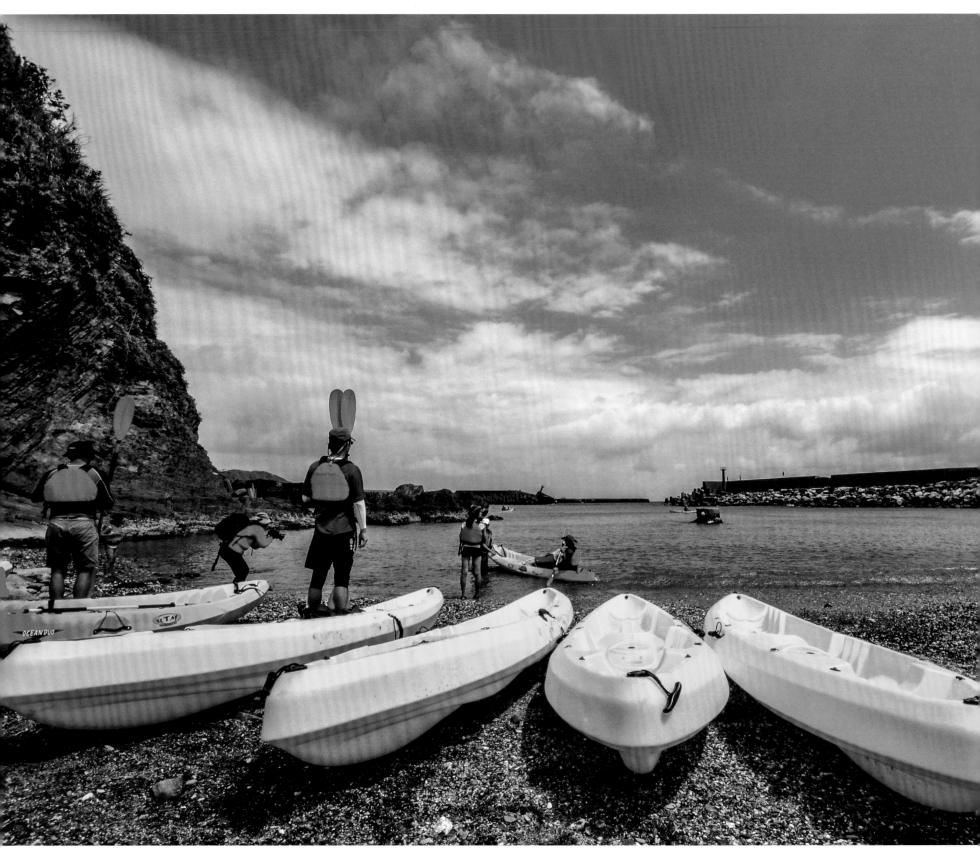

▲ 圖 7-21 豆腐岬泛舟

而近幾年來，各類海岸新興的觀光產業，如獨木舟（圖 7-21）、
衝浪（圖 7-22、7-23）、帆船（圖 7-24、7-25）、賞鯨（圖 7-26）、
海上觀光之旅等，蓬勃發展，方興未艾！攝影題材，多元豐富，
期許未來，還能獵取更多美好鏡頭，讓本書圖文並茂，
內容更加充實精彩。

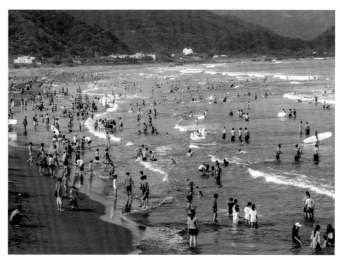

▲圖 7-22 音浪頭城

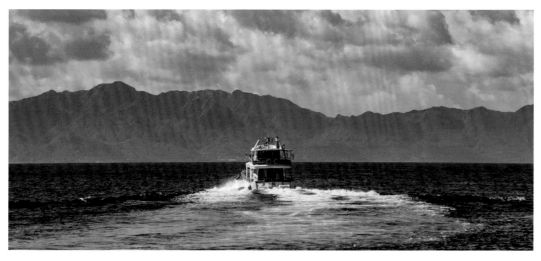

▲圖 7-26 賞鯨船從龜山島返回烏石港

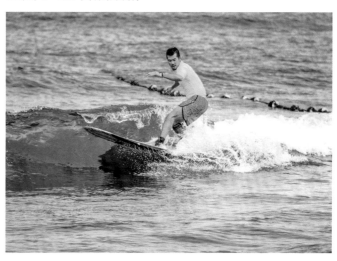

▲圖 7-23 外澳衝浪

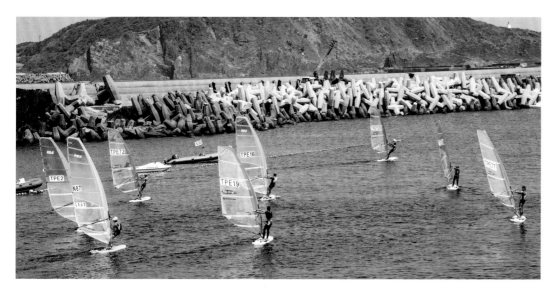

▲圖 7-25 豆腐岬帆船賽

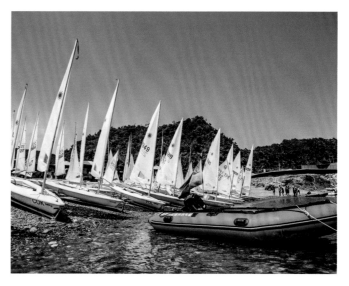

▲圖 7-24 豆腐岬帆船

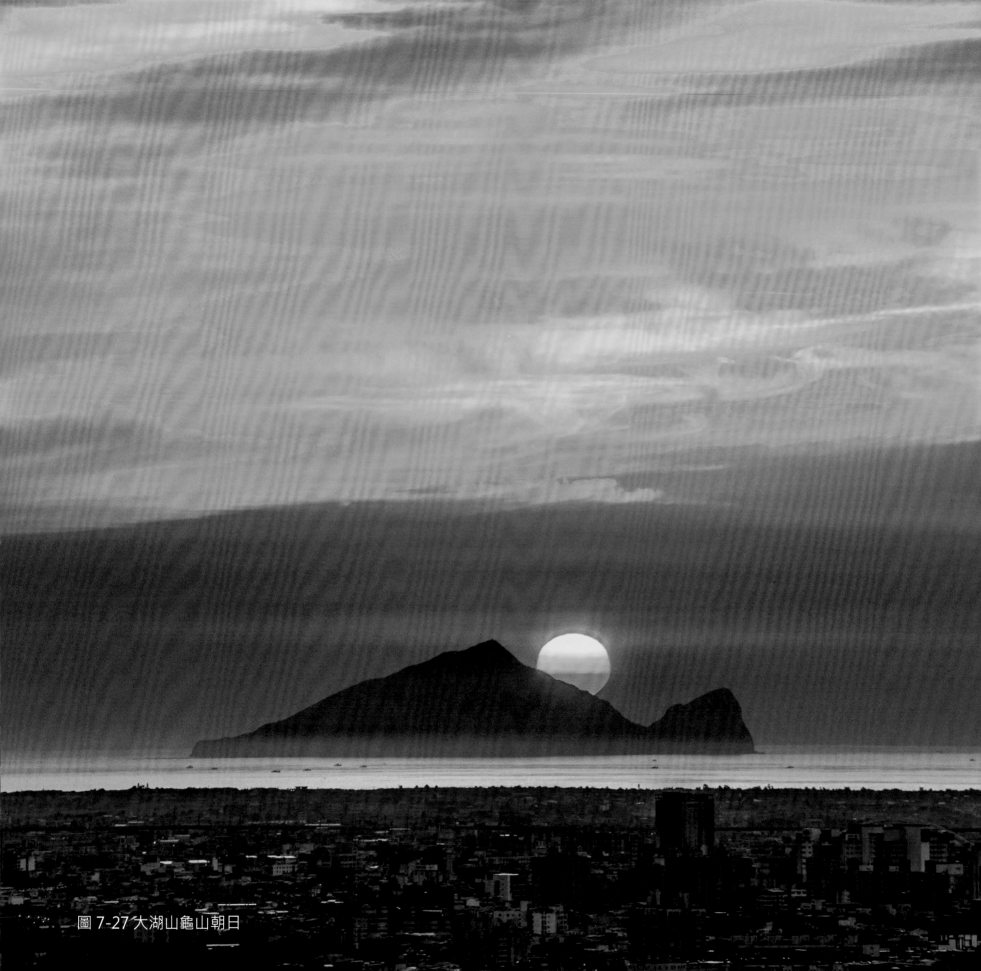

圖 7-27 大湖山龜山朝日

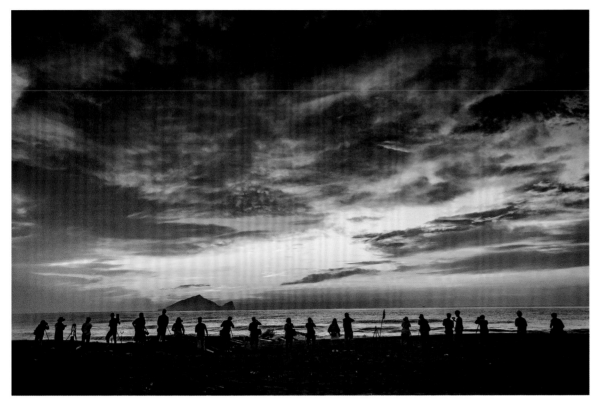

▲圖 7-28 攝影勝地 - 永鎮濱海遊憩區

▲圖 7-29 奇麗灣沙灘 - 讚

前年蘇澳《人文薈萃、山海之美》、去年草嶺古道芒花季等比賽，因為地緣關聯，得獎作品自然離不開海岸；今年 111 年，交通部觀光局《旅行台灣》攝影比賽、華南銀行《日出之美》攝影比賽、宜蘭獎、吳沙藝文季、鏡看五結之美等等比賽，頗多宜蘭海岸美景佳作入選；特別的是：吳沙藝文季攝影比賽，銅牌為《蘇澳港船軌》，金牌《彩鷸父子》是在壯圍新社農田拍攝到的溫馨畫面；鏡看五結之美銀牌《晨作》，在冬山河出海口取景；宜蘭獎首獎《蘭陽溪的捕鰻人》，則是壯圍東港海岸捕捉鰻苗拍攝紀錄。而台灣銀行藝術季《美麗臺灣》攝影比賽，金牌《宜蘭之美，龜山朝日》拍攝的地點，更落在大湖山（圖 7-27）。本書內頁所用照片，多張獲獎；其中（圖 6-35）《神龜護蘭陽》、（圖 4-22）《走尪－神轎過火》等，也是比賽金牌！的確，山明水秀，美麗宜蘭，攝影天堂（圖 7-28）。不論山巔海湄，經常美景驚艷，更有喜獲大獎殊榮機遇，連沙灘都豎起拇指擺讚呢（圖 7-29）。心動就要行動，讓我們一起來探索蘭陽 101 海岸故事，一起來欣賞宜蘭之美！

蘭陽 101 海岸故事

作　　者 / 林慶桐
封面設計 / 張庭瑜
執行美編 / 張庭瑜

出 版 者 / 漢欣文化事業有限公司
地　　址 / 新北市板橋區板新路 206 號 3 樓
電　　話 / 02-8953-9611
傳　　真 / 02-8952-4084

初版一刷 / 2023 年 5 月

國家圖書館出版品預行編目 (CIP) 資料

蘭陽 101 海岸故事 / 林慶桐著 . -- 初版 . --
新北市 : 漢欣文化事業有限公司 , 2023.04
132 面 ; 28x26 公分
ISBN 978-957-686-866-5(精裝)

1.CST: 自然景觀 2.CST: 攝影集

957.2　　　　　　　　　　112005254

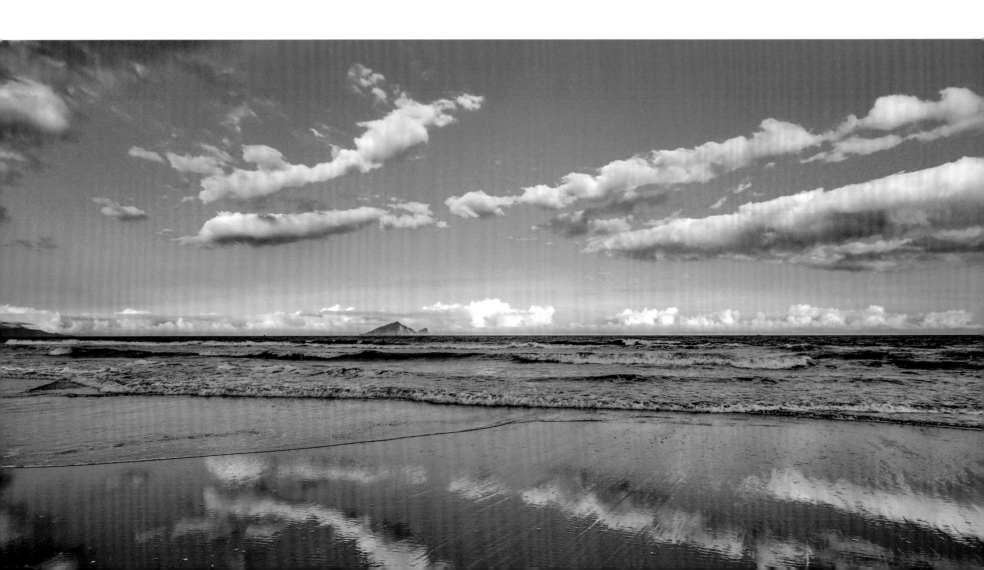